遍逢有
風田功
猗獲衛
新三之
与狐君

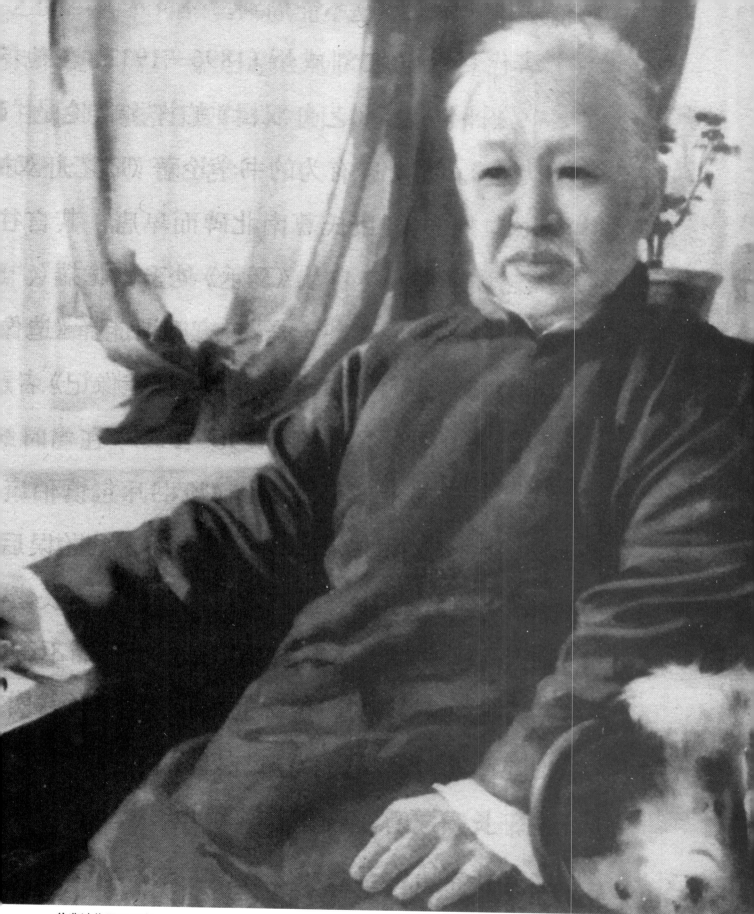

徐悲鸿作于1926年

康有为

康有为
碑学书法要论

康有为 ◎ 著

上海人民美术出版社

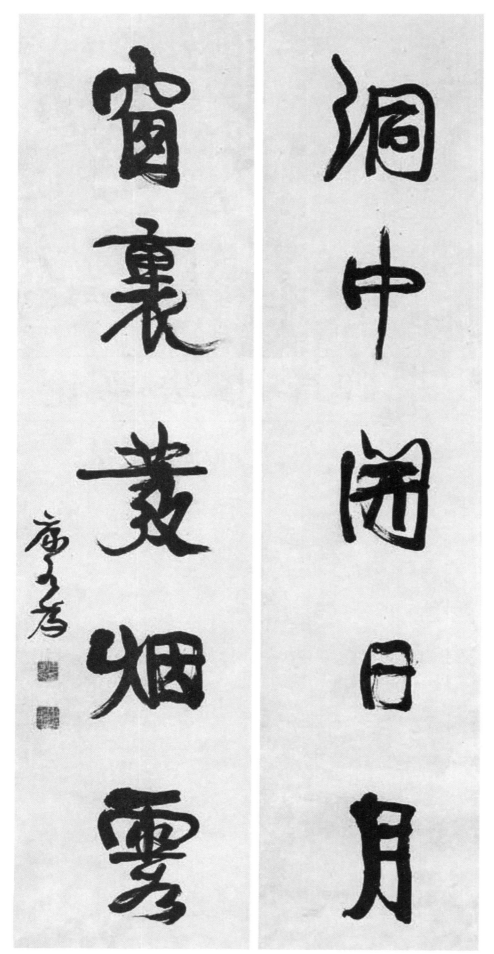

行书　洞中窗里联

前　言

康有为（1858—1927），别名祖诒，今广东南海县人，自小就有"神童"美称。他出身于仕宦家庭，其家乃广东望族，世代为儒，以理学传家。作为中国近代著名政治家、思想家、社会改革家、书法家和学者，他信奉孔子的儒家学说，并致力于将儒家学说改造为可以适应现代社会的国教，曾担任孔教会会长。主要著作有《康子篇》《新学伪经考》等等。而除去这些相关学术论著，康有为在艺术方面也见解超卓，留下了堪称经典的书法论著《广艺舟双楫》，这部中国近现代书法史上的影响深远的论著是康有为在而立之年完成的。

在《广艺舟双楫》这本书中，康有为继清代阮元、包世臣之后，再度极力标举碑学，将魏碑、北碑推到至高无上的位置，成为清代碑学运动的集大成者。他在论述中借鉴西方的学术体例，这本书是清代最系统、最成熟、最丰富的碑学著作，可以说是碑派书法理论的总结之作。它的刊行，将清代碑学在晚清又一次推向高潮，从而使得碑学成为一个有系统理论的流派，并在书法史上牢固地占据了它应有的地位。如果说阮元发起的碑学运动为书法创作开启了新的领域，包世臣丰富碑作技法理论极大地推动了碑学的发展，邓石如、伊秉绶等人以创作成就为碑学提供实践支持，那么康有为的意义则在于总结并完善了碑学运动的理论与实践，确立了清代碑学的历史地位。因而康有为可以说是当时碑学理论的集大成者。这本书对书法实践中的执

康有为像

笔、运笔、笔势、墨法、纸法、章法等都进行了精彩论述，例如"书法之妙，全在运笔。该举其要，尽于方圆。操纵极熟，自有巧妙。方用顿笔，圆用提笔。提笔中含，顿笔外拓。中含者浑劲，外拓者雄强。中含者篆之法也，外拓者隶之法也"。他的论述精辟详尽，可供学习书法者参考。《广艺舟双楫》首次运用"碑学""帖学"的概念，阐发了继承汉魏碑版墓志造像、批判"二王"帖学及唐碑书风的观点。在《广艺舟双楫》中，康有为还总结了所谓碑刻"十美"，概括为：魄力雄强、气象浑穆、笔法跳越、点画峻厚、意志奇逸、精神飞动、天趣酣足、骨气洞达、结构天成、血肉丰满。

在上述观点的基础上，康有为最终提出"尊魏卑唐"的主张，大力倡导北碑运动，影响了清末书风，打破了几千年来帖学一统天下的格局，对

"二王"传统帖学构成了强有力的冲击，形成了近现代书坛碑派书法创作的主流形态。可以说，作为晚清最重要的书法理论专著，《广艺舟双楫》影响了整整一代书风，在后来的时代里影响力继续扩散，对日本、韩国的书坛也产生重大影响，直至今日，依然流风未歇。

除了理论的建构，康有为本人在书法实践方面也取得了很大成就，他的书法世称"康体"，康体书法堪称"孕南帖、胎北碑、熔汉隶、陶钟鼎，合一炉而冶之"，允称大家。这种书法风格独特，字体笔画平长，横平竖直，长撇大捺，转折处圆浑苍厚。书法结字上紧下松，纵横奇宕，气势开张，阳刚遒劲，具有浓郁的北碑笔意，可谓熔铸古今，自成气象，呈现出独具一格的神采风貌。康有为的书法对后人影响很大，其中笔力雄强的女书法家萧娴、书论大家祝嘉、书法家沈延毅等，都是艺术成就卓著的一代名家，作品呈现出雄强阳刚的书风主调。

碑帖兼容且尤重碑学的现代书法大家沙孟海先生曾经评价康有为《广艺舟双楫》道："可是他的议论也有所蔽，他有意提倡碑学，太侧重碑学了。经过多次翻刻的帖，固然已不是'二王'的真面目，但经过石工大刀阔斧锥凿过的碑，难道不失原书的分寸吗？"当代著名书法评论家陈振濂先生对康有为的过度推崇北碑的书学观念提出了批评："一部《广艺舟双楫》尊魏卑唐，其实就是康氏自己心目中被加工过的书法史，是他主体对历史干预后的结果。这样的理论气派，是当时充斥厂肆的技法解说所不敢望其项背的。《广艺舟双楫》之所以有绝大的影响，在当时的青年学子中不胫而走，无

不奉为圭臬，并不是时人看不出他的观点偏激，主要的还是钦服这种敢于指点江山重新提示历史的气派。"这些评论对我们学习借鉴这部书法史上的经典著作有很好的参考意义。本书汇集《广艺舟双楫》和康有为其他相关画学文章，配上大量历代书法范图和康有为本人书法范图，以求较为完整展现康有为的书法观念和书法面貌，供读者学习参考借鉴之用。

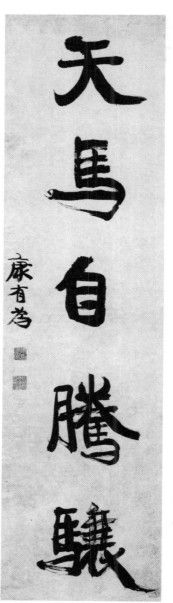
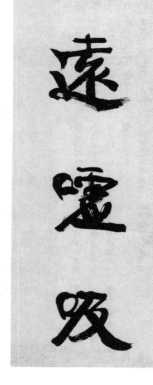

康有为　清　云龙天马联

■目 录

前 言 ／ 5

广艺舟双楫

自 叙 ／ 1

原书第一 ／ 3

尊碑第二 ／ 7

购碑第三 ／ 9

体变第四 ／ 15

分变第五 ／ 19

说分第六 ／ 23

本汉第七 ／ 28

传卫第八 ／ 33

宝南第九 ／ 35

备魏第十 ／ 37

取隋第十一 ／ 39

卑唐第十二 ／ 41

体系第十三 ／ 45

导源第十四 ／ 48

十家第十五 ／ 50

十六宗第十六 ／ 52

碑品第十七 ／ 54

碑评第十八 ／ 57

余论第十九 ／ 59

执笔第二十 ／ 64

缀法第二十一 ／ 67

学叙第二十二 ／ 72

述学第二十三 ／ 74

榜书第二十四 ／ 76

行草第二十五 ／ 79

干禄第二十六 ／ 82

论书绝句第二十七 ／ 88

万木草堂所藏中国画目

唐 画 ／ 95

五代画 ／ 97

南唐画 ／ 97

后 蜀 ／ 97

吴 越 ／ 97

宋 画 ／ 98

油 画 ／ 99

金 画 ／ 101

元 画 ／ 102

明 画 ／ 105

国朝画 ／ 108

范图欣赏 ／ 112

康有为常用印章 ／ 140

康有为艺术年表 ／ 141

「广艺舟双楫」

人靡不有
初想君能
終之別来
歴年歳舊

自 叙

可著圣道，可发王制，可洞人理，可穷物变，则刻镂其精，冥縩其形为之也。不劬于圣道、王制、人理、物变，魁儒勿道也。康子戊己之际，旅京师，渊渊然忧，悁悁然思，俯揽万极，塞钝勿施，格绌于时，握发惄然，似人而非。

厥友告之曰："大道藏于房，小技鸣于堂，高义伏于床，巧矕显于乡。标枝高则陨风，累石危则坠墙。东海之鳖，不可入于井；龙伯之人，不可钓于塘。汝负畏垒之材，取桀杙，取欂栌，安取汝？汝不自克以程于穷，固宜哉！且汝为人太多，而为己太少，徇于外有，而不反于内虚，其亦阍于大道哉！夫道无小无大，无有无无。大者，小之殷也；小者，大之精也。蟭螟之巢蚊睫，蟭螟之睫，又有巢者；视虬如轮，轮之中，虬复傅缘焉。三尺之画，七日游不能尽其蹊径也；拳石之山，丘壑岩峦，窅深窨曲，蟏蠓蚋生，蛙蝦之衣，蒙茸茂焉。一滴之水，容四大海，洲岛烟立，鱼龙波谲，出日没月。方丈之室，有百千亿狮子广座，神鬼神帝，生天生地。反汝虚室，游心微密，甚多国士，人民丰实，礼乐蕭藏，草木笼郁。汝神禪其中，弟靡其侧，复何鹜哉！盍黔汝志，耡汝心，息之以阴，藏之无用之地以陆沉。山林之中，钟鼓陈焉；寂寞之野，时闻雷声。且无用者，又有用也。不龟手之药，既以治国矣。杀一物而甚安者，物物皆安焉。苏援一技而入微者，无所往而不进于道也。

于是康子翻然捐弃其故，洗心藏密，冥神却埽。摊碑摘书，弄翰飞素，千碑百记，钩午是富。发先识之覆疑，窍后生之宧奥，是无用

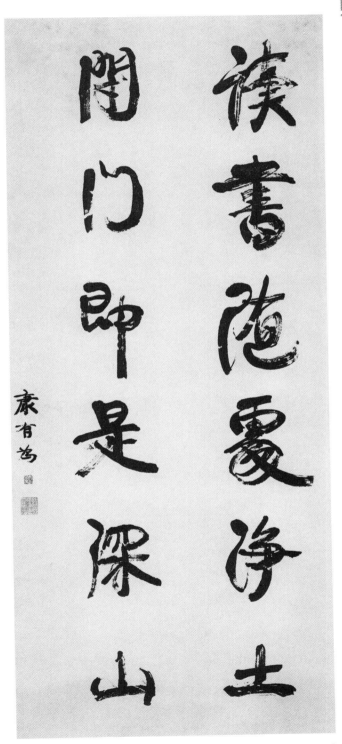

康有为　清　读书闭门联

于时者之假物之游岁莫也。国朝多言金石，寡论书者，惟泾县包氏，钤之扬之。今则挚之衍之，凡为二十七篇。篇名如左：

原书第一

尊碑第二

购碑第三

体变第四

分变第五

说分第六

本汉第七

传卫第八

宝南第九

备魏第十

取隋第十一

卑唐第十二

体系第十三

导源第十四

十家第十五

十六宗第十六

碑品第十七

碑评第十八

余论第十九

执笔第二十

缀法第二十一

学叙第二十二

述学第二十三

榜书第二十四

行草第二十五

干禄第二十六

论书绝句第二十七

永惟作始于戊子之腊，寔购碑于宣武城南南海馆之汗漫舫。老树僵石，证我古墨焉。归欤于己丑之腊，乃理旧稿于西樵山北银塘乡之澹如楼，长松败柳，侍我草《元》焉。凡十七日至除夕述书讫，光绪十五年也。述书者，西樵山人康祖诒长素父也。

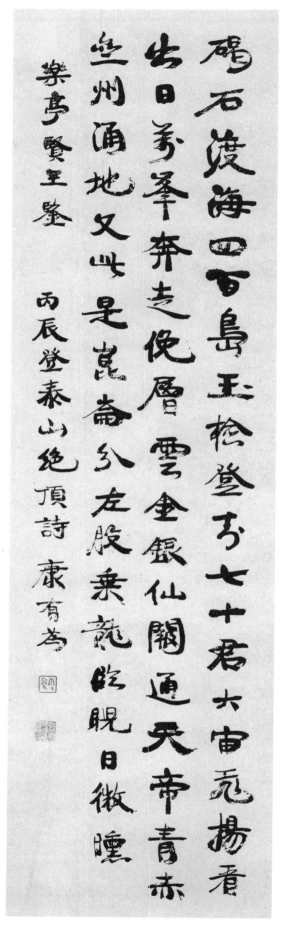

康有为　清　登泰山绝顶诗

原书第一

文字何以生也？生于人之智也。虎豹之强，龙凤之奇，不能造为文字，而人独能创之，何也？以其身峙立，首函清阳，不为血气之浊所熏，故智独灵也。凡物中倒植之身，横立之身，则必大愚，必无文字，以血气熏其首，故聪明弱也。凡地中之物，峙立之身，积之岁年，必有文字。不独中国有之，印度有之，欧洲有之，亚非利加洲之黑人、澳大利亚洲之土人，亦必有文字焉。秘鲁地裂，其下有古城，得前劫之文字于屋壁，其文字如古虫篆，不可识别。故谓凡为峙立之身，曰人体者，必有文字也。以其智首出万物，自能制造，不能自已也。

文字之始，莫不生于象形。物有无形者，不能穷也，故以指事继之。理有凭虚，无事可指者，以会意尽之。若谐声、假借，其后起者也。转注则刘歆创例，古者无之。仓、沮创造"科斗""虫篆"，文必不多，皆出象形，见于古籀者，不胜偻数。今小篆之日、月、山、川、水、火、草、木、面、首、马、牛、象、鸟诸文，必仓颉之遗也。匪惟中国然，外国亦莫不然。近年埃及国掘地，得三千年古文字，郭侍郎嵩焘使经其地，购得数十拓本，文字酷类中国"科斗""虫篆"，率皆象形。以此知文字之始于象形也。

以人之灵而能创为文字，则不独一创已也；其灵不能自已，则必数变焉。故由"虫篆"而变"籀"，由"籀"而变"秦分"（即小篆），由"秦分"而变"汉分"，自"汉分"而变"真书"，变"行""草"，皆人灵不能自已也。

古文为刘歆伪造，杂采钟鼎为之（余有《新学伪经考》辨之已详）。《水经注》称：

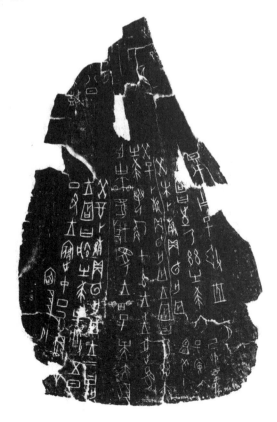

商　甲骨文

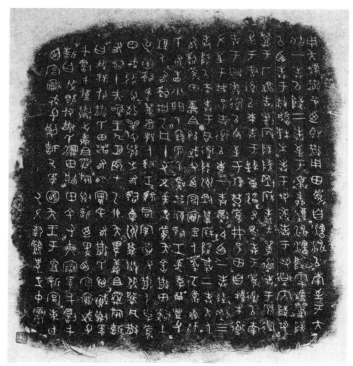

西周　钟鼎文

临淄人有发齐胡公之铜棺，其前和隐起为文，惟三字古文，余同今书。子思称"今天下书同文"，盖今隶书，即《仓颉篇》中字，盖齐鲁间文字，孔子用之，后学行焉，遂定于一。若钟鼎所采，自是春秋战国时各国书体，故诡形奇制，与《仓颉篇》不同也。许慎《说文叙》谓：诸侯力政，不统于王，言语异声，文字异形。今法、德、俄文字皆异，可以推古矣。但以之乱经，则非孔子文字，不能不辨；若论笔墨，则钟鼎虽伪，自不能废耳。

王愔叙百二十六种书体，于行草之外，备极殊诡。按：《佛本行经》云：尊者阇黎，教我何书？（自下太子广为说书）或复梵天所说之书（今婆罗门书王有四十音是）、佉卢虱叱书（隋言"驴唇"）、富沙迦罗仙人说书（隋言"华果"）、阿迦罗书（隋言"节分"）、瞢迦罗书（隋言"吉祥"）、邪寐尼书（隋言"大秦国书"）、鸯瞿梨书（隋言"指言"）、耶那尼迦书（隋言"驮书"）、娑迦罗书（隋言"特牛"）、波罗婆尼书（隋言"树叶"）、波流沙书（隋言"恶言"）、

父与书、毗多茶书（隋言"起尸"）、陀毗茶国书（隋云"南天竺"）、脂罗低书（隋言"形人"）、度其差那婆多书（隋言"右旋"）、优波迦书（隋言"严炽"）、僧佉书（隋言"等计"）、阿婆勿陀书（隋言"覆"）、阿瓮卢摩书（隋言"顺"）、毗耶寐奢罗书（隋言"杂"）、脂罗多书（乌场边山）、西瞿耶尼书（须弥西）、阿沙书（硫勒）、支那国书（即此国也）、摩那书（科斗）、末荼义罗书（中字）、毗多悉底书（尺）、富数波书（华）、提婆书（天）、那罗书（龙）、夜义书乾闼婆书（天音声）、阿修罗书（不饮酒）、迦罗娄书（金翅鸟）、紧那罗书（非人）、摩睺罗伽书（天地）、弥伽遮迦书（诸兽音）、迦迦娄多书（鸟音）、浮摩提婆书（地居天）、安多梨义提婆书（虚空天）、郁多罗拘卢书（须弥北）、通娄婆毗提诃书（须弥东）、乌差婆书（举）、腻差婆书（掷）、娑迦罗书（海）、跋阇罗书（金刚）、梨伽波罗低梨伽书（往复）、毗弃多书（食残）、阿瓮浮多书（未曾有）、奢娑多罗

跋多书（如伏转）、伽那那跋多书（等转）、优差波跋多书（举转）、尼差波跋多书（掷转）、波陀梨佉书（上句）、毗拘多罗波陀那地书（从二增上凶）、耶婆陀轮多罗书（增上句已上）、末荼婆哂尼书（中流）、梨沙邪婆多波悆比多书（诸山苦行）、陀罗尼卑义梨书（观地）、伽伽那卑丽义尼书（观虚空）、萨蒲沙地尼山陀书（一切药草因）、沙罗僧伽何尼书（总览）、萨婆韦多书（一切种音）。《三藏记》云：先觉说有六十四种书，鹿轮转眼，神鬼八部，惟梵及佉楼为胜文。《酉阳杂俎》所考，有驴肩书、莲叶书、节分书、大秦书、驮乘书、牸牛书、树叶书、起尸书、右旋书、覆书、天书、龙书、鸟音书，凡六十四种。然则天竺古始，书体更繁，非独中土有"虫""籀"缪填之殊，芝英、倒薤之异，其制作纷纭，亦所谓人心之灵不能自已也。

《隋志》称婆罗门书，以十四字贯一切音，文省义广。盖天竺以声为字。《涅槃经》有二十五字母，《华严经》有四十字母。今《通志·七音略》所传天竺三十六字母，所变化各书，犹可见也。唐古忒之书，出于天竺。元世祖中统元年，命国师八思巴制蒙古新字千余，母四十一，皆相关纽。则采唐古忒与天竺为之，亦迦卢之变相也。我朝达文成公，又采唐古忒、蒙古之字，变化而成国书。至乾隆时，于是制成清篆，亦以声而演形，并托音为字者。然印度之先，亦必以象形为字，未必能遽合声为字，其合声为字，必其后起也。辽太祖神册五年，增损隶书之半，制契丹大字；金太祖命完颜希尹依仿楷书，因契丹字，合本国语为国书；西夏李元昊命野利仁荣演书，成十二卷，体类八分。此则本原于形，非自然而变者。本无精义自立，故国亡而书随之也。

欧洲通行之字，亦合声为之。英国字母二十六，法国二十五，俄，德又各殊。然其始亦非能合声为字也。其至古者，有阿拉伯文字，变为犹太文字焉；有叙利亚文字、巴比伦文字、埃及文字、希利尼文字，变为拉丁文字焉；又变为今法、英通行之文字焉。此亦如中国籀、篆、分、隶、行、草之展转相变也。且彼又有篆分、正斜、大小草之异，亦其变之不能自已也。

夫变之道有二，不独出于人心之不容已也，亦由人情之竞趋简易焉。繁难者，人所共畏也；简易者，人所共喜也。去其所畏，导其所喜，握其权便，人之趋之若决川于堰水之坡，沛然下行，莫不从之矣。几席易为床榻，豆登易为盘碗，琴瑟易以筝琶，皆古今之变，于人便利。隶、草之变，而行之独久者，便易故也。钟表兴，则壶漏废，以钟表便人，能悬于身，知时者未有舍钟表之轻小，而佩壶漏之累重也。轮舟行，则帆船废，以轮舟能速致，跨海者未有舍轮舟之疾速，而乐帆船之迟钝也。故谓：变者，天也。

梁释僧祐曰：造书者三人：长曰梵书，右行；次佉楼，左行；少仓颉，下行。其说虽谬，然文字之制，欲资人之用耳，无中行、左、右行之分也。人圆读不便于手，倒读不便于目，则以中行为宜，横行亦可为用。人目本横，则横行收摄为多；目睛实圆，则以中行直下为顺。以此论之，中行为优也。安息书革旁行以为书记，安息即今波斯也。回回字右行，泰西之字左行，而中国之书中行，此亦先圣格物之精也。然每字写形，必先左后右，数学书亦有横列者，则便于右手之故。盖中国亦兼左行而有之。但右行实于右手大不顺，为最愚下耳。

中国自有文字以来，皆以形为主，即假借行草，亦形也，惟谐声略有声耳。故中国所重在形。外国文字皆以声为主，即分、篆、隶、行、草，亦声也，惟字母略有形耳。中国之字，无义不备，故极繁而条理不可及；外国之

字，无声不备，故极简而意义亦可得。盖中国用目，外国贵耳，然声则地球皆同，义则风俗各异。致远之道，以声为便。然合音为字，其音不备，牵强为多，不如中国文字之美备矣。

天竺开国最先，创音为书亦最先，故戎蛮诸国悉因之。《西域记》称跋禄迦国字源三十余，羯霜那国、健驮罗国有波尔尼仙作为字书，备有《千颂》。《颂》三十言，究极古今，总括文书。《八纮外史》及今四译馆所载浡泥、文莱、苏禄、暹罗、吕宋诸国书，皆合声为字，体皆右行，并未原于梵书。日本国书字母四十有七，用中国草书为偏旁，而以音贯之，亦梵之余裔也。

声学盛于印度，故佛典曰：我家真教体，清净在音闻。又以声闻为一乘，其操声为咒，能治奇鬼异兽，盖声音之精也。唐古忒、蒙古及泰西合声为字之学，莫不本于印度焉（泰西治教，皆出天竺，予别有论，此变之大者也）。

综而论之，书学与治法，势变略同。周以前为一体势，汉为一体势，魏晋至今为一体势，皆千数百年一变，后之必有变也，可以前事验之也。今用真楷，吾言真楷。

或曰：书自结绳以前，民用虽篆、草百变，立义皆同。由斯以谈，但取成形，今人可识，何事夸钟、卫，讲王、羊，经营点画之微，研悦笔札之丽，令祁祁学子玩时日于临写之中，败心志于碑帖之内乎？应之曰：衣以揜体也，则裋褐足蔽，何事采章之观？食以果腹也，则糗藜足饫，何取珍羞之美？垣墙以蔽风雨，何以有雕粉之璀璨？舟车以越山海，何以有几组之陆离？诗以言志，何事律则欲谐？文以载道，胡为辞则欲巧？盖凡立一义，必有精粗；凡营一室，必有深浅。此天理之自然，匪人为之好事。扬子云曰："断木为棋，梡革为鞠，皆有法焉。"而况书乎？昔唐太宗屈帝王之尊，亲定晋史，御撰之文，仅《羲之传论》，此亦艺林之美谈也。况兹《书谱》，讲自前修。吾既不为时用，其他非所宜言，饱食终日，无所用心，因搜书论，略为引伸。傥子临池，或为识途之助；若告达识，则吾岂敢？

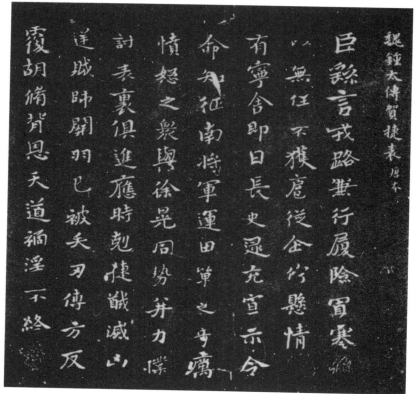

钟繇　魏　贺捷表

尊碑第二

晋人之书流传曰"帖"，其真迹至明犹有存者，故宋、元、明人之为帖学宜也。夫纸寿不过千年，流及国朝，则不独六朝遗墨不可复睹，即唐人钩本，已等凤毛矣。故今日所传诸帖，无论何家，无论何帖，大抵宋、明人重钩屡翻之本，名虽羲、献，面目全非，精神尤不待论。譬如子孙曾玄，虽出自某人，而体貌则迥别。国朝之帖学，荟萃于得天、石庵，然已远逊明人，况其他乎？流败既甚，师帖者绝不见工。物极必反，天理固然。道光之后，碑学中兴，盖事势推迁，不能自已也。

乾隆之世，已厌旧学。冬心、板桥，参用隶笔，然失则怪，此欲变而不知变者。汀洲精于八分，以其八分为真书，师仿《吊比干文》，瘦劲独绝。怀宁一老，实丁斯会，既以集篆、隶之大成，其隶、楷专法六朝之碑，古茂浑朴，实与汀洲分分隶之治，而启碑法之门。开山作祖，允推二子。即论书法，视覃谿老人，终身欧、虞，褊隘浅弱，何啻天壤邪？吾粤吴荷屋中丞，帖学名家，其书为吾粤冠。然窥其笔法，亦似得自《张黑女碑》。若怀宁，则得于《崔敬邕》也。

阮文达亦作旧体者，然其为《南北书派论》，深通比事，知帖学之大坏、碑学之当法、南北朝碑之可贵。此盖通人达识，能审时宜、辨轻重也。惜见碑犹少，未暇发挥，犹土鼓蒉桴，椎轮大辂，仅能伐木开道，作之先声而已。

碑学之兴，乘帖学之坏，亦因金石之大盛也。乾、嘉之后，小学最盛，谈者莫不借金石，以为考经证史之资。专门搜辑著述之人既多，出土之碑亦盛。于是山岩屋壁、荒野穷郊，或拾从耕父之锄，或搜自官厨之石，洗濯

北魏 崔敬邕墓志

而发其光采，摹拓以广其流传。若平津孙氏、侯官林氏、偃师武氏、青浦王氏，皆辑成巨帙，遍布海内。其余为《金石存》《金石契》《金石图》《金石志》《金石索》《金石聚》《金石续编》《金石补编》等书，殆难悉数。故今南北诸碑，多嘉、道以后新出土者，即吾今所见碑，亦多《金石萃编》所未见者。出土之日，多可证矣。出碑既多，考证亦盛，于是

金农　清　隶书

碑学蔚为大国。适乘帖微，入缵大统，亦其宜也。

泾县包氏以精敏之资，当金石之盛，传完白之法，独得蕴奥，大启秘藏，著为《安吴论书》。表新碑，宣笔法，于是此学如日中天。迄于咸、同，碑学大播，三尺之童，十室之社，莫不口北碑，写魏体，盖俗尚成矣。

今日欲尊帖学，则翻之已坏，不得不尊碑；欲尚唐碑，则磨之已坏，不得不尊南北朝碑。尊之者，非以其古也，笔画完好，精神流露，易于临摹，一也；可以考隶楷之变，二也；可以考后世之源流，三也；唐言结构、宋尚意态、六朝碑各体毕备，四也；笔法舒长刻入，雄奇角出，迎接不暇，实为唐、宋之所无有，五也。有是五者，不亦宜于尊乎？

阮元　清　行书

购碑第三

学者欲能书，当得通人以为师，然通人不可多得。吾为学者寻师，其莫如多购碑刻乎！扬子云曰：能观千剑而后能剑，能读千赋而后能赋。仲尼、子舆论学，必先博学详说。夫耳目隘狭，无以备其体裁，博其神趣，学乌乎成！若所见博，所临多，熟古今之体变，通源流之分合，尽得于目，尽存于心，尽应于手，如蜂采花，酝酿久之，变化纵横，自有成效。断非枯守一二佳本《兰亭》《醴泉》所能知也。右军自言，见李斯、曹喜、梁鹄、蔡邕《石经》、张昶《华岳碑》，遍习之。是其师资甚博，岂师一卫夫人，法一《宣示表》，遂能范围千古哉！学者若能见千碑而好临之，而不能书者，未之有也。

千碑不易购，亦不易见。无则如何？曰：握要以图之，择精以求之，得百碑亦可成书。然言百碑，其约至矣，不能复更少矣。不知其要，不择其精，虽见数百碑，犹未足语于斯道

也。吾闻人能书者，辄言写欧、写颜，不则言写某朝某碑，此真谬说。令天下人终身学书，而无所就者，此说误之也。至写欧，则专写一本，写颜，亦专写一本，欲以终身，此尤谬之尤谬，误天下学者，在此也。

又有谓学书须专学一碑数十字，如是一年数月，临写千数百过，然后易一碑，又一年数月，临写千数百过，然后易碑亦如是。因举钟元常入抱犊山三年学书，永禅师学书四十年不下楼为例。此说似矣，亦谬说也。夫学者之于文艺，末事也；书之工拙，又艺之至微下者也。学者蓄德器，穷学问，其事至繁，安能以有用之岁月，耗之于无用之末艺乎？诚如钟、永，又安有暇日涉学问哉？此殆言者欺人耳。吾之术，以能执笔、多见碑为先务，然后辨其流派，择其精奇，惟吾意之所欲，以时临之。临碑旬月，遍临百碑，自能酿成一体，不期然而自然者。加之熟巧，申之学问，已可成

李斯　秦
泰山刻石

家。虽天才驽下，无有不立，若其浅深高下，则仍视其人耳。

购碑当知握要，以何为要也？曰：南北朝之碑，其要也。南北朝之碑，无体不备，唐人名家，皆从此出，得其本矣，不必复求其末，下至干禄之体，亦无不兼存，故唐碑可以缓购。且唐碑名家之佳者，如率更之《化度》《九成宫》《皇甫君》《虞恭公》，秘书之《庙堂碑》，河南之《圣教序》《孟达法师》，鲁公之《家庙》《麻姑坛》《多宝塔》《元结》《郭家庙》《臧怀恪》《殷君》《八关斋》，李北海之《云麾将军》《灵岩》《东林寺》《端州石室》，徐季海之《不空和尚》，柳诚悬之《玄秘塔》《冯宿》诸碑，非原石不存，则磨翻坏尽。稍求元、明之旧拓，不堪入目。已索百金。岂若以此一本之贷，尽购南北朝诸碑乎？若舍诸名家佳本，而杂求散碑，则又本末倒置，昧于源流。且佳碑如《樊府君》《兖公颂》《裴镜民》者实寡。小唐碑中，颇多六朝体，是其沿用未变法者，原可采择，惟意态体格，六朝碑皆已备之。唐碑可学者殊少，即学之，体格已卑下也，故唐碑可缓购。

今世所用号称真楷者，六朝人最工。盖承汉分之余，古意未变，质实厚重，宕逸神隽，又下开唐人法度，草情隶韵，无所不有。晋帖吾不得见矣，得尽行六朝佳碑可矣。故六朝碑宜多购。

汉分为真楷之源，以之考古，固为学问之事。即论书法，亦当考索源流，宜择其要购之。若六朝之隶无多，唐隶流传日卑，但略见之，知深变足矣，可不购。

汉分既择求，唐隶在所不购，则自晋魏至隋，其碑不多，可以按《金石萃编》《金石补编》《金石索》《金石聚》而求之，可以分各省存碑而求之。然道、咸、同、光、新碑日出，著录者各有不尽。学者或限于见闻，或困于才力，无以知其目而购之。知其目矣，虑碑之繁多，搜之而无尽也。吾为说曰：六朝碑之杂沓繁冗者，莫如造像记，其文义略同，所足备考古者盖鲜。陈陈相因，殊为可厌，此盖出土之日新，不可究尽者也。造像记中多佳者，然学者未能择也，姑俟碑铭尽搜之后，乃次择采之。故造像记亦可缓购。

去唐碑，去散隶，去六朝造像记，则六朝所存碑铭不过百余，兼以秦、汉分书佳者数十本，通不过二百余种，必尽求之。会通其源流，浸淫于心目，择吾所爱好者临之，厌则去之。临写既多，变化无尽，方圆操纵，融冶自

欧阳询　唐　九成宫醴泉铭

成，体裁韵味，必可绝俗，学者固可自得之也。秦、汉分目，略见所说《说分》《本汉》篇中。今将南北朝碑目，必当购者，录如左。其碑多新出，为金石诸书所未有者也，造像记佳者，亦附目，间下论焉。

碑以朝别，以年叙。其无可考，附于其朝之后。

有年则书，不书者，无年月也。

书人详之，撰人不详，重在书也。

石所存地著之，不著者，不知所在也。

其碑显者书人名，不显者并官书之，欲人易购也。

吴碑

《葛府君碑》（江苏句容）

《九真太守谷朗碑》（凤皇元年）

晋碑

《南乡太守郛休碑》（太始六年）

《保母志》（宁兴三年，王献之书）

《枳阳府君碑》（隆安三年）

《爨宝子碑》（太亨四年。按：安帝元兴元年改元太亨，次年复为元兴，四年已改义熙元年。此碑盖在偏远，未知，故仍书"太亨四年"也。）

《孝女曹娥碑》（元嘉元年。明人传为王羲之书，姑附于此，海山仙馆刻石）

宋碑

《宁州刺史爨龙颜碑》（大明二年，云南陆源，有碑阴）

《始康郡晋丰县□熊造像》（元嘉廿五年，山东王氏）

《高句丽故城刻石》（己丑年，长寿王当宋元嘉六年，平壤吴氏）

齐碑

《吴郡造维卫尊佛记》（永明六年，浙江会稽）

《金石萃编》书影

《信佛弟子萧衍造像题字》（永明二年，四川云阳）

梁碑

《太祖文皇帝神道东阙》（反刻）

《太祖文皇帝神道西阙》

《南康简王神道东阙》（反刻）

《南康简王神道西阙》

《临川靖惠王神道东阙》（反刻）

《临川靖惠王神道西阙》

《吴平忠侯萧公神道东阙》（反刻）

《吴平忠侯萧公神道西阙》

《始兴忠武王碑》（有额有阴）

《散骑常侍安平王碑》

《天监五年残碑》

《鄱阳王益州军府人题记》（天监十二年，四川云阳）

《石井阑题字》（天监十五年，江苏句容）

《章景为梁主造佛依碑石像》（丁未年即大通元年，四川绵州）

《许善题名》（□通三年，四川绵州）

《□□□等造观世音像》（大通三年，四川绵州）

《□道□造像》（□□三年，四川绵州）

《刘敬造像》（大同三年，山东福山王氏）

《赞观音》（与大通元年石同，四川绵州）

《释慧影为父母师僧及身造释迦佛像题字》（中大同元年，浙江石门李氏）

陈碑

《新罗真兴大王巡狩管境碑》（戊子年，真兴王麦宗陈光大二年也，朝鲜咸兴）

《赵和造像记》（永定三年）

魏碑

《邑主秦从州人造像王银堂画像题名》（道武天赐三年）

《巩伏龙造像》（大魏国元年，即太武延和元年）

《定州中山赵埛造像》（皇兴三年）

《中岳嵩高灵庙碑》（太安二年，寇谦之书，篆额，阳文，有阴）

《宕昌公晖福寺碑》（太和十二年，陕西澄城，有碑阴）

《孝文皇帝吊殷比干墓文》（皇捕迁中元载，岁御次阉茂望舒）

《孙秋生造像》（太和七年。以下为龙门二十品，故合录之）

《始平公造像》（太和十二年，朱义章书，有额）

《北海王元详造像》（太和十八年）

《北海王太妃高为孙保造像》

《长乐王夫人尉迟造像》（太和十九年）

《一弗造像》（太和廿年）

《解伯达造像》（太和年造）

《杨大眼造像》

《魏灵藏造像》

《郑长猷造像》（景明二年）

《惠感造像》（景明三年）

《贺兰汗造像》（景明三年）

《高树造像》（景明三年）

《法生造像》（景明四年）

《太妃侯造像》（景明四年）

《安定王元燮造像》（正始四年）

《平乾虎造像》（正始四年）

《道匠造像》（无年月）

《齐郡王祐造像》（熙平二年）

《慈香造像》（神龟三年）

《优填王造像》

《泰山羊祉开复石门铭》（永平二年，太原典签王远书）

《左援令贾三德开复石门题记》

《司马元兴墓志》（永平四年）

《郑文公碑》（永平四年，郑道昭书，有上下二碑）

附云峰山石刻（四十二种不详列）

《仙和寺造像》（永平四年）

《杨翬碑》（延昌元年，直隶唐山，有额）

《司马景和妻孟敬训墓志铭》（延昌三年，河南孟县）

《刁遵墓志铭》（熙平元年，直隶南皮张氏）

《兖州贾使君碑》（神龟二年）

《赵阿欢造像》（神龟三年）

《司马昞墓志铭》（正光二年）

《张猛龙清颂碑》（正光三年，有额有阴）

《樊可憘碑》（正光二年）

《郑道忠墓志》（正光三年）

《马鸣寺根法师碑》（正光四年，有额）

《高贞碑》（正光四年，篆额阳文）

《泾州刺史陆希道墓志盖》（正光四年，河南孟县，篆书）

《鞠彦云墓志》（正光四年，有盖）

《李超墓志铭》（正光五年）

《吴高黎墓志》（孝昌二年）

《六十人造像》（孝昌三年）

《刘玉墓志铭》（孝昌三年）

《张玄墓志》（普泰元年）

《元匡造泗津桥堰石人题记》

《皇甫驎墓志》

残碑《□军司马治外兵曹张颖□题名》（碑侧有"邑子赵轨"等残字）。

残碑《豆陵苟邑题名》（有碑侧）。

《蔺献伯高怀玉题名》

《韩显祖造像》（永熙二年）。

《元苌振兴温泉颂》（篆额、阳文）。

《惠辅造像》

《张法寿造像》（天平二年）。

《嵩阳寺伦统碑石铭》（天平二年，隶书篆额）。

《司马昇墓志》（天平二年）。

《法显造像》（天平三年）。

《法坚法荣二比丘僧碑》（天平四年，山东泰安）。

《李宪墓志》（元象元年，直隶保定）。

《高湛墓志铭》（元象二年）。

《禅静寺刹前敬使君铭》（兴初二年）。

《惠诠造像》（建义元年）。

《李仲璇修孔子庙碑》（兴和三年，王长儒书，篆额）。

《张奢碑》（兴和三年，灵寿埠安村寺）。

《王盛碑》（兴和三年）。

《王偃墓志铭》（武定元年，有篆盖）。

《朱永隆唐丰等造天宫碑》（武定三年，河南）。

《邑王敬造石像碑文》（武定六年）。

《义桥石像之碑》（武定七年，有侧有阴）。

《冀州刺史关胜诵德碑》（武定八年）。

《源义虎曾孙磨耶圹头祇桓记》（武定八年）。

《王僧碑》

北齐碑

《邑子曹师石像碑》（天保三年）。

《崔頠墓志》（天保四年）。

《西门豹碑颂》（隶书）。

《并州主簿王璘妻赵氏墓志》（天保六年，有额）。

《赵郡王修定国寺碑》（天保八年，有额）。

《朱氏造像》（天保八年，有大字小字二碑）。

《夫子庙碑》（乾明元年，隶书，篆额）。

《比邱僧邑义造像残记》（乾明元年，有侧）。

《隽修罗碑》（皇建元年，有额）。

《石柱颂》（太宁二年，八面隶书）。

《云门法勤禅师塔铭》（太宁三年）。

《天柱山铭》（天统元年，郑述祖撰书）。

《姜元略造像》（天统元年）。

《房周陁墓志》（天统元年，山东潍县郭氏）。

《魏元预造像》（天统元年）。

《邑义六十人碑颂》（天统五年隶书）。

《百人造像记》（天统五年，碑长丈余，甚完好，瘦硬中有脥气，登善之祖也）。

《赵崇仙造像》（天统六年）。

《定州刺史邹琮之碑》（录书有侧）。

《映佛岩摩崖》（武平元年）。

《陇东王感孝颂》（武平元年，梁恭之隶书）。

《朱岱林墓志铭》（武平元年，有额）。

《道略五百人造像》（瘦硬完好，齐碑上品）。

《晋昌王唐邕写经碑》（武平三年，隶书）。

《临淮王像碑》（武平四年，隶书）。

《功曹李琮墓志》（武平五年，有侧）。

《灵塔铭》（武平五年）。

《等慈寺残碑》（武平五年）。

《尼圆照造像》

《报德象碑》（武平六年，释仙书）。

《马天祥造像》（武平六年）。

《陈留太守墓志残石》（是石出土，拓一纸，复埋之，海内无二本，姑附录之）。

《豫州刺史梁子彦墓志》（武平）。

《张思文造像》（承光元年）。

《公孙文哲造像》

《华严经菩萨明难品》（有千余字，腴整）。

《鼓山石经》

北周碑

《强独乐树文王碑》（元年丁丑）。

《贺屯植墓志》（保定四年）。

《西岳华山庙碑》（天和二年，赵文渊书，篆额）。

《曹恪碑》（天和五年）。

《时珍墓志》（宣政元年）。

《光州刺史宇文公碑铭》

《李峻卜居记》（建德元年）。

隋碑

《豆卢通造大像记残石》（开皇二年，直隶正定府崇因寺）。

《赵芬碑残石》（开皇五年，二石）。

《仲思那卅人造桥碑》（开皇六年，有额）。

《龙藏寺碑》（开皇六年）。

《王辉儿造像》（有穆子容碑气）。

《石窟寺修佛经石像碑》（开皇十三年）。

《曹子建碑》（开皇十三年）。

《惠云法师墓志》（开皇十四年）。

《巩宾墓志》（开皇十五年，篆盖）。

《荆孝礼墓志》（开皇十五年）。

《贺若谊碑》（开皇十六年，篆额）。

《李氏像碑颂》（开皇十六年，篆额）。

《张通妻陶墓志》（开皇十七年）。

《美人董氏墓志》（开皇十七年）。

《安喜公李使君碑》（开皇十七年，篆额）。

《龙山公臧质墓志》（开皇二十年）。

《澧水石桥累文碑》（开皇口年，篆额）。

《青州胜福寺舍利塔下铭》（仁寿元年，孟弼隶书，有额）。

《孔文宣灵庙碑》（仁寿元年，隶书，篆额，完好）。

《信州金轮寺塔下铭》（仁寿二年）。

《苏慈墓志铭》（仁寿三年）。

《邓州大兴国寺舍利塔下铭》（仁寿二年）。

《曹礼墓志》（磨厓仁□□年）。

《仪同王君墓志》（大业元年，直隶定州）。

《刘珍墓志》（大业二年，隶书，有侧有铭）。

《唐高祖为太宗造像》（大业二年）。

《吴俨墓志》（大业四年，篆盖）。

《宁赟铭》（大业五年，有额）。

《修孔子庙碑》（大业七年，隶书，篆额）。

《李君晋造像》（大业七年）。

《姚辨墓志铭》（大业七年，欧阳询书，宋人重刻）。

《元智墓志铭》（大业十一年）。

《太仆卿夫人姬氏墓志》（大业十一年）。

《宋永贵墓志》（大业十二年）。

《隆山郡胜业道场碑》。

《德阳公梁公碑》（篆额）。

《河东首山郡胜业道场舍利塔铭》（篆额）。

《青州藏碑残石》。

《李靖上西岳文》（宋人伪作，然董逌以为大业末年，则亦出土久矣）。

《曹文宗残碑》

《冈山摩崖》（魏、齐、周、隋皆有摩崖，而齐尤多，包慎伯所称《般若经》即在摩崖中也，今附于末焉）。

《尖山摩崖》

《铁山摩崖》

凡所次目，皆为穷乡学子，欲学书法，未知碑目言之。若大雅宏达，金石名家，扇欧、赵之余风，集琳琅之万品，诸朝著录，旁采辽、金，内地网罗，远洎蕃外，自能著书，无烦芹献。凡所著目，约之已甚。若犹畏其繁多，虑披采之不易，临写之难遍，杂冗乱目，无从下手，则更择其精者。若碑品之所列，流派之所论，选举既严，别白益审，必当尽购而熟观之。若诸碑之未见，家法之未熟，而遽欲言书，书乎！书乎！匪吾攸闻。

体变第四

人限于其俗，俗各趋于变，天地江河，无日不变，书其至小者。钟鼎及籀字，皆在方长之间，形体或正或斜，各尽物形，奇古生动。章法亦复落落，若星辰丽天，皆有奇致（钟鼎、古文虽为刘歆伪造，而所采多春秋战国旧物，故奇古可爱，考据经义则辟之，至于笔画之工，则不能以人废也）。秦分（即小篆）裁为整齐，形体增长，盖始变古矣。然《琅琊》秦书，茂密苍深，当为极则。自此日变，若《赵王上寿》《泮池刻石》《坟坛刻石》，下逮《少室》《开母庙》《建初残碑》《三公山》《是吾碑》，体皆方扁，笔益茂密。至《褒斜》《郙阁》《裴岑》《尊楗阁》《仙友》等碑，变圆为方，削繁成简，遂成汉分，而秦分笔未亡。建初以后，变为波磔，篆、隶迥分。于是《衡方》《乙瑛》《华山》《石经》《曹全》等碑，体扁已极，波磔分背，隶

体成矣。夫汉自宣、成而后，下逮明、章，文皆似骈似散，体制难别。明、章而后，笔无不俪，句无不短，骈文以成。散文、篆法之解散，骈文隶体之成家，皆同时会，可以观世变矣。

汉末，波磔纵肆极矣。久亦厌之，又稍参篆分之圆，变为真书。今观元常诸帖，三国诸碑，皆破觚为圆，以茂密雄强为美，复进为分（《书势》所称毛宏之八分，增损此也）。此如骈体之极，复尚古文，而骈、散之分，经数变之后，自是不可复合矣。

吾谓书莫盛于汉，非独其气体之高，亦其变制最多，皋牢百代。杜度作草，蔡邕作飞白，刘德昇作行书，皆汉人也。晚季变真楷，后世莫能外。盖体制至汉，变已极矣。

南碑绝少。以帖观之，钟、王之书，丰强秾丽；宋、齐而后，日即纤弱；梁、陈娟好，

东汉　褒斜道刻石

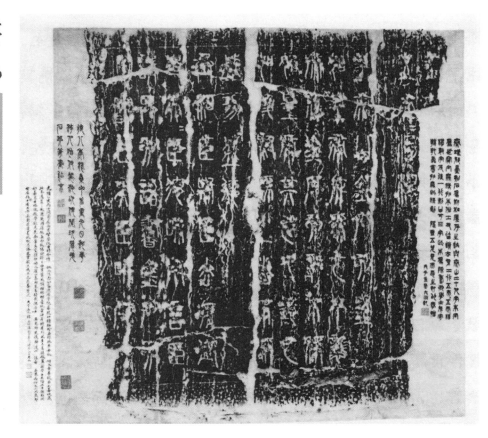

秦　琅玡台刻石

无复雄强之气。

北碑当魏世，隶、楷错变，无体不有。综其大致，体庄茂而宕以逸气，力沉著而出以涩笔，要以茂密为宗。当汉末至此百年，今古相际，文质斑斓，当为今隶之极盛矣。

北齐诸碑，率皆瘦硬，千篇一律，绝少异同。

北周文体好古，其书亦古，多参隶意。至于隋世，率尚整朗，绵密瘦健，清虚之风一扫而空。岂宙合不分，光岳晴霁，气运有当尔邪？南、北书派，自是遂合。故隋之为书极盛，以结六朝之局，是亦一大变焉。

唐世书凡三变：唐初欧、虞、褚、薛、王、陆，并辔叠轨，皆尚爽健。开元御宇，天下平乐。明皇极丰肥，故李北海、颜平原、苏灵芝辈，并趋时主之好，皆宗肥厚。元和后，沈传师、柳公权出，矫肥厚之病，专尚清劲，然骨存肉削，天下病矣。

夫唐人虽宗"二王"，而专讲结构，则北派为多。然名家变古，实不尽守六朝法度也。

五代杨凝式、李建中，亦重肥厚。宋初仍之，至韩魏公、东坡犹然，则亦承平之气象邪？宋称四家，君谟安劲，绍彭和静，黄、米复出，意态更新，而偏斜拖沓，宋亦遂亡。南宋宗四家，笔力则稍弱矣。

辽书朴拙，绝无文采，与其国俗略同。金世碑帖，专学大苏，盖赵闲闲、李屏山之学，慕尚东坡，故书法亦相仿效，遂成俗尚也。今京朝士夫多慕苏体，岂亦有金之遗俗邪？

元、明两朝，言书法者日盛，然元人吴兴首出，惟伯机实与齐价。文原和雅，伯生浑朴，亦其亚也。惟康里子山，奇崛独出。自余揭曼硕、柯敬仲、倪元镇，虽有遒媚，皆吴兴门庭也。自是四百年间，文人才士纵极驰骋，莫有出吴兴之范围者。故两朝之书，率姿媚多而刚健少，香光代兴，几夺子昂之席。然在明季，邢（侗，子愿）、张（瑞图二水）、董、米（万钟）四家并名，香光仅在四家之中，未能缵一统绪。又王觉斯飞腾跳掷其间，董实未

唐　升仙太子碑

董其昌　明　跋《蜀素帖》

胜之也。至我朝圣祖，酷爱董书，臣下摹仿，遂成风气。思白于是祀夏配天，汲汲乎欲桃吴兴而尸之矣。香光俊骨逸韵，有足多者，然局束如辕下驹，蹇怯如三日新妇。以之代统，仅能如晋元、宋高之偏安江左，不失旧物而已。然明人类能行、草，其绝不知名者，亦有可观，盖帖学大行故也。

国朝书法，凡有四变：康、雍之世，专仿香光；乾隆之代，竞讲子昂；率更贵盛于嘉、道之间；北碑萌芽于咸、同之际。至于今日，碑学益盛，多出入于北碑、率更间，而吴兴亦蹀躞伴食焉。吾今判之：书有古学，有今学。古学者，晋帖、唐碑也，所得以帖为多，凡刘石庵、姚姬传等皆是也。今学者，北碑、汉篆也，所得以碑为主，凡邓石如、张廉卿等是也。人未有不为风气所限者，制度、文章、学术，皆有时焉，以为之大界，美恶工拙，只可于本界较之。学者通于古今之变，以是二体者观古论时，其致不混焉。若后之变者，则万年浩荡，杳杳无涯，不可以耳目之私测之矣。

刘墉　清　行书

姚鼐　清　行书

分变第五

文字之变流，皆因自然，非有人造之也。南北地隔则音殊，古今时隔则音亦殊，盖无时不变，无地不变，此天理然。当其时地相接，则转变之渐可考焉。文字亦然。《汉志》称《史籀篇》者，周时史官教学童书也，与孔氏壁中古文异体，则非刘歆伪体，为周时真字也。其体则今《石鼓》及《说文》所存籀文是也。然则孔子之书"六经"藏之于孔子之堂，分写于齐、鲁之儒，皆是秦之为篆，不过体势加长，笔画略减，如南北朝书体之少异。盖时、地少移，因籀文之转变，而李斯因其国俗之旧，颁行天下耳。观《石鼓》文字与秦篆不同者无几，王筠所谓其盘灾敢弃，知文同籀法是也。今秦篆犹存者，有《琅玡刻石》《泰山刻石》《会稽刻石》《碣石门刻石》，皆李斯所作，以为正体，体并圆长，而秦权、秦量即变方匾。汉人承之而加少变，体在篆、隶间。以石考之，若《赵王上寿刻石》，为赵王遂廿二年，当文帝后元六年；《鲁王泮池刻石》当宣帝五凤二年，体已变矣，然绝无后汉之隶也。至《厉王中殿刻石》，几于隶体，然无年月，江藩定为"江都厉王"，尚不足据。左方文字莫辨，《补访碑录》审为"元凤"二字，《金石萃编》疑为"保岁庶"等字，则"元凤"固不确也。《金石聚》有《凤凰画像题字》，体近隶书，《金石聚》以为元狩年作，江阴缪荃荪谓当从《补访碑录》释为"元康"，则晋武帝时隶也。《麃孝禹碑》为河平三年，则同治庚午新出土者，亦为隶，顺德李文田以为伪作无疑也。《叶子侯封田刻石》为始建国天凤三年，亦隶书，嘉庆丁丑新出土。前汉无此体，盖亦伪作，则西汉未有隶体也。降至东汉之初，若《建平郫县石刻》《永光三处阁道石刻》《开通褒斜道石刻》《裴岑纪功碑》《石门残刻》《郙阁颂》《戚伯著碑》《杨淮表纪》，皆以篆笔作隶者。《北海相景君铭》，曳脚笔法犹然。若《三公山碑》《是吾碑》，皆由篆变隶，篆多隶少者。吴《天发神谶》，犹有此体。若《三老通碑》《尊楗阁记》为建武时碑，则由篆变隶，篆多隶少者。

以汉钟鼎考之，唯《高庙》《都仓》《孝成》《上林》诸鼎有秦隶意。《汾阴》《好畤》则似秦权。至于《太官钟》《周杨侯铜》《丞相府漏壶》《虑傂尺》，若《食官钟铭》《绥和钟铭》，则体皆扁缪，在篆、隶之间矣。今焦山《陶陵鼎铭》，其体方折，与《启封镫》及《王莽嘉量》同为《天发神谶》之先声，亦无后汉之隶体者。

以瓦当考之，秦瓦如"维天降灵甲天下大万乐"当、"嵬氏冢"当、"兰池宫"当、"延年"瓦、"方春萌芽"等瓦为圆篆。至于汉瓦，若"金"字、"乐"字、"延年""上林""右空""千秋万岁""汉并天下""长乐未央""上林""甘泉""延寿万岁""高安万世""万物咸成""狼千万延""宣灵""万有""喜万岁""长乐万岁""长生无极""千秋长安""长生未央""永奉

西汉　瓦当

东汉　郙阁颂

无疆""平乐阿宫""亿年无疆""仁义自成""揙衣中庭""上林农宫""延年益寿"，体兼方圆。其"转婴柞含""六畜蕃息"及"便"字瓦，则方折近《郙阁》矣。盖西汉以前，无熹平隶体，和帝以前，皆有篆意。其汉砖有"竟宁""建平"。秦阿房瓦"西凡廿九""六月宫人"字纯作隶体，恐不足据。

盖自秦篆变汉隶，减省方折，出于风气迁变之自然。许慎《说文·叙》诋今学谓"诸生竞逐说字，解经谊，称秦之隶书为仓颉时书，云父子相传，何得改易？"盖是汉世实事。自仓颉来，虽有省改，要由迁变，非有人改作也。吾子行曰：崔子玉写《张平子碑》，多用隶法，不合《说文》，却可入印，全是汉人篆法故也。杜未谷曰：《说文》所无之字，见于缪篆者，不可枚举。缪篆与隶相通，各为一体，原不可以《说文》律之。盖子玉所写之隶法，《说文》所无之缪篆，皆今学家师师相传，旧字旧体展转传变可见也。《志》

乃谓秦时始建隶书，起于官狱多事，苟趋省易，施之于徒隶。许慎又谓程邈所作。盖皆刘歆伪撰古文，欲黜今学，或以徒隶之书比之，以重辱之。其实古无"籀""篆""隶"之名，但谓之"文"耳。创名而仰扬之，实自歆始。且孔子五经中无"籀""篆""隶"三字，唯伪《周官》最多，则用《庄子》《韩非子》者，又卿乘篆车，此亦歆意也。于是"篆""隶"之名行于二千年中，不可破矣。夫以"篆""隶"之名承用之久，骤而攻之，鲜有不河汉者。吾为一证以解之，今人日作真书，兴于魏、晋之世，无一人能指为谁作者，然则风气所渐移，非关人为之改作矣。

东汉之隶体，亦自然之变。然汉隶中有极近今真楷者，如《高君阙》"故益州举廉丞贯"等字，"阳""都"字之"邑"旁，直是今真书，尤似颜真卿。考《高颐碑》为建安十四年，此阙虽无年月，当同时也。《张迁表颂》，其笔画直可置今真楷中。《杨震碑》似褚遂良笔，盖中平三年者。《子斿残石》《正

直残石》《孔彪碑》，亦与真书近者。至吴《葛府君碑》则纯为真书矣。若吴之《谷朗碑》，晋之《郛休碑》《枳阳府君碑》《爨宝子碑》，北魏之《灵庙碑》《吊比干文》《鞠彦云志》《惠感》《郑长猷》《灵藏造像》，皆在隶楷之间，与汉碑之《是吾》《三公山》《尊楗阁》《永光阁道刻石》在篆、隶之间者正同，皆转变之渐至可见也。不能指出作今真书之人，而能指出作汉隶者，岂不妄哉！

八分之说，议论纷纭。蔡文姬述父邕语，曰："去隶八分取二分，去小篆二分取八分。"王愔曰："王次仲始以古书方广少波势，建初中以隶草作楷法，字方八分。"张怀瓘曰："八分减小篆之半，隶又减八分之半。"又云："八分则小篆之捷，隶亦八分之捷。"蔡希综曰："上谷王次仲以隶书改为楷法，又以楷法变八分。"王应麟曰："自唐以前，皆谓楷字为隶，欧阳公《集古录》始误以八分为隶。"东魏《大觉寺碑》题曰"隶书"，盖今楷字也。洪迈以晚汉之隶书为八分。吾邱衍以秦权、汉量为秦隶，未有挑法者为八分，比汉隶则似篆，以《石经》为汉隶有挑法者。包慎伯曰："凡笔近篆而体近真者，皆隶书也。中郎变隶而作八分。八，背也，言其势左右分布，相背然也。"按：王愔、萧子良谓"上谷王次仲作八分"，卫恒云"上谷王次仲始作楷法"，又叙梁鹄弟子毛宏，始云"今八分皆宏法"。按：梁鹄已在魏时，毛宏更后。若毛宏始作八分，则汉魏有挑法者，《石经》等碑已备之矣。若如包氏说"中郎始变隶作八分"，则中郎之前，《王稚子阙》《嵩高铭》《封龙山》《乙瑛》等碑已有挑法，何待中郎变之？且中郎《劝学篇》云王次仲初变古形，则非邕可知也。若如吾邱衍以篆"未有挑法者为八分"，则张昶《八分碑》乃即《华岳碑》，卫凯金针八分书及《受

禅表》皆有挑法者。若从王氏之说，以今楷书为隶书，以汉人书为八分，斥《集古》谓"汉人书曰隶"为误，则《序仙记》称"王次仲变仓颉书为今隶书"，则谓八分为隶亦可。是永叔亦不误也。王次仲作八分，张怀瓘从《序仙记》，以为始皇时人，王愔以为建初时人，萧子良以为灵帝时人。虽不能辨，而有挑法之隶，起于安、和之时，亦必为建初前人，必非灵帝时人也。然建武时《三老》《尊楗》《郫县石刻》，笔法已有汉隶体，则次仲之作，亦不可据。张怀瓘《书断》又云："楷隶初制，大范几同，后人惑之，学者务益高深，渐若八字分散，又名之为八分"。高南阜《八分说》："汉末伯喈始添掠捺，八字左右而分布之，是谓八分。为分别之分，非分数之分也。"翁方纲《隶八分考》据此两说，引《说

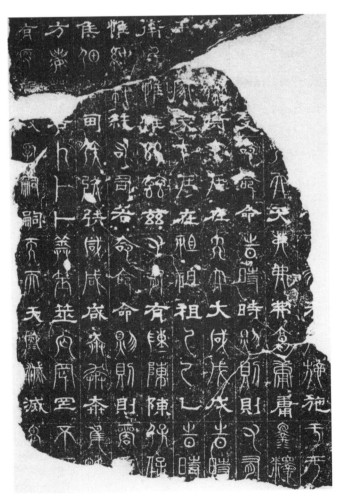

魏　正始石经

文》八字条："八，别也。象分别相背之形。"并引"兮"字、"詹"字、"尒"字有"八"分义，以为必作分别分列解，因攷齐胡公棺有隶为伪。诸家以八分先于隶为谬，又谓分剂、分量、分数之分，《玉篇》"扶问切"，在去声，二十三问。《礼记》："分无求多，礼达而分定是也。"此字自古无读平声之理。杜诗"大小二篆生八分"，押平声，即以"分"字音义论之，其为分布、分列之分，可无疑惑，其说甚辨。

按：古音无平仄之分，《离骚》"好蔽美而称恶"，与"恐导言之不固""哲王又不寤"为韵，则以入声之"美恶"，读为去声之"好恶"。《急就章》：万方来朝，臣妾使令。汉地广大，无不容盛。是以"于以盛之"之平声为去声也。则汉人无平、去声之别可知。《玉篇》、杜诗，皆在沈约之后，岂足据乎？

原诸说之极纷，而古今莫能定者，盖刘歆伪作"篆""隶"之名以乱之也。古者书但曰"文"，不止无"篆""隶"之名，即"籀"名亦不见称于西汉。盖今学家本无之。惟时时转变，形体少异，得旧日之八分，因以八分为名。盖汉人相传口说，如秦篆变《石鼓》体而得其八分；西汉人变秦篆长体为扁体，亦得秦篆之八分；东汉又变西汉而增挑法，且极扁，又得西汉之八分，正书变东汉隶体而为方形圆笔，又得东汉之八分。八分以度言，本是活称，伸缩无施不可，犹王次仲作楷法，则汉隶也，而今正书亦称楷。程邈作隶，秦隶也，而东魏《大觉寺》亦称隶。八分可谓通称，亦犹是也。善乎刘督学熙载曰："汉隶可当小篆之八分，是小篆亦大篆之八分，正书亦汉隶之八分。"真知古今分合转变之由，其识甚通。以两汉碑考之，其次叙诚可见也。又如今人以汉文为散文，以六朝为骈文，而六朝人又有文笔之异。汉、魏之间，骈、散莫分，而与西汉、六朝少异，即可上列于散文，亦可下次之俪体，随时所称，以为文字。八分之说，殆犹是欤？中郎之说，盖当时今学家通称。但文姬述之不详，而为古学篆、隶所惑，故乱之千载耳。今为别之：自《石鼓》为孔子时正文外，秦篆得正文之八分，名曰"秦分"，吾邱衍说也。西汉无挑法，而在篆隶之间者，名曰西汉分，蔡中郎说也。东汉有挑法者，为"东汉分"，总称之为"汉分"，王愔张怀瓘说也。楷书为"今分"，蔡希综、刘熙载说也。八分之说定，"篆""隶"伪名，从此可扫除矣。

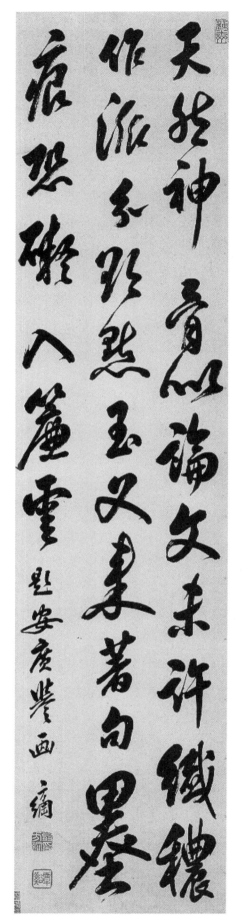

翁方纲　清　行书题画诗轴

说分第六

秦分（即小篆）。以李斯为宗，今琅玡、泰山、会稽、之罘诸山刻石是也。相斯之笔，画如铁石，体若飞动，为书家宗法。若《石鼓文》，则金钿落地，芝草团云，不烦整截，自有奇采。体稍方扁，统观虫籀，气体相近。石鼓既为中国第一古物，亦当为书家第一法则也。

李少温以篆名一时，自称"于天地、山川、衣冠、文物，皆有所得，斯翁以后，直至小生"。然其笔法出于《峄山》，仅以瘦劲取胜，若《谦卦铭》，益形怯薄，破坏古法极矣。夫自斯翁以来，汉人隶法，莫不茂密雄厚，崔子玉、许叔重并善小篆，张怀瓘称其"师模李斯，甚得其妙"。曹喜、蔡邕、邯郸、韦、卫目睹古文（古文虽刘歆伪作，然此非考经学，但论笔墨，所出既古，亦不能废），见闻濡染，莫非奇古。少温生后千年，旧迹日湮，古文不复见于世，徒以瘦健一新耳目。如昌黎之古文，阳明之心学，首开家法，斯世无人，骤获盛名，岂真能过出汉人，空前绝后哉！汉人秦分书存于世者，吾以寡陋，所见尚二十余种，吴碑二种：

《赵王群臣上寿》
《鲁王泮池刻石》
《祝其卿坟坛题字》
《上谷府卿坟坛题字》
《少室神道阙》
《开母庙》
《三公山碑》
《是吾碑》
《建初残石》
《孔宙碑额》
《衡方碑额》
《惠安西表》
《孔彪碑额》
《韩仁碑额》
《尹宙碑额》
《白石神君碑额》
《娄寿碑额》
《张迁碑额》
《谯敏碑额》
《樊敏碑额》
《鲁王墓石人》（太守麃君亭长题字）
《鲁王墓石人》（府门卒题字）
《华山碑额》
《冯绲碑额》
《仙人唐公房碑额》
《中平残石》
《范式碑额》
《上尊号奏额》
《受禅表额》
《天发神谶碑》
《封禅国山碑》（苏建书）
《大风歌》

诸碑中，苍古则《三公山》，妙丽则碑额，奇伟则《天发神谶》，雅健则《封禅国山》，而茂密浑劲，莫如《少室》《开母》。汉人篆碑只存二种，可谓希世之鸿宝，篆书之上仪也。《大风歌》传为曹喜作，然不类汉人书，以其为党怀英所自出，故附于末焉。又"州辅石兽膊"有"天禄辟邪"四字，体与《谷口铜筩铭》同。凡诸篆虽工拙不同，皆具茂密伟丽之观，诚《琅玡》之嫡嗣，且体裁近古，亦有《石鼓》之意，必毫铺纸上，万毫齐力，而后能为，岂如《谦卦铭》瘦骨柴立，致吾邱衍以为烧笔尖而作书哉！

又秦、汉瓦当文，皆廉劲方折，体亦蜾

东汉 祀三公山碑

汉钟鼎文缪篆为多，《太官钟》《周阳侯铜》《丞相府漏壶》《虑傂尺》皆扁缪，惟《高庙》《都仓》《孝成》《上林》诸鼎，则有周鼎意。若《汾阴》《好畤》，则肖秦权，《都仓》则婉丽同碑额矣。余以光绪壬午登焦山，摩挲《瘗鹤铭》，后问《陶陵鼎》，见其篆瘦硬方折，与《启封镫》同，心酷爱之。后见王莽《嘉量铭》，转折方圆，实开《天发神谶》之先，而为《浯台铭》之祖者，笔意亦出于此。及悟秦分本圆，而汉人变之以方；汉分本方，而晋字变之以圆。凡书贵有新意妙理，以方作秦分，以圆作汉分。以章程作章，笔笔皆留；以飞动作楷，笔笔皆舞；未有不工者也。

凡汉分为金、为石、为瓦，有方、有圆，而无不扁密者，学者引伸新体异态，生意逸出，不患无家数也。

钟鼎为伪文，然刘歆所采甚古。考古则当辨之，学书不妨采之。右军欲引八分隶书入真书中，吾亦欲采钟鼎体意入小篆中，则新理独得矣。

吾以壬午试京兆，中秋丁祭，恭谒文庙，摩挲《石鼓》，仰瞻高宗纯皇帝所颁彝尊十器，乃始讲识鼎彝。南还游扬州，入焦山，阅周《无专鼎》，暗然浑古，疏落欹斜，若崩云乍颓，连山忽起，为之心醉。及戊子再游京师，见潘尚书伯寅、盛祭酒柏羲所藏钟鼎文，以千计，烂若云锦，天下之大观也。此学别为专门，今言书法，略条一二，以发学者意耳。

钟鼎亦有扁有长，有肥有瘦，章法有疏落有茂密，与隶无异。择而采之，亦河海之义也。章法茂密，以商《太已卣》为最古，至周《宝林钟》而茂密极矣。疏落之体乃虫篆之余，随举皆然。阙里孔庙器以商《册父乙卣》为最古，焦山《无专鼎》亦其体。《楚公钟》奇古雄深，尤为杰作矣。长瘦之体若楚《曾侯钟》《吴季子逞剑》，字窄而甚长，极婀娜之致。《齐侯镈钟铭》，铭词五百余字，文既古浑，书亦浑美，《诅楚》之先驱也。《邾季敦》《鱼冶妊鼎》，茂密圆美，甚近汉篆。《寿

扁，学者得其笔意，亦足成家。《骀汤万年瓦》，瘦硬绝伦；《都司空瓦》，微带尖脚，笔法亦同。尝见汉《谷口铜筩铭》数十字，瘦浑圆妙极矣。阳冰《城隍》《谦卦》，实祖于是。必师少温者，曷师此邪？《宗正官当》，亦似少温者，《八风寿存》，绵缪虬纠，几开唐印之体。然凡瓦当皆缪篆类，应附秦权、汉量、《三公山碑》之后也。

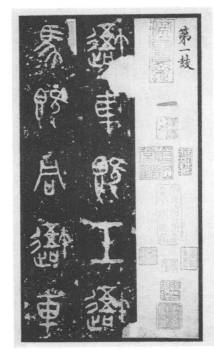

吴　天发神谶碑　　　　　　　　　　　　秦　石鼓文

敦》《苏公敦》篆体亦相同，皆可用于秦分体者也。《正师戈》字如屈玉，又为《石经》之祖。若此类不可枚举，学者善用其意，便可前无古人矣。

自少温既作，定为一尊，鼎臣兄弟，仅能模范。长脚曳尾，体长益甚，吾无取焉。郭忠恕致有奇思，未完墙壁；党怀英笔力惊绝，能成家具。自兹以下，等于自《桧》。明世分法中绝，怀麓宗师《谦卦》，蚓笛蛙鼓，难移我情。

国初犹守旧法，孙渊如、洪稚存、程春海并自名家，然皆未能出少温范围者也。完白山人出，尽收古今之长而结胎成形，于汉篆为多，遂能上掩千古，下开百祀，后有作者，莫之与京矣。完白山人之得处，在以隶笔为篆。或者疑其破坏古法，不知商、周用刀简，故籀法多尖，后用漆书，故头尾皆圆。汉后用毫，便成方笔。多方矫揉，佐以烧毫，而为瘦健之少温书，何若从容自在，以隶笔为汉篆乎？完白山人未出，天下以秦分为不可作之书，自非好古之士，鲜或能之。完白既出之后，三尺竖僮，仅解操笔，皆能为篆。吾尝谓篆法之有

邓石如，犹儒家之有孟子，禅家之有大鉴禅师，皆直指本心，使人自证自悟，皆具广大神力功德，以为教化主，天下有识者，当自知之也。吾尝学《琅玡台》《峄山碑》无所得，又学李阳冰《三坟记》《栖先茔记》《城隍庙碑》《庾贲德政碑》《般若台铭》，无所入。后专学邓石如，始有入处。后见其篆书，辄复收之，凡百数十种，无体不有，无态不备，深思不能出其外也。于是废然而返，遂弃笔不复作者数年。近乃始有悟入处，但以《石鼓》为大宗，钟鼎辅之，《琅琊》为小宗，西汉分辅之。驰思于万物之表，结体于八分以上，合篆、隶陶铸为之，奇态异变，杂沓笔端，操之极熟，当有境界，亦不患无立锥地也。吾笔力弱，性复懒，度不能为之，后有英绝之士，当必于此别开生面也。

吾邱衍曰："篆法扁者最好，谓之蝌扁。"徐铉谓："非老手不能到《石鼓文》字。"唐篆《美原神泉铭》，结体方匾，大有《石鼓》遗意。李枢、王宥《谒岳祠题记》，吾宁取之。《峿台铭》《峿溪铭》参用籀笔，

戈戟相向，亦自可人。《碧落碑》笔法亦奇，不独托体之古，阳冰见之，寝卧数日不去，则过阳冰远矣。近世吴山子作西汉分，体态朴逸，骎骎欲度骅骝前矣。若加奇思新意，虽笔力稍弱，亦当与顽伯争一席地。

程荽衫、吴让之为邓之嫡传，然无完白笔力，又无完白新理，真若孟子门人，无任道统者矣。陈潮思力颇奇，然如深山野番，犷悍未解人理。左文襄笔法如董宣强项，虽为令长，故自不凡。近人多为完白之书，然得其姿媚靡靡之态，鲜有学其茂密古朴之神。然则学完白者虽多，能为完白者其谁哉！

吾粤僻远海滨，与中原文献不相接，然艺业精能，其天然胜工夫备，可与虎卧中原、抗衡上国者，亦有其人。吾见先师朱九江先生，出其前明九世祖白岳先生讳完者手书篆、隶，结体取态，直与完白无二，始叹古今竟有暗合者。但得名不得名，自视世风所尚耳。捻道人之心无二，徐遵明之指心为师，亦何异陆子静哉！但风尚不同，尊卑迥绝耳。道光间，香山黄子高篆法茂密雄深，迫真斯相，自唐后碑刻，罕见俦匹。虽博大变化，不逮完白，而专精之至，亦拔戟成队。此犹史迁之与班固，昌黎之与柳州，一以奇变称能，一以摹古擅绝，亦未易遽为优劣。世人贵耳贱目，未尝考古辨

真，雷同一谈，何足以知之？番禺陈兰甫京卿，出于香山，亦自雄骏也。

杜工部不称阳冰之篆，而称李潮。吾邱衍谓潮即阳冰，人或疑之。《唐书·宰相世系表》：雍门子，长湜；次澥，字坚冰；次阳冰，潮之为名，与湜、澥相类。阳冰与坚冰为字相类。甫诗曰："况潮小篆逼秦相"。而欧阳《集古》、郑渔仲《金石略》俱无潮篆，其为一人，无可疑也。

秦分体之大者，莫如少温《般若台》《黄帝祠宇》，次则《谯敏碑额》，字大汉寸六寸。若曹喜《大风歌》，字亦尺余，亦秦分体之极大者，但非汉人书耳。

西汉分体，亦有数种，今举存于世者别白著焉。其东汉挑法者，详《本汉篇》。

《秦权量刻字》

《鲁泮池刻石》

《中殿刻石》

《建平郫县刻石》

《永光三处阁道刻石》

《开通褒斜道刻石》

《裴岑纪功碑》

《石门残刻》

《郙阁颂》

《戚伯著碑》

吴让之　清 篆书扇面

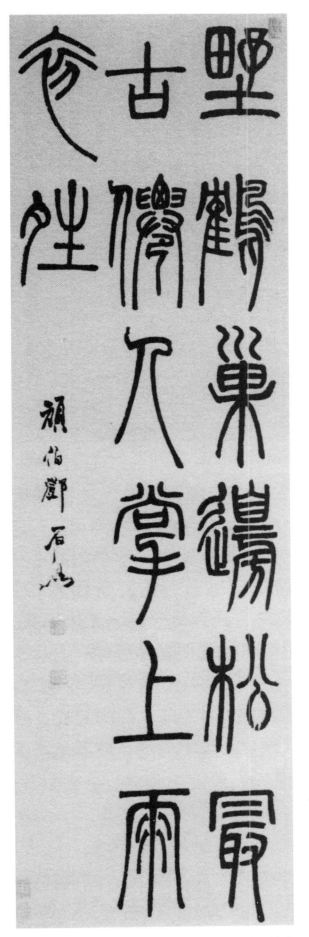

邓石如　清　篆书

东汉　裴岑纪功碑

《杨淮表记》

《会仙友题字》

右以篆笔作隶之西汉分，《食官钟铭》《绥和钟铭》亦同。魏太和《石门摩崖》由此体也。《北海相景君铭》曳脚似《天发神谶》，汉铎有永平二年者，丰茂似《郙阁》，亦可附焉。

《三公山碑》

《是吾碑》

《天发神谶碑》

右以隶笔作缪篆，亦可附于西汉八分。《虑俿尺》同。（王弇州曰：《夏承碑》有四分之篆，《天发神谶碑》有五分之篆，即所谓八分书是也。）

《三老碑》

《尊楗阁记》

右由篆变隶，隶多篆少之西汉分，建武时之碑仅此。

吾于汉人书酷爱八分，以其在篆、隶之间，朴茂雄逸，古气未漓。至桓、灵已后，变古已甚，滋味殊薄，吾于正楷不取唐人书，亦以此也。

本汉第七

真书之变，其在魏、汉间乎？汉以前无真书体。真书之传于今者，自吴碑之《葛府君》及元常《力命》《戎辂》《宣示》《荐季直》诸帖始，至二王则变化殆尽。以迄于今，遂为大法，莫或小易。上下百年间，传变之速如此，人事之迁化亦急哉！自唐以后，尊二王者至矣。然二王之不可及，非徒其笔法之雄奇也，盖所取资皆汉、魏间瑰奇伟丽之书，故体质古朴，意态奇变。后人取法二王，仅成院体，虽欲稍变，其与几何，岂能复追踪古人哉？智过其师，始可传授。今欲抗旌晋、宋，树垒魏、齐，其道何由？必自本原于汉也。汉隶之始，皆近于篆，所谓八分也。若《赵王上寿》《泮池刻石》，降为《褒斜》《郙阁》《裴岑》《会仙友题字》，皆朴茂雄深，得秦相笔意。缪篆则有《三公山碑》《是吾》《戚伯著》之瑰伟。至于隶法，体气益多：骏爽则有《景君》《封龙山》《冯绲》，疏宕则有《西狭颂》《孔宙》《张寿》，高浑则有《杨孟文》《杨统》《杨著》《夏承》，丰茂则有《东海庙》《孔谦》《校官》，华艳则有《尹宙》《樊敏》《范式》，虚和则有《乙瑛》《史晨》，凝整则有《衡方》《白石神君》《张迁》，秀韵则有《曹全》《元孙》。以今所见真书之妙，诸家皆有之。

盖汉人极讲书法，羊欣称萧何题前殿额，覃思三月，观者如流水。《金壶记》曰："萧何用退笔书裳，大工。"此虽未足信，然张安世以善书给事尚书；严延年善史书，奏成手中，奄忽如神；史游工散隶；王尊能史书；谷永工笔札；陈遵性善隶书，与人尺牍，主皆藏去以为荣。此皆著于汉史者，可见前汉风尚已笃好之。降逮后汉，好书尤盛。曹喜（《大风歌》虽云赝作，然笔势亦可喜）、杜度、崔瑗、蔡邕、刘德昇之徒，并擅精能，各创新制。至灵帝好书，开鸿都之观，善书之人鳞集，万流仰风，争工笔札。当是时，中郎为之魁，张芝、师宜官、钟繇、梁鹄、胡昭、邯郸淳、卫觊、韦诞、皇象之徒，各以古文、草、隶名家。《石经》精美，为中郎之笔。而堂豀典之外，《公羊》末则有赵域、刘宏、张文、苏陵、傅桢，《论语》末则有左立、孙表诸人，又《武班碑》为纪伯允书，《郙阁颂》为

东汉　封龙山碑

仇子长书，《衡方碑》为朱登书，《樊敏碑》为刘懆书，虽非知名人，然已工绝如此。又有皇象《天发神谶》，苏建《封禅国山碑》，笔力伟健冠古今。邯郸、卫、韦精于古文，张芝圣于草法，书至汉末，盖盛极矣。其朴质高韵，新意异态，诡形殊制，熔为一炉而铸之，故自绝于后世。晋、魏人笔意之高，盖在本师之伟杰。逸少曰："夫书先须引八分、章草入隶字中，发人意气。若直取俗字，则不能生发。"右军所得，其奇变可想。即如《兰亭》《圣教》，今习之烂熟，致诮院体者。然其字字不同，点画各异，后人学《兰亭》者，平直如算子，不知其结胎得力之由。宜山谷曰："世人日学《兰亭》面，欲换凡骨无金丹。不知洛阳杨风子，下笔已到乌丝阑。"右军惟善

东汉　衡方碑

学古人，而变其面目。后世师右军面目而失其神理。杨少师变右军之面目而神理自得，盖以分作草，故能奇宕也。杨少师未必悟本汉之理，神思偶合，便已绝世。学者欲学书，当知所从事矣。

右军曰："予少学卫夫人书，将谓大能。及渡江，北游名山，见李斯、曹喜等书，又之许下，见钟繇、梁鹄书；又之洛下，见蔡邕《石经》三体；又于从兄处，见张昶《华岳碑》，遂改本师，于众碑学习焉。"右军所采之博，所师之古如此。今人未尝师右军之所师，岂能步趋右军也？

南北朝碑莫不有汉分意，《李仲璇》《曹子建》等碑显用篆笔者无论，若《谷朗》《郛休》《爨宝子》《灵庙碑》《鞠彦云》《吊比干》皆用隶体，《杨大眼》《惠感》《郑长猷》《魏灵藏》波磔极意骏厉，犹是隶笔。下逮唐世，《伊阙石龛》《道因碑》，仍存分隶遗意，固由余风未沫，亦托体宜高，否则易失薄弱也。

后人推平原之书至矣，然平原得力处，世罕知之。吾尝爱《郙阁颂》体法茂密，汉末已渺，后世无知之者，惟平原章法结体独有遗意。又《裴将军诗》，雄强至矣，其实乃以汉分入草，故多殊形异态。二千年来，善学右军者，惟清臣、景度耳，以其知师右军之所师故也。

汉分中有极近今真书者，《高君阙》"故益州举廉丞贯"等字，"阳""都"字之"邑"旁，直是今楷，尤似颜清臣书。吾既察平原之所自出，而又以知学者取法之贵上也。《高颐碑》为建安十四年，此阙无年月，当同时，故宜与今楷近。《张迁表颂》亦可取其笔画，置于真书。《杨震碑》缥缈如游丝，古质如虫蚀，尤似楷、隶，为登善之先驱。盖中平三年所立，亦似近今真书者。若吴《葛府君碑》，直是正书矣。惟《樊敏碑》在熹平时，

<div align="right">东汉　子斿残碑</div>

体格甚高，有《郙阁》意，《魏元杰》《曹真》亦然，真可贵异也。

《子斿残石》有拙厚之形，而气态浓深，笔颇而骏，殆《张黑女碑》所从出也。又书法每苦落笔为难，虽云"峻落逆入"，此亦言意耳。欲求模范，仍当自汉分中求之。如《正直残碑》"为"字、"窍"字、"辞"字，真《爨龙颜》之祖，可永为楷则者也。《孔彪碑》亦至近楷书，熟观汉分自得之。

《孔宙》《曹全》是一家眷属，皆以风神逸宕胜。《孔宙》用笔旁出逶迤，极其势而去，如不欲还。《冯君神道》《沈君神道》亦此派也，布白疏，磔笔长。

《东海庙碑》体渐扁阔，然笔气犹丰厚，有《郙阁》之遗，《孔谦》近之。

《尹宙》风华艳逸，与《韩敕》《杨孟文》《曹全碑阴》同家，皆汉分中妙品。《曹全碑阴》逼近《石经》矣。

《杨叔恭》《郑固》端整古秀，其碑侧纵肆，姿意尤远，皆颉伯所自出也。《成阳》《灵台》，笔法丰茂浑劲，《杨统》《杨著》似之。

《杨淮表记》润醳如玉，出于《石门颂》，而又与《石经论语》近，但疏荡过之，或出中郎之笔，真书之《爨龙颜》《灵庙碑阴》《晖福寺》所师祖也。《孔宙碑阴》笔意深古，昔人以为如"蛰虫盘屈，深冬自卫"，真善为譬者。

帖中《州辅碑》兼雄深茂密之胜。《熹平残碑》似之，又加峻峭也。《鲁峻碑额》浑厚中极其飘逸，与《李翕》《韩敕》略同。

《娄寿碑》与《礼器》《张迁》丰茂相似，《张寿》与《孔彪》浑古亦相似，《耿勋》与《郙阁》古茂亦相类。

《杨孟文碑》劲挺有姿，与《开通褒斜道》疏密不齐，皆具深趣。碑中"年"字"升"字、"诵"字，垂笔甚长，与《李孟初碑》"年"字同法。余谓隶中有篆、楷、行三体，如《褒斜》《裴岑》《郙阁》，隶中之篆也；《杨震》《孔彪》《张迁》，隶中之楷也；《冯府君》《沈府君》《杨孟文》《李孟初》，隶中之草也。

《李孟初》《韩仁》皆以疏秀胜，殆蔡有邻之所祖。然唐隶似出《夏承》为多。王恽

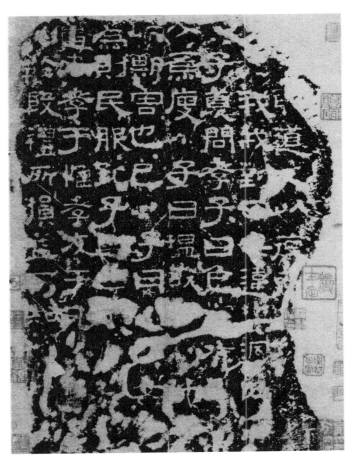

东汉　熹平石经

以《夏承》飞动，有芝英、龙凤之势，盖以为中郎书也。吾谓《夏承》自是别体，若近今冬心、板桥之类，以《论语》核之，必非中郎书也。后人以中郎能书，凡桓、灵间碑必归之。吾谓中郎笔迹，惟《石经》稍有依据，此外《华山碑》犹不敢信徐浩之说。若《鲁峻》《夏承》《谯敏》，皆出附会，至《郙阁》，明明有书人仇绋，《范式》有"青龙二年"，其非邕书尤显。益以见说者之妄也。

自桓、灵以后碑，世多附会为钟、梁之笔。然卫觊书《受禅表》确出于同时闻人牟准之言，而清臣、季海犹有异谈，况张稚圭乎？其《按图题记》以《孔羡碑》为梁鹄书，吾亦以为不尔。夫《乙瑛》既远出钟前，而稚圭题为元常所书，则《孔羡》亦何足信欤？以李嗣真精博，犹误《范式》为蔡体，益见唐人之好附会，故以《韩敕》为钟书，吾亦不信也。

《华山碑》后世以季海之故，信为中郎之笔，推为绝作，实则汉分佳者绝多。若《华山碑》实为下乘，淳古之气已灭，姿制之妙无多，此诗家所薄之武功、四灵、竟陵、公安，不审其何以获名前代也。

《景君铭》古气磅礴，曳脚多用籀笔，与《天发神谶》相似。盖和帝以前书皆有篆意，若东汉分书，莫古于《王稚子阙》矣。

吾历考书记，梁鹄之书不传，《尊号》《受禅》分属钟、卫，然《乙瑛》之图记既谬，则《孔羡》之图记亦非。包慎伯盛称二碑，强分二派，因以《吕望》《孙夫人》二碑分继二宗，亦附会之谈耳。汉碑体裁至多，何止两体？晋碑亦不止二种，以分领后世之书，未为确论，今无取焉。

《叶子侯碑》浅薄，前汉时无此体，与《麃孝禹碑》殆是赝作，字体古今，真可一望而知。余尝见《三公碑》，体近《白石神君》，以为《三公山神君碑》矣。余意此不类

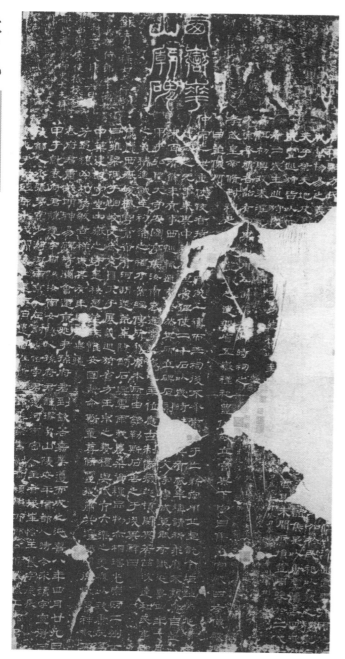

东汉　西岳华山庙碑

古钟鼎款识，诸国不同。"盖风气初开，为之先者，皆有质奇之气，此不待于学也。

今人日习院体，平生见闻、习熟，皆近世人所为，暗移渐转，不复自知。且目既见之，心必染之。今人生宋、明后，欲无苏、董笔意不可得。若唐人书，无一笔宋人者，此何以故？心所本无。故即好古者，抗心希古，终抑挫于大势，故卑薄不能自由也。譬吾粤人生长居游于粤，长游京师，效燕语，虽极似矣，而清冽之音，助语之词，终不可得。燕人小儿虽间有土语，而清吭百啭，呖呖可听。闽、粤之人，虽服官京朝数十年者，莫能如之。为文者日为制义，而欲为秦、汉、六朝之文，其不可为，亦犹是也。若徒论运笔结体，则近世解事者，何尝不能之？

东汉　乙瑛碑

永平时书，既而审之，果光和四年，故字体真可决时代也。夫古今风气不同，人生其时，辄为风气所局，不得以美恶论，而美恶亦系之。《汉书》所录张敞《察昌邑王疏》，《文选注》所引刘整婢采音所供，词皆古朴绝俗，为韩、柳所无。吾见六朝造像数百种，中间虽野人之所书，笔法亦浑朴奇丽有异态。以及小唐碑，吾所见数百种，亦复各擅姿制，皆今之士大夫极意临写而莫能至者，何论名家哉？张南轩曰："南海诸番书煞有好者，字画遒劲，若

传卫第八

书家之盛，莫如季汉。刘昭、师宜官、张芝、邯郸淳诸人，并辔齐驱，虽中郎洞达，莫或先焉。于时卫敬侯出，古文实与邯郸齐名，笔迹精熟。今《受禅表》遗笔犹存（闻人牟准《卫敬侯碑》以为觊书。按：闻人魏人，致可信据。若真卿以为钟繇，刘禹锡、欧阳修以为梁鹄者，不足据）。鸥视虎顾，雄伟冠时。论者乃谓中郎派别有钟、梁，实非确论。考元常之得蔡法，掘韦诞冢而后得之。韦诞师邯郸淳，卫敬侯还淳古文，淳不能自别，则卫笔无异诞师。元常后学，岂谓能过？梁鹄得法于宜官，非传绪于伯喈。《孔羡》一碑，亦岂能逾《受禅》欤？伯玉、巨山，世传妙笔。伯玉藁书，为简札宗；巨山书势，为书家法。王侍中谓张芝、索靖、韦诞、钟繇、二卫书，"无以辨其优劣，惟见其笔力惊异"。斯论致公，袁昂、梁武、肩吾、怀瓘、嗣真、吕总诸品，必欲强为甲乙，随意轩轾，滋增妄矣。

夫典午中衰，书家北渡，卢家谌、偃，嗣法元常，崔氏悦、潜，继音卫氏。以《魏书》考之，卢玄父邈，实传偃业；崔浩父宏，实缵潜书。北朝书法，实分导二派，然崔潜诔兄之草，王遵业得之，宝其书迹。宏善草、隶，自非朝廷文诰，四方书檄，未尝妄染。魏初重崔、卢之书，而卢后无人，崔宗自浩、简兄弟外，尚有崔衡、崔光、崔高客、崔亮、崔挺，家业尤盛。宏既为世模楷，而郭祚、黎广、黎景熙皆习浩法，于时有江式者，集古今文字，其六世祖琼实从卫觊受古文，强兄顺，并擅八体，盖亦世传卫法者。由斯而谈，然则钟派盛于南，卫派盛于北矣。后世之书，皆此二派，只可称为"钟、卫"，慎伯称"钟、梁"，未当也。按：卫觊草体微瘦，瓘得伯英之筋，恒

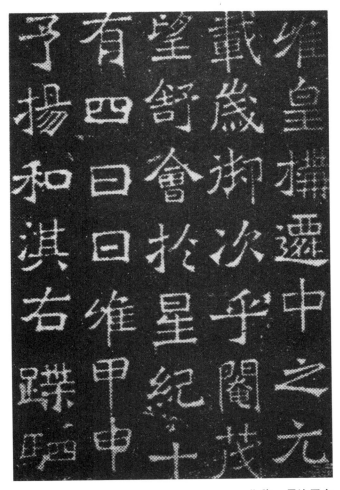

北魏　吊比干文

得其骨。然则北宗之书，自当以筋骨为上，其风韵之逊于南，亦其祖师之法然也。孝文《吊比干文》是崔浩书，亦以筋骨瘦硬为长。

元常之获盛名，以二王所师，嗣是王、庾品书，皆主南人，未及北派。唐承隋祚，会合南北，本可发挥北宗，而太宗尊尚右军，举世更无异论，故使张、李续品，皆未评及北宗。夫钟、卫北流，崔、江宏绪，孝文好学，隶、草弥工，家擅银钩，人工蚕尾。史传之名家斯著，碑版之轨迹可寻，较之南士，夫岂多让！而诸家书品，无一见传，窦臮《述书》，乃采万一，如斯论古，岂为公欤！

《述书》所称，皆亲见笔迹：晋六十三人，宋二十五人，齐十五人，梁二十一人，陈二十一人。而北朝数百年，崔、卢之后，工书者多，绝无一纸流传，惟有赵文深兄弟附见陈人而已。岂北士之笔迹尽湮耶？得无秘阁所藏，用太宗之意，摈北人而不取邪！

唐、宋论书，绝无称及北碑者。惟永叔《集古》乃曰："南朝士人，气尚卑弱，率以纤劲清媚为佳。自隋以前，碑志文辞鄙浅，又多言浮屠，然其字画往往工妙。"欧公多见北碑，故能作是语，此千年学者所不知也。

北碑《杨大眼》《始平公》《郑长猷》《魏灵藏》，气象挥霍，体裁凝重，似《受禅碑》。《张猛龙》《杨翚》《贾思伯》《李宪》《张黑女》《高贞》《温泉颂》等碑，皆其法裔。欧师北齐刘珉，颜师穆子容，亦其云来。《吊比干文》之后，统一齐风，褚、薛扬波，柳、沈继轨，然则卫氏之法，几如黄帝子孙，散布海宇于万千年矣。况右军本卫漪所传，后虽改学，师法犹在，故卫家为书学大宗，直谓之统合南北亦可也。

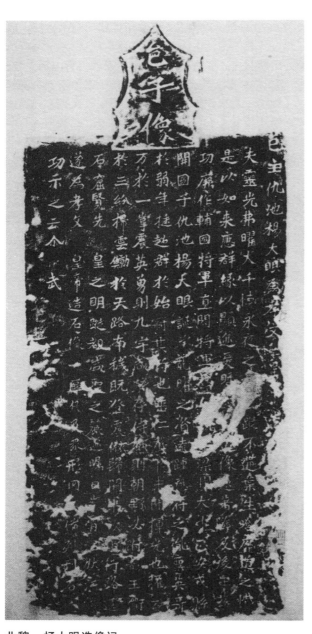

北魏　《杨大眼造像记》

北魏　高贞碑

宝南第九

书以晋人为最工，盖姿制散逸，谈锋要妙，风流相扇，其俗然也。夷考其时，去汉不远，中郎、太傅笔迹多传。《阁帖》王、谢、桓、郗及诸帝书，虽多赝杂，然当时文采，固自异人。盖隶、楷之新变，分、草之初发，适当其会。加以崇尚清虚，雅工笔札，故冠绝后古，无与抗行。王僧虔之答孝武曰："陛下书帝王第一，臣书人臣第一。"其君臣相争誉在此。右军、大令独出其间，惟时为然也。二王真迹，流传惟帖，宋、明仿效，宜其大盛。方今帖刻日坏，《绛》《汝》佳拓既不可得，且所传之帖，又率唐、宋人钩临，展转失真，盖不可据云来为高、曾面目矣。而南朝碑树立既少，裴世期表言："碑铭之作，明示后昆，自非殊功异德，无以允应兹典。俗敝伪兴，华烦已久，不加禁裁，其敝无已。"

《文选》之任彦昇《为范始兴作求立太宰碑表》，卒寝不行。以子良盛德懿亲，犹不得立，况其余哉！夫晋、宋风流，斯文将坠，欲求雅迹，惟有遗碑。然而南碑又绝难得，其有流传，最可宝贵。

阮文达《南北书派》，专以帖法属南，以南派有婉丽高浑之笔，寡雄奇方朴之遗。其意以王廙渡江而南，卢谌越河而北，自兹之后，画若鸿沟。故考论欧、虞，辨原南北，其论至详。以今考之，北碑中若《郑文公》之神韵，《灵庙碑阴》《晖福寺》之高简，《石门铭》之疏逸，《刁遵》《高湛》《法生》《刘懿》《敬显俊》《龙藏寺》之虚和婉丽，何尝与南碑有异？南碑所传绝少，然《始兴王碑》戈戟森然，出锋布势，为率更所出，何尝与《张猛

南朝宋　爨龙颜碑

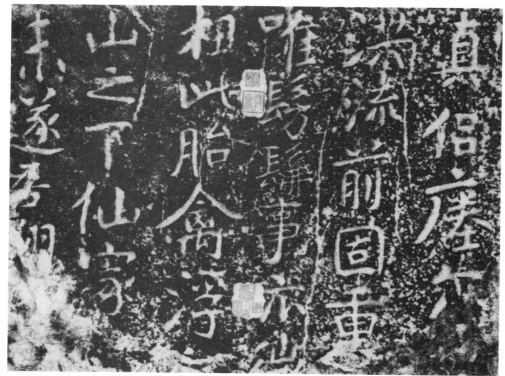

梁　瘗鹤铭

龙》《杨大眼》笔法有异哉！故书可分派，南北不能分派，阮文达之为是论，盖见南碑犹少，未能竟其源流，故妄以碑帖为界，强分南北也。

南碑当溯于吴。吴碑四种，篆分则有《封禅国山》之浑劲无伦，《天发神谶》之奇伟惊世，《谷朗》古厚，而《葛府君碑》尤为正书鼻祖。四碑皆为篆、隶、真、楷之极，抑亦异矣。晋碑如《郛休》《爨宝子》二碑，朴厚古茂，奇姿百出，与魏碑之《灵庙》《鞠彦云》皆在隶、楷之间，可以考见变体源流。《枳阳府君》茂重，为元常正脉，亦体出《谷朗》者，诚非常之瑰宝也。宋碑则有《爨龙颜碑》，下画如昆刀刻玉，但见浑美，布势如精工画人，各有意度，当为隶、楷极则。宋碑《晋丰县造像》《高句丽故城刻石》，亦高古有异态。齐碑则有《吴郡造维卫尊佛记》。梁碑则《瘗鹤铭》为贞白之书，最著人间。江宁十八种中，《石阙》之清和朴美，贝义渊书《始兴王碑》则长枪大戟，实启率更。其碑千

余字，完好者三分之二，尤为异宝。其余若萧衍之《造像》《慧影造像》《石井阑题字》，皆有奇逸。又云阳之《鄱阳王益州军府题记》，下及《绵州造像记》五种，陈碑之《赵和造像记》浑雅绝俗，尤为难得。又《新罗真兴天王巡狩管境碑》，奇逸古厚，乃出自异域，裔夷染被汉风，同文伟制，尤称瑰异。南碑存于人间者止此。

南碑数十种，只字片石，皆世希有。既流传绝少，又书皆神妙，较之魏碑，尚觉高逸过之，况隋、唐以下乎！大约得隋人一碑，胜唐人十种；得梁一碑，胜齐、隋百种。宋、元以下，自《桧》无讥，此自有至鉴，非以时代论古也。南碑今所见者，二《爨》出于滇蛮，造像发于川蜀，若《高丽故城》之刻，《新罗巡狩》之碑，启自远夷，来从外国，然其高美，已冠古今。夫以蛮夷笔迹，犹尚如是，而其时裾屐高流，令仆雅望，骈乐、卫之谈，擢袁、萧之秀者，笔札奇丽，当复何如。缅思风流，真有五云楼阁想象虚无之致，不可企已！

备魏第十

北碑莫盛于魏，莫备于魏。盖乘晋、宋之末运，兼齐、梁之流风，享国既永，艺业自兴。孝文黼黻，笃好文术，润色鸿业。故太和之后，碑版尤盛，佳书妙制，率在其时。延昌、正光，染被斯畅。考其体裁俊伟，笔气深厚，恢恢乎有太平之象。晋、宋禁碑，周、齐短祚，故言碑者必称魏也。

孝文以前，文学无称，碑版亦不著。今所见者惟有三碑，道武时则有《秦从造像王银堂题名》，太武时则有《巩伏龙造像》《赵玚造像》，皆新出土者也。虽草昧初构，已有王风矣。

太和之后，诸家角出。奇逸则有若《石门铭》，古朴则有若《灵庙》《鞠彦云》，古茂则有若《晖福寺》，瘦硬则有若《吊比干文》，高美则有若《灵庙碑阴》《郑道昭碑》《六十人造像》，峻美则有若《李超》《司马元兴》，奇古则有若《刘玉》《皇甫驎》，精能则有若《张猛龙》《贾思伯》《杨翚》，峻宕则有若《张黑女》《马鸣寺》，虚和则有若《刁遵》《司马昇》《高湛》，圆静则有若《法生》《刘懿》《敬使君》，亢夷则有若《李仲璇》，庄茂则有若《孙秋生》《长乐王》《太妃侯》《温泉颂》，丰厚则有若《吕望》，方重则有《杨大眼》《魏灵藏》《始平公》，靡逸则有《元详造像》《优填王》。统观诸碑，若游群玉之山，若行山阴之道，凡后世所有之体格无不备，凡后世所有之意态亦无不备矣。

凡魏碑，随取一家，皆足成体；尽合诸家，则为具美。虽南碑之绵丽，齐碑之遒峭，隋碑之洞达，皆涵盖浑蓄，蕴于其中。故言魏碑，虽无南碑及齐、周、隋碑，亦无不可。

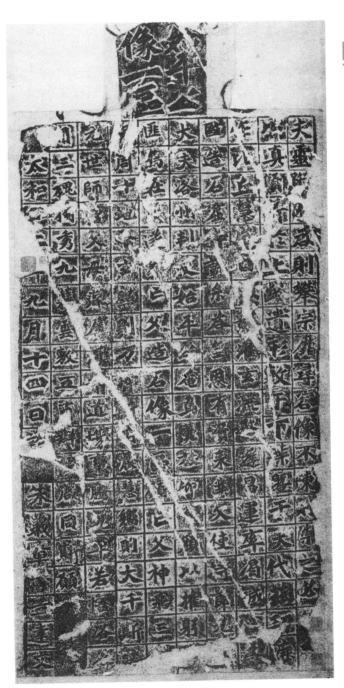

北魏　始平公造像记

何言有魏碑可无南碑也？南碑奇古之《宝子》，则有《灵庙碑》似之；高美之《爨龙颜》，峻整之《始兴王碑》，则有《灵庙碑阴》《张猛龙》《温泉颂》当之；安茂之《枳

阳府君》《梁石阙》，则有《晖福寺》当之；奇逸之《瘗鹤铭》，则有《石门铭》当之。自余魏碑所有，南碑无之，故曰莫备于魏碑。

何言有魏碑可无齐碑也？齐碑之佳者，峻朴莫若《隽修罗》，则《张黑女》《杨大眼》近之。奇逸莫如《朱君山》，则岂若《石门铭》《刁遵》也？瘦硬之《武平五年造像》，岂若《吊比干墓》也？洞达之《报德像》，岂若《李仲璇》也？丰厚之《定国寺》，岂若《晖福寺》也？安雅之《王僧》，岂若《皇甫驎》《高湛》也？

何言有魏碑可无周碑也？古朴之《曹恪》，不如《灵庙》；奇质之《时珍》，不如《皇甫驎》；精美之《强独乐》，不如《杨翚》；峻整之《贺屯植》，不如《温泉颂》。

何言有魏碑可无隋碑也？瘦美之《豆卢通造像》，则《吊比干》有之；丰庄之《赵芬》，则《温泉颂》有之；洞达之《仲思那》，则《杨大眼》有之；开整之《贺若谊》，则《高贞》有之；秀美之《美人董氏》，则《刁遵》有之；奇古之《臧质》，则

《灵庙》有之；朴雅之《宋永贵》《宁赟》，则《李超》有之；庄美之《舍利塔》《苏慈》，则《贾思伯》《李仲璇》有之；朴整之《吴俨》《龙华寺》，则不足比数矣！

故有魏碑可无齐、周、隋碑。然则三朝碑真无绝出新体者乎？曰：齐碑之《隽修罗》《朱君山》，隋之《龙藏寺》《曹子建》，四者皆有古质奇趣，新体异态，乘时独出，变化生新，承魏开唐，独标俊异。四碑真可出魏碑之外，建标千古者也。

后世称碑之盛者，莫若有唐，名家杰出，诸体并立。然自吾观之，未若魏世也。唐人最讲结构，然向背往来、伸缩之法，唐世之碑孰能比《杨翚》《贾思伯》《张猛龙》也？其笔气浑厚，意态跳宕；长短大小，各因其体；分行布白，自妙其致；寓变化于整齐之中，藏奇崛于方平之内，皆极精采。作字工夫，斯为第一，可谓人巧极而天工错矣。以视欧、褚、颜、柳，断鸢续鹤以为工，真成可笑。永兴登善，颇存古意，然实出于魏。各家皆然，略详《导源篇》。

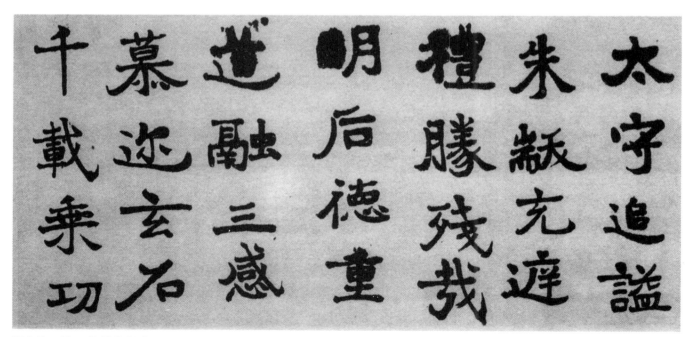

康有为　清　临爨龙颜碑

取隋第十一

何朝碑不足取，何独取于隋？隋碑无绝佳者，隋人无以书名冠世者，又何足取？不知此古今之故也。吾爱古碑，莫如《谷朗》《郛休》《爨宝子》《枳阳府君》《灵庙碑》《鞠彦云》，以其由隶变楷，足考源流也。爱精丽之碑，莫若《爨龙颜》《灵庙碑阴》《晖福寺》《石门铭》《郑文公》《张猛龙》，以其为隶、楷之极则也。隋碑内承周、齐峻整之绪，外收梁、陈绵丽之风，故简要清通，汇成一局。淳朴未除，精能不露，譬之骈文之有彦昇、休文，诗家之有元晖、兰成，皆荟萃六朝之美，成其风会者也。

隋碑风神疏朗，体格峻整，大开唐风。唐世欧、虞及王行满、李怀琳诸家，皆是隋人。今人难免干禄，唐碑未能弃也，而浅薄漓古甚矣。莫如择隋书之近唐而古意未尽漓者取之。昔人称中郎书曰"笔势洞达"，通观古碑，得"洞达"之意，莫若隋世。盖中郎承汉之末运，隋世集六朝之余风也。

统观《豆卢通造像》《赵芬残石》《仲思那造像》《巩宾墓志》《贺若谊碑》《惠云法师墓志》《苏慈碑》《舍利塔》《宋永贵墓志》《吴俨墓志》《龙华寺》，莫不有"洞达"之风。即《龙藏寺》安简浑穆，亦有"洞达"之意。而快刀斫阵，雄快峻劲者，莫若《曹子建碑》矣。吾收隋世佛经造像记颇多，中有甚肖《曹子建碑》者，盖当时有此风尚。其余亦峻爽。造像记太多，不暇别白论之，附叙其概。然爱其峻爽之美，亦嫌其古厚渐失，不能无稍抑之。吾尝有诗曰："欧体盛行无魏法，隋人变古有唐风。"犹取其不至如唐之散朴太甚耳。

隋碑渐失古意，体多闿爽，绝少虚和高穆之风，一线之延，惟有《龙藏》。《龙藏》统合分、隶，并《吊比干文》《郑文公》《敬使君》《刘懿》《李仲璇》诸派，荟萃为一，安

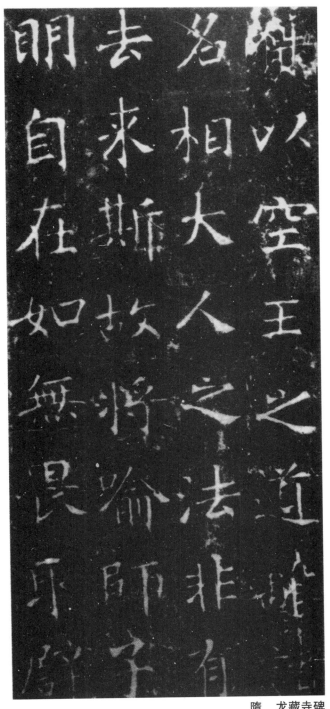

隋 龙藏寺碑

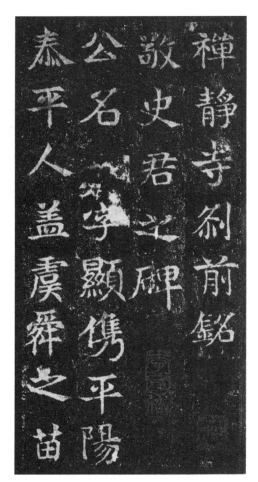

东魏　敬史君碑

隋　宁赞碑

静浑穆，骨鲠不减曲江，而风度端凝。此六朝集成之碑，非独为隋碑第一也。虞、褚、薛、陆传其遗法，唐世惟有此耳。中唐以后，斯派渐泯，后世遂无嗣音者，此则颜、柳丑恶之风败之钦！观此碑，真足当古今之变者矣。

《苏慈碑》以光绪十三年出土，初入人间，辄得盛名。以其端整妍美，足为干禄之资；而笔画完好，较屡翻之欧碑易学。于是翰林之写白摺者，举子之写大卷者，人购一本，期月而纸贵洛阳。信哉其足取也！然气势薄弱，行间亦无雄强茂密之象。沈刑部子培以为赝作，或者以时人能书者比之，未能迫近，无从作赝。子培曰："笔法不易赝古，刀法赝古最易，厂肆优为之。"黄编修仲弢以其中"叙葬处乐邑里"数字，行气不接，字体不类，为后来填上，若赝作必手笔一律。因尊信之。吾观梁《吴平忠侯》、贞观时《于孝显碑》，匀净相近，盖梁、隋间有是书体。学者好古从长，临写有益，中原采菽，无事苛求，信以传信可也。《姚辨志》虽为率更书，以石本不传，仅有宋人翻本，故不叙焉。

《舍利塔》运笔爽达，结体雍容茂密，而有疏朗之致，诚为《醴泉》之先声。上可学古，下可干禄，莫若是碑。《龙华寺》气体相似，但稍次矣。《贺若谊》峻整略同，雍容不及，然亦致佳者也。《赵芬残石》字小数分，甚茂重，与魏碑《惠辅造像》同，字小而体画密厚，可见古人用笔必丰，毫铺纸上，岂若《温大雅碑》之薄弱乎！

唐人深于隋碑，得"洞达"之意者，有《裴镜民》《灵庆池》二碑，清丰端美，笔画亦完好，当为佳本。《裴镜民》匀粹秀整，态度安和。《灵庆池》则有腾掷之势，略见龙跳虎卧气象，尤为妙品。《九成》《皇甫》佳拓不可得，得二碑可代兴矣。

《臧质》古厚而宽博，犹有《龙颜》《晖福》遗风。《宁赞》严密而峻拔，犹是《修罗》《定国》余派。《龙山公》为虞、颜先声，《钦江谏议》为率更前导，其与《龙藏》，皆为隋世鼎足佳碑也。书至于隋、齐、周，名手若赵文深、李德林，梁、陈隽彦若王褒、庾信，咸集长安，故善书尤众。永叔跋《丁道护碑》曰："隋之晚年，书家尤盛。吾家率更与虞世南，皆当时人。余所集录开皇、仁寿、大业时碑颇多，其笔画率皆精劲。"盖隋碑之足赏久矣。

卑唐第十二

殷、周以前，文字新创，虽有工拙，莫可考稽。南北朝诸家，则春秋群贤，战国诸子，当殷、周之末运，极学术之异变，九流并出，万马齐鸣，人才之奇，后世无有。自汉以后，皆度内之人，言理不深，言才不肆，进比战国，倜乎已远，不足复

欧阳询　唐　皇甫诞碑

为辜较。书有南北朝，隶、楷、行、草，体变各极，奇伟婉丽，意态斯备，至矣！观斯止矣！至于有唐，虽设书学，士大夫讲之尤甚。然缵承陈、隋之余，缀其遗绪之一二，不复能变，专讲结构，几若算子。截鹤续凫，整齐过甚。欧、虞、褚、薛，笔法虽未尽亡，然浇淳散朴，古意已漓。而颜、柳迭奏，渐灭尽矣。米元章讥鲁公书"丑怪恶札"，未免太过。然出牙布爪，无复古人渊永浑厚之意，譬宣帝用魏相赵广汉辈，虽综核名实，而求文帝、张释之、东阳侯长者之风，则已渺绝。即求武帝杂用仲舒、相如、卫、霍、严、朱之徒，才能并展，亦不可得也。不然，以信本之天才，河南之人巧，而窦臮必贬欧以"不顾偏丑，颠翘缩爽，了臬黝纠"，讥褚"画虎效颦，浇漓后学"，岂无故哉！唐人解讲结构，自贤于宋、明，然以古为师，以魏、晋绳之，则卑薄已甚。若从唐人入手，则终身浅薄，无复有窥见古人之日。古文家谓画今之界不严，学古之辞不类。学者若欲学书，亦请严画界限，无从唐人入也。

韩昌黎论作古文，谓非三代、两汉之书不敢观。谢茂秦、李于鳞论诗，谓自天宝、大历以下可不学。皆断代为限，好古过甚，论者诮之。然学以法古为贵，故古文断至两汉，书法限至六朝。若唐后之书，譬之骈文至四杰而下，散文至曾、苏而后，吾不欲观之矣。操此而谈，虽终身不见一唐碑可也。

唐碑中最有六朝法度者，莫如包文该《兖公颂》，体意质厚，然唐人不甚

称之。又范的《阿育王碑》，亦有南朝茂密之意，亦不见称。其见称诸家，皆最能变古者。当时以此得名，犹之辅嗣之《易》，武功之思，其得名处，即其下处。彼自成名则可，后人安可为所欺邪！

唐碑古意未漓者尚不少，《等慈寺》《诸葛丞相新庙碑》，博大浑厚，有《晖福》之遗。《许洛仁碑》极似《贺若谊》。贾膺福《大云寺》亦有六朝遗意。《灵琛禅师灰身塔文》，笔画丰厚古朴，结体亦大小有趣。《郝贵造像》峻朴，是魏法。《马君起浮图》分行结字，变态无尽。《韦利涉造像》遒媚俊逸。《顺陵残碑》浑古有法。若《华山精享碑题名》、王绍宗《王徵君临终口授铭》、《独孤仁政碑》、《张宗碑》、《敬善寺碑》、《于孝显碑》、《法藏禅师塔铭》，皆步趋隋碑，为《宁赞》、《舍利塔》、《苏慈碑》之嗣法者。至小碑中若《王仲堪墓志》，体裁峻绝；《王留墓志》，精秀无匹；《李夫人》《贾嫔墓志》，劲折在《刘玉》《兖公颂》之间；《常流残石》，朴茂在《吕望》《敬显儁》之间；《韦夫人志》，超浑在《王偃》《李仲璇》之间；《一切如来心真言》，神似《刁遵》；《太常寺丞张锐志》，圆劲在《刁遵》《曹子建》之间；《张氏墓志》，骨血峻秀；《张君浮图志》，体峻而美；《焦璀墓志》，茂密有魏风。此类甚多，皆工绝，不失六朝矩矱，然皆不见称

隋　青州舍利塔下铭

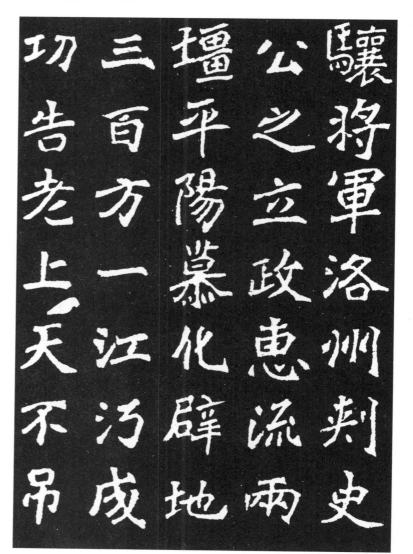

隋　刁遵墓志

于时，亦可见唐时风气。如今论治然，有守旧、开化二党，然时尚开新，其党繁盛，守旧党率为所灭。盖天下世变既成，人心趋变，以变为主，则变者必胜，不变者必败，而书亦其一端也。夫理无大小，因微知著，一线之点有限，而线之所引，亿兆京陔而无穷，岂不然哉！故有宋之世，苏、米大变唐风，专主意态，此开新党也；端明笃守唐法，此守旧党也。而苏、米盛而蔡亡，此亦开新胜守旧之证也。近世邓石如、包慎伯、赵𢵧叔变六朝体，亦开新党也。阮文达决其必盛，有见夫！

论书不取唐碑，非独以其浅薄也。平心而论，欧、虞入唐，年已垂暮，此实六朝人也。褚、薛笔法，清虚高简，若《伊阙石龛铭》《石淙序》《大周封禅坛碑》，亦何所恶？良以世所盛行，欧、虞、颜、柳诸家碑，磨翻已坏，名虽尊唐，实则尊翻变之枣木耳。若欲得旧拓，动需露台数倍之金，此是藏家之珍玩，岂学子人人可得而临摹哉！况求宋拓，已若汉高之剑、孔子之履，希世罕有，况宋

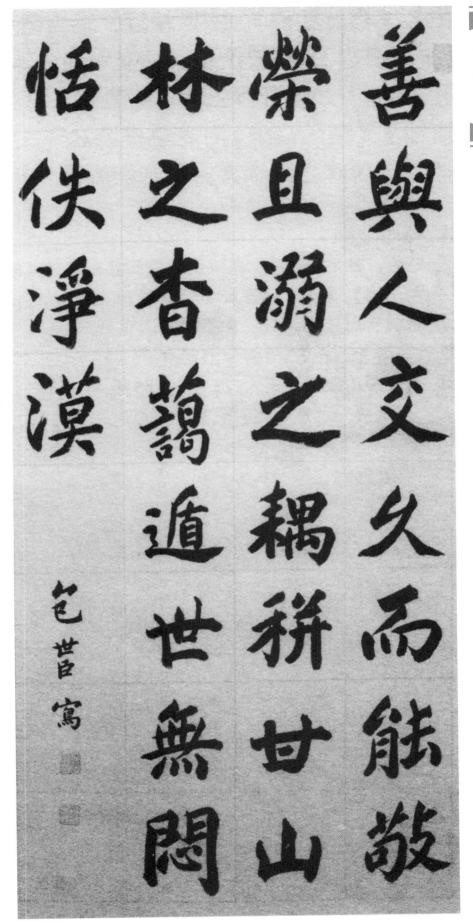

包世臣　清　楷书

赵之谦 清 楷书

以上乎！然即得信本墨迹，不如古人，况六朝拓本，皆完好无恙，出土日新，略如初拓，从此入手，便与欧、虞争道，岂与终身寄唐人篱下，局促无所成哉！识者审时通变，自不以吾说为妄陈高论，好翻前人也。

自宋、明以来皆尚唐碑，宋、元、明多师两晋。然千年以来，法唐碑者，无人名家。南、北碑兴，邓顽伯、包慎伯、张廉卿即以书雄视千古。故学者适逢世变，推陈出新，业尤易成。举此为证，尤易悟也。

唐人名手，诚未能出欧、虞外者，今昭陵二十四种可见也。吾最爱殷令名书《裴镜民碑》，血肉丰泽。《马周》《褚亮》二碑次之矣。余若王知敬之《李卫公碑》，郭俨之《陆让碑》，赵模之《兰陵公主碑》《高士廉茔兆记》《崔敦礼碑》，体皆相近，皆清朗爽劲，与欧、虞近者也。若权怀素《平百济碑》，间架严整，一变六朝之体，已开颜、柳之先。《崔筠》《刘遵礼志》，方劲亦开柳派者。此唐碑之沿革，学唐碑者当知之。中间韦纵《灵庆池》《高元裕碑》有龙跳虎卧之气，张颠《郎官石柱题名》有廉直劲正之体，皆唐碑之可学者。必若学唐碑，从事于诸家可也。

体系第十三

《传》曰：人心不同，如其面然；山川之形，亦有然。余尝北出长城而临大塞，东泛沧海而观之罘，西窥鄂、汉，南揽吴、越，所见名山洞壑，嵌崟岈窅，无一同者，而雄奇秀美，遒峭淡宕之姿虽不同，各有其类。南洋岛族暨泰西、亚非利加之人，碧睛墨面，状大诡异，与中土人绝殊，而骨相瑰玮精紧，清奇肥厚仍相同。夫书则亦有然。

真楷之始，滥觞汉末，若《谷朗》《郭休》《爨宝子》《枳阳府君》《灵庙》《鞠彦云》《吊比干》《高植》《鞏伏龙》《秦从》《赵瑓》《郑长猷造像》，皆上为汉分之别子，下为真书之鼻祖者也。太朴之后，必继以文；封建之后，必更郡县。五德递嬗，势不能已。下逮齐、隋，虽有参用隶笔者，然仅如后世关内侯，徒存爵级，与分地治者，绝界殊疆矣。今举真书诸体之最古者，披枝见本，因流溯源。《记》曰："禽兽知有母而不知有父。"野人曰："父母何算焉？"大夫及学士则知有祖。今学士生长于书，亦安可不知厥祖哉？故凡书体之祖，与祖所自出，并著于篇。

《葛府君碑额》，高秀苍浑，殆中郎正脉，为真书第一古石。《梁石阙》其法嗣，伯施、清臣其继统也。同时有蜀汉《景耀八石弩舡铭》，正书字如黍米大，浑厚苍整，清臣《麻姑坛》似之，可为小楷极则。此后正和、太和之弩，体亦相近。又有太康五年"杨绍瓦"，体势与《瘗鹤铭》同，杂用草、隶，此皆正书之最古者也。

《枳阳府君》，体出《谷朗》，丰茂浑重，与今存钟元常诸帖体意绝似。以石本论，为元常第一宗传。《大祖文皇帝神道》《晖福寺》真其法嗣，《定国寺》《赵芬残石》《王辉儿造像》其苗裔也。李北海毫铺纸上，亦源于是，《石室记》可见。后此能用丰笔者寡矣。

《爨龙颜》与《灵庙碑阴》同体，浑金璞玉，皆师元常，实承中郎之正统，《梁石阙》所自出。《穆子容》得《晖福》之丰厚，而加以雄浑，自余《惠辅造像》《齐郡王造像》《温泉颂》《臧质》皆此体。鲁公专师《穆子容》，行转气势，毫发毕肖，诚嫡派也。后世师颜者亦其远胄，但奉别宗，忘原籍之初祖矣。

《吊比干文》瘦硬峻峭，其发源绝远，自《尊楗》《襃斜》来，上与中郎分疆而治，必为崔浩书，则卫派也。其裔胄大盛于齐，所见齐碑造像百种，无不瘦硬者，几若阳明之学，占断晚明矣。惟《隽修罗碑》加雄强之态，《灵塔铭》简静腴和，独饶神韵，则下开《龙藏》，而胎褚孕薛者也。《朱君山》超秀，亦其别子。惟《定国寺》《圆照造像》，不失丰肥，犹西魏派，稍轶三尺耳。至隋《贺若谊碑》则其嫡派，《龙华寺》乃弱支也。观《孟达法师》《伊阙石龛》《石淙序》，瘦硬若屈铁，犹有高、曾矩矱。褚得于《龙藏》为多，而采虚于《君山》，植干于《贺若谊》。薛稷得于《贺若谊》，而参用《贝义渊》肆恣之意。诚悬虽云出欧，其瘦硬亦出《魏元预》《贺若谊》为多。唐世小碑，开元以前习褚、薛者最盛。后世帖学，用虚瘦之书益寡，惟柳、沈之体风行。今习诚悬师《石经》者，乃其云礽也。

《石门铭》飞逸奇恣，分行疏宕，翩翩欲仙，源出《石门颂》《孔宙》等碑，皆夏、殷旧国，亦与中郎分疆者，非元常所能牢笼也。《六十人造像》《郑道昭》《瘗鹤铭》乃其法乳，后世寡能传之。盖仙人长生，不食人间烟

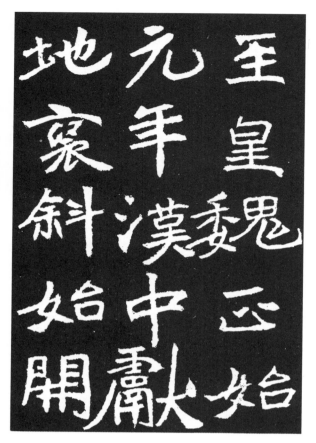

北魏　石门铭

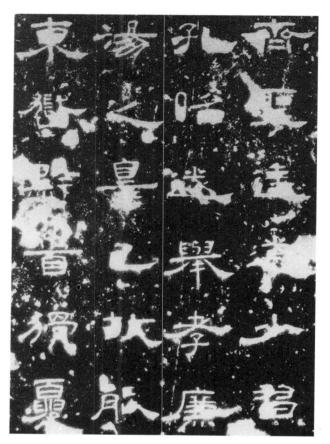

东汉　孔宙碑

火，可无传嗣。必不得已，求之宋之山谷，或尝得大丹学飞升者，但力薄，终未能凌霄汉耳。偶见《端州石室》，有宋人刘起题记，点画奇逸，真《石门》裔孙也，不图于宋人见之。

《始兴忠武王碑》与《刁遵》同体，茂密出元常，而改用和美，几与今吴兴书无异。而笔法精绝，加有妙理，北朝碑实少此种。惟《美人董氏志》娟娟静好，略近之。至唐人乃多采用，今以吴兴故，千载盛行。今日作赵书者，实其苗裔，直可谓之《刁遵》体也。

《始兴王碑》意象雄强，其源亦出卫氏。若结体峻密，行笔英锐，直与率更《皇甫君碑》无二，乃知率更专学此碑。窦臮谓率更师北齐刘珉，岂刘珉亦师此邪？盖齐书峻整，珉书想亦《隽修罗》之类，而加结构耳。凡后世学欧书者，皆其孙曾也。

《杨大眼》《始平公》《魏灵藏》《郑长猷》诸碑，雄强厚密，导源《受禅》，殆卫氏嫡派。惟笔力横绝，寡能承其绪者。惟《曹子建碑》《佛在金棺上题记》，洞达痛快，体略近之，但变为疏朗耳。唐碑虽主雄强，而无人能肖其笔力，惟《道因碑》师《大眼》《灵藏》《东方朔画赞》，《金天王碑》师《长猷》《始平》，今承其统。韩魏公《北岳碑》，专师《画赞》，严重肖其为人。帖学盛兴，人不能复为方重之笔，千年来几于夔之不祀也。

《张猛龙》《贾思伯》《杨翚》亦导源卫氏，而结构精绝，变化无端。朱筜河称《华山碑》修短相副，异体同势，奇姿诞谲，靡有常制者，此碑有之。自有正书数百年，荟萃而集其成，天然功夫，并臻绝顶，当为碑中极则。信本得其雄强，而失其茂密。殷令名、包文该颇能学《贾思伯》，其或足为嗣音欤？

《李超碑》体骨峻美，方圆并备，然方笔较多，亦出卫宗。《司马元兴》《孟敬训》

《皇甫骃》《凝禅寺》体皆相近。《解伯达造像》亦有奇趣妙理，兼备方圆，为北碑上乘。至隋《宋永贵》，唐《于孝显》《李纬》《圭峰》，亦其裔也。

《高湛》《刘懿》《司马昇》《法生造像》秾华丽美，并祖钟风。《敬显儁》独以浑逸开生面，《李仲璇》则以骏爽骋逸足，《凝禅寺》则以峻整畅元风。《龙藏》集成，如青琐连钱，生香异色，永兴传之，高步风尘矣。唐初小碑最多此种，若《张兴》《王留》《韦利涉》《马君起浮图》，并其绪续，流播人间。吴兴、香光，亦其余派也。

《高植》体甚浑劲，殆是钟法。《王偃》《王僧》微有相近，然浑古过甚，后世寡传，惟鲁公差有其意耳。

《张黑女碑》雄强无匹，然颇带质拙，出于汉《子斿残碑》，《马鸣寺》略近之，亦是卫派。唐人寡学之，惟东坡独肖其体态，真其苗裔也。

《吴平忠侯》字大逾寸，亦出元常，而匀净安整。细观《苏慈碑》，布白著笔，与此无异。以此论之，《苏慈》亦非伪碑，不得以其少雄强气象非之。唐贞观十四年《于孝显碑》，匀净亦相似，以证《苏慈》尤可信，与《舍利塔》皆一家眷属。自唐至今，习干禄者师之，于今为盛，子孙千亿，等于子姬矣。

《慈香造像》体出《夏承》，其为章也，龙蟠凤舞，纵横相涉，阖辟相生，真章法之绝轨也。其用笔顿挫沉著，筋血俱露，北碑书无不骨肉停匀，笔锋难验，惟此碑使转斫折，酣纵逸宕，其结体飞扬绵密，大开宋、明之体。在魏碑中，可谓奇姿诡态矣。

《优填王》平整薄弱，绝无滋味，大似唐人书，然亦可见魏人书，已无不有矣。

隋　美人董氏墓志

导源第十四

　　唐、宋名家，为法于后，既以代兴，南北朝碑遂捃郁不称于世。永叔、明诚虽能知之，亦不能大暴著也。然诸家之书，无不导源六朝者，虽世载绵缅，传碑无多，皆可一一搜出之。信本专仿贝义渊书，结体出锋，毫发无异，颇怪唐世六朝碑本犹多。若信本亦仅能临仿，岂能名家也？《化度》《九成》，气象较为雍容，然《化度》亦出于《晖福寺》及《惠辅造像记》耳。《九成》结构，参于隋世规模，观于《李仲璇》《高贞》《龙藏寺》《龙华寺》《舍利塔》《仲思那造像》，莫不皆然。实则筋气疏缓，不及《张猛龙》等远甚矣。永兴《庙堂碑》，出自《敬显儁》《高湛》《刘懿》，运笔用墨，意象悉同。若更溯其远源，则上本于《晖福》也。

　　褚河南《伊阙石龛》出于《吊比干文》《齐武平五年造像》，皆八分之遗法。若《李卫公碑》《昭仁寺碑》，则《刁遵》《法生》《龙藏寺》之嗣音也。薛稷之《石淙序》，其瘦硬亦出于《吊比干文》；其出锋纵笔，则亦出于贝义渊。颜鲁公出于《穆子容》《高植》，其古厚盘礴，精神体格悉似《穆子容》，又原于《晖福寺》也，清臣浑劲，又出《圆照造像》，钩法尤可据。敬客《砖塔铭》亦出于《龙藏寺》，而《樊府君志》尤其自出也。诚悬则欧之变格者，然清劲峻拔，与沈传

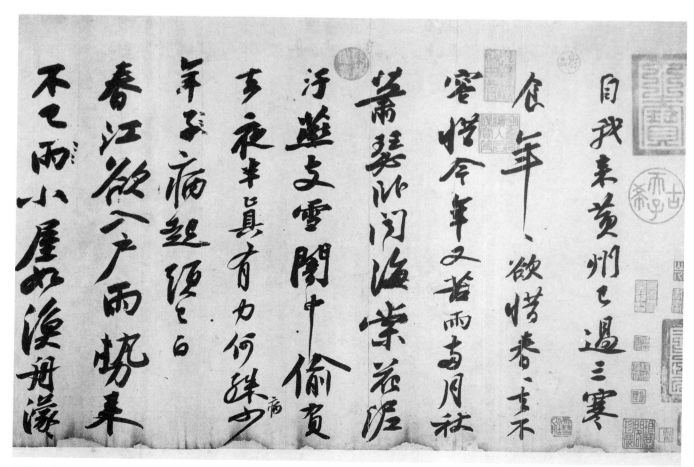

苏轼　北宋　寒食帖

师、裴休等出于齐碑为多。《马鸣寺碑》侧笔取姿，已开苏派，"在""汶""北"等字，与坡老无异。兖州金口坝《水底石人》，笔势翩翩，直是宋人法度。唐《少林寺》笔长态远，则黄山谷之祖也。《美人董氏》《开皇八年造像》娟娟静好，则《文衡山》之远祖也。《刁遵志》《王士则》《李宝成碑》，则赵吴兴之高、曾也。《崔敬邕碑》《杨翚碑》，则邓怀宁之自出也。《张肱志》则张即之所取，近代梁山舟尤似之。张孚、张轸、张景之，则吴荷屋所螟蛉也。《赵阿欢造像》，雄肆沉著，则米南宫所仿也。古之名家者，能遍临古碑，皆有一二僻碑，为其专意横仿。学之既深，亦有不能尽变者，其师法所自出，踪迹犹可探讨。学者因此而推之，读碑既多，可以尽得书法之派，亦可知古人成就之故矣。

凡说此者，皆以近世人尊唐、宋、元、明书，甚至父兄之教，师友所讲，临摹称引，皆在于是。故终身盘旋，不能出唐宋人肘下。尝见好学之士，僻好书法，终日作字，真有如赵壹所诮"五日一笔，十日一墨，领袖若皂，唇齿常黑"者，其勤至矣。意亦欲与古人争道，然用力多而成功少者，何哉？则以师学唐人，入手卑薄故也。夫唐人笔画气象，较之六朝，浅俗殊甚，又从而师之，其剽薄固也。虽假以彭、聃之寿，必不能望唐人，况欲追古人哉？昔人云：智过于师，乃可传授。又云：取法乎上，仅得其中。吾见邓顽伯学六朝书，而所成乃近永兴、登善；张廉卿专学六朝书，而所成乃近率更、诚悬。吾为《郑文公》，而人以为似吴兴；吾作魏、隋人书，乃反似《九成》《皇甫》《樊府君》，人亦以为学唐人碑耳。盖唐人皆师法六朝，邓、张亦师法六朝，故能与之争道也。为散文者，师法八家，则仅能整洁而已，雄深必不及八家矣。惟师三代，法秦、汉，然后气格浓厚，自有所成，以吾与八家同师故也。为骈文者，师法六朝，则仅能丽藻而已，气味必不如六朝矣。惟师秦、汉，法魏、晋，然后体气高古，自有遒文，以吾与六朝同师故也。故学者有志于古，正宜上法六朝，乃所以善学唐也（与《卑唐篇》参看）。

凡此为有志成书言之，如志在干禄，则卑之无甚高论矣。六朝之体，亦各有渊源，已详《体系篇》。远祖则发源于两汉，蛛丝马迹，亦可寻求。详《本汉篇》，此不具论。

张即之　宋　杜甫诗卷

十家第十五

三古能书，不著己名。《石鼓》为史籀作，乃议拟之辞；《延陵墓石》为孔子题，乃附会之说。秦诸山石刻，虽史称相斯所作，亦不著名，盖风气浑厚，末艺偏长，不以自夸也。沿及汉、魏，犹存此风。今汉存碑，其书人可考者，惟《武班碑》为纪伯允书，《郙阁颂》为仇绋书，《衡方碑》为朱登书，《樊敏碑》为刘懆书。《华岳碑》，郭香察书；或谓"察"者，察人之书，非人名也；或谓"蔡邕书"，然后人附会邕书太多，必未即邕也。《石经书》字体不同，自蔡邕、棠谿典外，《公羊》末有：臣赵斌、议郎臣刘宏、郎中臣张文、臣苏陵、臣傅桢。《论语》末题云"诏书与博士臣左立、郎中臣孙表"。《上尊号奏》，钟繇书；《受禅表》，卫觊书；《鲁孔子庙碑》，梁鹄书；《天发神谶》，皇象书；《封禅国山》，苏建书；此外无考。降逮六朝，书法日工，而噉名未甚。虽《张猛龙》之精能，《爨龙颜》之高浑，犹不自著。即隋世尚不炫能于此。至于唐代，斯风遂坠，片石只碣，靡不书名，遂为成例。

南北朝碑书人名者，略可指数。今钩考之，凡得十六人，皆工绝一时，精能各擅者也。又"淇园"二字为司马均书，字迹寡少，未成门户。王羲之《曹娥碑》、王献之《保母志》、陶贞白之《瘗鹤铭》，疑难遽定，不复录。《天柱山铭》为郑述祖书，《陇东王感孝颂》为梁恭之书，《华岳碑》为赵文渊书，郑氏世其家风，梁、赵得名前代，以其隶体不周时用，并从略焉。今著正书各成一体者，列为十家，著所书碑述于后：

寇谦之《嵩高灵庙碑》

萧显庆《孙秋生造像》

朱义章《始平公造像》

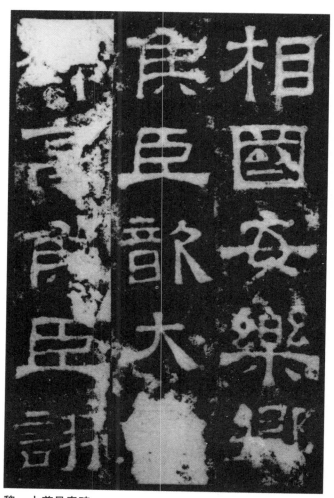

魏　上尊号奏碑

崔浩《孝文皇帝吊比干墓文》

王远《石门铭》

郑道昭《云峰山四十二种》

贝义渊《始兴王碑》

王长儒《李仲璇修孔子庙碑》

穆子容《太公吕望碑》

释仙《报德像》

十家体皆迥异，各有所长。瘦硬莫如崔浩，奇古莫如寇谦之，雄重莫如朱义章，飞逸莫如王远，峻整莫如贝义渊，神韵莫如郑道昭，超爽莫如王长儒，浑厚莫如穆子容，雅朴莫如释仙。

朱义章、贝义渊、萧显庆、释仙，皆用方笔；王远、郑道昭、王长儒、穆子容，则用圆笔；崔浩、寇谦之，体兼隶、楷，笔互方、圆者也。九家皆源本分、隶，崔浩则《褒斜》之遗，寇谦之则《韩敕》之嗣，朱义章则《东海庙》之后，王远、郑道昭则《西狭》之遗，尤其易见者也。十家各成流派，崔浩之派为褚遂良、柳公权、沈传师，贝义渊之派为欧阳询，王长儒之派为虞世南、王行满，穆子容之派为颜真卿，此其显然者也。

后之学者，体经历变，而其体意所近，罕能外此十家。十家者，譬道术之有九流，各有门户，皋牢百代，中惟释仙稍逊，抑可谓书之巨子矣。

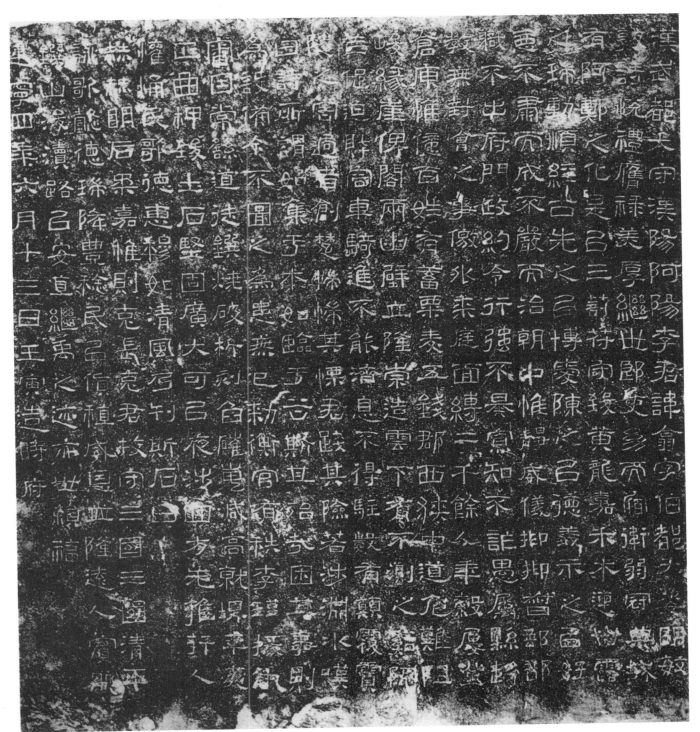

东汉　西狭颂

十六宗第十六

天有日，国有君，家有主，人有首，木有本。《诗》曰：君之宗之。族有大宗、小宗，为学各有宗，如《易》有施、孟、梁丘，《书》有欧阳、大小夏侯，《诗》有齐、鲁、韩，《礼》有大小戴、庆氏，各专一家，所谓宗也。诗文亦然。至于书，亦岂有异哉？

书家林立，即以碑法，各擅体裁，互分姿制。何所宗？曰：宗其上者。一宗中何所立？曰：立其一家。虽学识贵博，而裁择宜精。《传》曰：因不失其亲，亦可宗也。学者因于古碑，亦不失其宗而已。

古今之中，唯南碑与魏为可宗。可宗为何？曰：有十美：一曰魄力雄强，二曰气象浑穆，三曰笔法跳越，四曰点画峻厚，五曰意态奇逸，六曰精神飞动，七曰兴趣酣足，八曰骨法洞达，九曰结构天成，十曰血肉丰美。是十美者，唯魏碑、南碑有之。齐碑惟有瘦硬，隋碑惟有明爽，自《隽修罗》《朱君山》《龙藏寺》《曹子建》外，未有备美者也。故曰魏碑、南碑可宗也。

魏碑无不佳者，虽穷乡儿女造像，而骨血峻宕，拙厚中皆有异态，构字亦紧密非常，岂与晋世皆当书之会邪？何其工也！譬江汉游女之风诗，汉魏儿童之谣谚，自能蕴蓄古雅，有后世学士所不能为者。故能择魏世造像记学之，已自能书矣。

言造像记之可师，极言魏碑无不可学耳。魏书自有堂堂大碑，通古今，极正变，其详备于《碑品》。今择其与南碑最工者条出之。昔朱子与汪尚书论古文，汪玉山问朱子曰："子之主人翁是谁？"对以曾南丰。曰："子之主人翁甚体面。"今举诸家，听人择以为主人翁，亦甚体面矣。

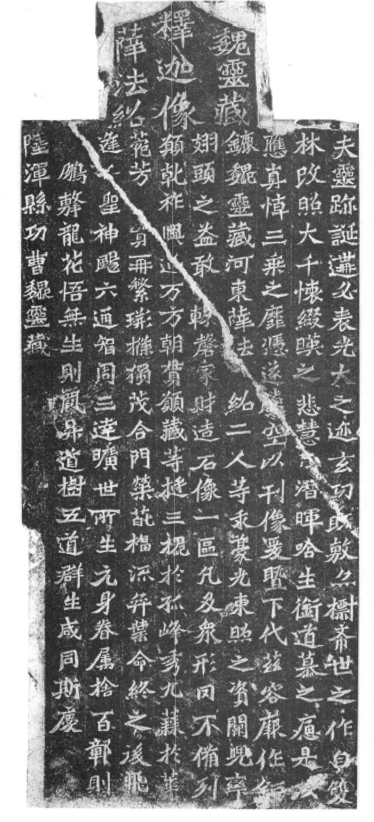

魏灵藏造像记

《爨龙颜》为雄强茂美之宗，《灵庙碑阴》辅之。

《石门铭》为飞逸浑穆之宗，《郑文公》《瘗鹤铭》辅之。

《吊比干文》为瘦硬峻拔之宗，《隽修罗》《灵塔铭》辅之。

右三宗上。

《张猛龙》为正体变态之宗，《贾思伯》《杨翚》辅之。

《始兴王碑》为峻美严整之宗，《李仲璇》辅之。

《敬显儁》为静穆茂密之宗，《朱君山》《龙藏寺》辅之。

《晖福寺》为丰厚茂密之宗，《穆子容》《梁石阙》《温泉颂》辅之。

右四宗中。

《张玄》为质峻偏宕之宗，《马鸣寺》辅之。

《高植》为浑劲质拙之宗，《王偃》《王僧》《臧质》辅之。

《李超》为体骨峻美之宗，《解伯达》《皇甫骃》辅之。

《杨大眼》为峻健丰伟之宗，《魏灵藏》《广川王》《曹子建》辅之。

《刁遵》为虚和圆静之宗，《高湛》《刘懿》辅之。

《吴平忠侯神道》为平整匀净之宗，《苏慈》《舍利塔》辅之。

右六宗下。

既立宗矣，其一切碑相近者，各以此判之。自此观碑，是非自见；自此论书，亦不至聚讼纷纷矣。

凡所立之宗，奇古者不录，靡弱者不录，怪异者不录，立其所谓备众美，通古今，极正变，足为书家极则者耳。

《经石峪》为榜书之宗，《白驹谷》辅之。

《石鼓》为篆之宗，《琅琊台》《开母庙》辅之。

《三公山》为西汉分书之宗，《裴岑》《郙阁》《天发神谶》辅之。

右外宗三。

汉分亦各体备有，亦各有宗，别详《本汉篇》，此不录。

汉 石门铭

碑品第十七

昔庚肩吾为《书品》，李嗣真、张怀瓘、韦续接其轨武，或师人表之九等，或分神、妙、精、能之四科，包罗古今，不出二类。夫五音之好，人各殊嗜，妍蚩工拙，伦次盖繁，故昔贤评书，亦多失当。后世品藻，祇纾己怀，轻重等差，岂能免戾？夫书道有天然，有工夫，二者兼美，斯为冠冕。自余偏至，亦自称贤。必如张怀瓘，先其天性，后其习学，是使人惰学也，何劝之为？必轩举之工夫为上，雄深和美，各自擅场。古人论书，皆尚劲险，二者比较，健者居先。古尚质厚，今重文华。文质彬嶙，乃为粹美。孔从先进，今取古质。华薄之体，盖少后焉。若有新理异态，高情逸韵，孤立特峙，常音难纬，睹兹灵变，尤所崇慕。今取南北朝碑，为之品列。唐碑太夥，姑从舍旃。

神品

《爨龙颜碑》

《灵庙碑阴》

《石门铭》

妙品上

《郑文公四十二种》

《晖福寺》

《梁石阙》

妙品下

《枳阳府君碑》

《梁绵州造像》

《瘗鹤铭》

《泰山经石峪》

《般若经》

《石井阑题字》

《萧衍造像》

《孝昌六十人造像》

高品上

《谷朗碑》

《葛祚碑额》

吴　谷朗碑

《吊比干文》

《嵩高灵庙碑》

高品下

《鞠彦云墓志》

《高句丽故城刻石》

《新罗真兴太王巡狩管境碑》

《高植墓志》

《秦从三十人造像》

《鞏伏龙造像》

《赵珝造像》

《晋丰县造像》

精品上

《张猛龙清德颂》

《李超墓志》

《贾思伯碑》

《杨翚碑》

《龙藏寺碑》

《始兴王碑》

《解伯达造像》

精品下

《刁遵志》

《惠辅造像记》

《皇甫驎志》

《张黑女碑》

《高湛碑》

《吕望碑》

《慈香造像》

《元宁造像》

《赵阿欢卅五人造像》

北魏　张黑女碑

逸品上

《朱君山墓志》

《敬显儁刹前铭》

《李仲璇修孔子庙碑》

逸品下

《武平五年灵塔铭》

《刘玉志》

《臧质碑》

《源磨耶祇桓题记》

《安定王元燮造像》

能品上

《长乐王造像》

《太妃侯造像》

《曹子建碑》

《隽修罗碑》

《温泉颂》

《崔敬邕碑》

《沙门惠诠造像》

《华严经菩萨明难品》

《道略三百人造像》

《杨大眼造像》

《凝禅寺碑》

《始平公造像》

能品下

《魏灵藏造像》

《张德寿造像》

《魏元预造像》

《司马元兴碑》

《马鸣寺碑》

《元详造像》

《首山舍利塔铭》

《宁赟碑》

《贺若谊碑》

《苏慈碑》

《报德碑》

《李宪碑》

《王偃碑》

《王僧碑》

《定国寺碑》

碑评第十八

《爨龙颜》若轩辕古圣，端冕垂裳。《石门铭》若瑶岛散仙，骖鸾跨鹤。《晖福寺》宽博若贤达之德。《爨宝子碑》端朴若古佛之容。《吊比干文》若阳朔之山，以瘦峭甲天下。《刁遵志》如西湖之水，以秀美名寰中。《杨大眼》若少年偏将，气雄力健。《道略造像》若束身老儒，节竦行清。《张猛龙》如周公制礼，事事皆美善。《马君起浮图》若泰西机器，处处有新意。《李仲璇》如乌衣子弟，神采超俊。《广川王造像》如白门伎乐，装束美丽。《刘玉》如荒江僵木，虽经冬槎枒，而生气内藏。《司马升》如三日新妇，虽体态媚丽，而容止羞涩。《灵庙碑阴》如浑金璞玉，宝采难名。《始兴王碑》如强弓劲弩，持满而发。《灵庙碑》如入收藏家，举目尽奇古之器。《臧质碑》若与古德语，开口无世俗之谈。《元燮造像》如长戟修矛，盘马自喜。《曹子建碑》如大刀阔斧，斫阵无前。《李超志》如李光弼代郭子仪将，壁垒一新。《六十人造像》如唐明皇随叶法善游，《霓裳》入听。《解伯达造像》雍容文章，

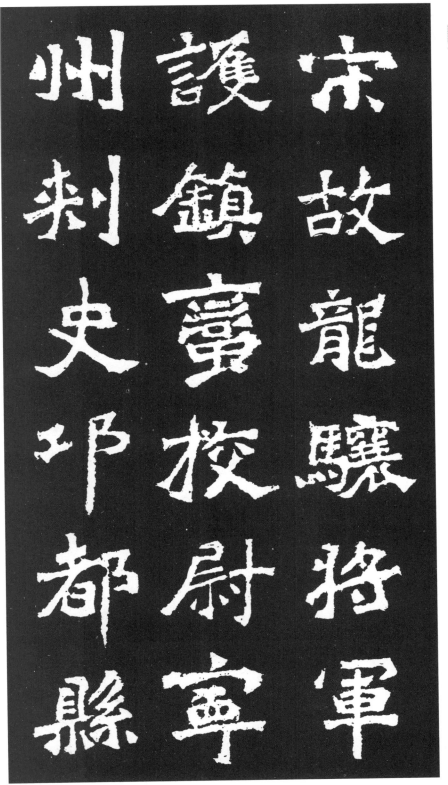

南北朝　爨龙颜碑

踊跃武事。《隽修罗》长松倚剑，大
道卧罴。《云峰石刻》如阿房宫，楼
阁绵密。《四山摩崖》如建章殿，门
户万千。《定国寺》如禄山肥重，行
步蹒跚。《凝禅寺》如曲江风度，骨
气峻整。《司马元兴碑》古质郁纡，
精魄超越。《马鸣寺》若野竹过雨，
轻燕侧风。《高植碑》若苍崖巨石，
森森古容。《高湛碑》若秋菊春兰，
茸茸艳逸。《温泉颂》如龙髯鹤颈，
奋举云霄。《敬显儁》若闲鸥飞凫，
游戏汀渚。《太祖文皇帝神道》若大
廷褒衣，端拱而议。《南康简王》若
芳圃桂树，净直有香。《李君誓》如
闲庭卉木，春来著花。《皇甫驎》如
小苑峰峦，雪中露骨。《张黑女碑》
如骏马越涧，偏面骄嘶。《枳阳府君
碑》如安车入朝，不尚驰骤。《慈
香》如公孙舞剑，浏亮浑脱。《杨
翚》如苏蕙织锦，绵密回环。《朱君
山》如白云出岫，舒卷窈窕。《龙藏
寺》如金花遍地，细碎玲珑。《舍利
塔》如妙年得第，翩翩开朗。《苏慈
碑》如手版听鼓，戢戢随班。

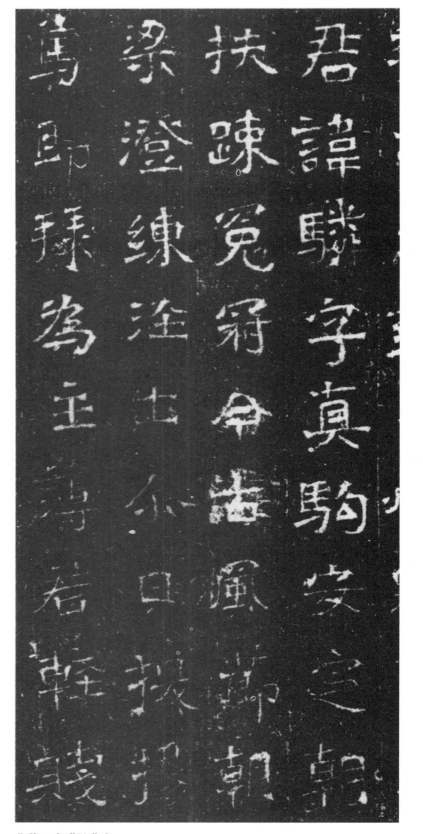

北魏　皇甫驎墓志

余论第十九

包慎伯以《般若碑》为西晋人书，此未详考也。今按：此经完好，在峄山映佛岩，经主为梁父令王子椿，武平元年造，是齐碑也。是碑虽简穆，然较《龙颜》《晖福》尚逊一筹，今所见《冈山》《尖山》《铁山摩崖》，皆此类，实开隋碑洞达爽闿之体，故《曹子建碑》亦有《般若经》笔意。

六朝人书无露筋者，雍容和厚，礼乐之美，人道之文也。夫人非病疾，未有露筋，惟武夫作气势，矜好身手者乃为之，君子不尚也。季海、清臣始以筋胜，后世遂有去皮肉而专用筋者。武健之余，流为丑怪，宜元章诮之。

张长史谓："大字促令小，小字展令大"，非古法也。《张猛龙碑》结构为书家之至，而短长俯仰，各随其体。观古钟鼎书，各随字形大小，活动圆备，故知百物之状。自小篆兴，持三尺法，剪截齐割，已失古意，然隶、楷始兴，犹有异态，至唐碑盖不足观矣。唐碑惟《马君起浮图》，奇姿异态，迥绝常制。吾于行书取《兰亭》，于正书取《张猛龙》，各极其变化也。

本朝书有四家，皆集古大成以为楷。集分书之成，伊汀洲也；集隶书之成，邓顽伯也；集帖学之成，刘石庵也；集碑之成，张廉卿也。

鲁公书如《宋开府碑》之高浑绝俗，《八关斋》之气体雍容，昔人以为似《瘗鹤铭》者，诚为绝作。盖鲁公无体不有，即如《离堆记》若无可考，后世岂以为鲁公书乎？然《麻姑坛》握拳透爪，乃是鲁公得意之笔，所谓"字外出力中藏棱"，鲁公诸碑，当以为第一也。

《圣教序》，唐僧怀仁所集右军书，位置天然，章法秩理，可谓异才。此与国朝黄唐亭

伊秉绶　清　隶书联

集唐人诗，剪裁纫缝，皆若己出，可谓无独有偶矣。然集字不止怀仁，僧大雅所集之《吴文碑》亦用右军书，尤为遒峭。古今集右军书凡十八家，以《开福寺》为最，不虚也。此犹之刘凤诰之集杜诗乎？

完白山人"计白当黑"之论，熟观魏碑自见，无不极茂密者。若《杨翚》《张猛龙》，

尤其显然。即《石门铭》《郑文公》《朱君山》之奇逸，亦无不然。乃知"疏处可使走马，密处不使通风"，真善言魏碑者。至于隋唐疏朗雍容，书乃大变，岂一统之会宜尔邪？柳诚悬《平西王碑》学《伊阙石龛》而无其厚气，且体格未成，时柳公年已四十余，书乃如此，可知古之名家亦不易就。后人或称此碑，则未解书道者也。

书若人然，须备筋骨血肉，血浓骨老，筋藏肉莹，加之姿态奇逸，可谓美矣。吾爱米友仁书，殆亦散僧入圣者，求之北碑《六十人造像》《李超》，亦可以当之。

《灵庙碑阴》佳绝，其"将""军""宁""乌""洛""陵""江""高""州"等字，笔墨浑穆，大有《石鼓》《琅琊台》《石经》笔意，真正书之极则，得其指甲，可无唐、宋人矣。

《惠辅造像记》端丰峻整，峨冠方袍，具官人气象。字仅三四分，而笔法茂密，大有唐风矣。

《龙门造像》自为一体，意象相近，皆雄峻伟茂，极意发宕，方笔之极轨也。中惟《法生》用圆笔耳。《北海王元详》笔虽流美，仍非大异。惟《优填王》则气体卑薄，可谓非种，在必锄者。故举《龙门》，皆称其方笔也。

魏碑大种有三：一曰《龙门造像》，一曰《云峰石刻》，一曰《冈山》《尖山》《铁山摩崖》，皆数十种同一体者。《龙门》为方笔之极轨，《云峰》为圆笔之极轨，二种争盟，可谓极盛。《四山摩崖》通隶、楷，备方、圆，高浑简穆，为擘窠之极轨也。《龙门二十品》中，自《法生》《北海》《优填》外，率皆雄拔。然约而分之，亦有数体：《杨大眼》《魏灵藏》《一弗》《惠感》《道匠》《孙秋生》《郑长猷》沉著劲重为一体，《长乐王》《广川王》《太妃侯》《高树》端方峻整为一体，《解伯达》《齐郡王佑》峻骨妙气为一体，《慈香》《安定王元燮》峻荡奇伟为一

米友仁 北宋
动止持福帖

邓石如　清　张载《西铭》

体。总而名之，皆可谓之"龙门体"也。

《枳阳府君》笔法之佳，固也。考其体裁，可见隶、楷之变；质其文义，绝无谀墓之词。体与元常诸帖近，真魏、晋之宗风也。《葛府君》字少，难得佳拓，《宝子》太高，惟此碑字多而拓佳，当为正书古石第一本。

六朝笔法，所以过绝后世者，结体之密，用笔之厚，最其显著。而其笔画，意势舒长，虽极小字，严整之中，无不纵笔势之宕往。自唐以后，局促褊急，若有不终日之势，此真古今人之不相及也。约而论之，自唐为界：唐以前之书密，唐以后之书疏；唐以前之书茂，唐以后之书凋；唐以前之书舒，唐以后之书迫；唐以前之书厚，唐以后之书薄；唐以前之书和，唐以后之书争；唐以前之书涩，唐以后之书滑；唐以前之书曲，唐以后之书直；唐以前之书纵，唐以后之书敛。学者熟观北碑，当自得之。

《龙藏寺》秀韵芳情，馨香溢时，然所得自齐碑出。齐碑中《灵塔铭》《百人造像》，皆于瘦硬中有清腴气。《龙藏》变化，加以活笔，遂觉青出于蓝耳。褚河南则出于《龙藏》，并不能变化之。

广艺舟双楫

61

北魏　龙门二十品之牛橛造像记

唐　怀仁集王羲之《圣教序》

北魏
孙秋生造像记

晋　爨宝子碑

执笔第二十

朱九江先生《执笔法》曰："虚拳实指，平腕竖锋。"吾从之学，苦于腕平则笔不能正，笔正则腕不能平。因日窥先生执笔法，见食指、中指、名指层累而下，指背圆密，如法为之，腕平而笔正矣。于是作字体气丰匀，筋力仍未沉劲。先生曰："腕平，当使杯水置上而不倾；竖锋，当使大指横撑而出。夫职运笔者，腕也；职执笔者，指也。"如法为之，大指所执愈下，掌背愈竖，手眼骨反下欲切案，筋皆反纽，抽掣肘及肩臂。抽掣既紧，腕自虚悬，通身之力奔赴腕指间，笔力自能沉劲，若饥鹰侧攫之势，于是随意临古碑，皆有气力。始知向不能书，皆由不解执笔。以指代运，故笔力靡弱，欲卧纸上也。古人作书，无用指者。《笔阵图》曰："点画波撇屈曲，须尽一身之力而送之。"夫用指力者，以指拨笔，腕且不动，何所用一身之力哉！欲用一身之力者，必平其腕，竖其锋，使筋反纽，由腕入臂，然后一身之力得用焉。或者乃谓拨镫法，始自唐人，六朝无不参指力者，可以《笔阵图》说证之。遍求六朝，亦无用指运笔之说也。

学者欲执笔，先求腕平，次求掌竖，后以大指与中指，相对撅管，令大指之势倒而仰，中指之体直而垂。名虽曰"执"，实则紧夹其管。李后主所云"在大指上节下端，中指著指尖，名指在爪甲肉之际"也。

大指、中指夹管，已自成书，然患其气浮而不沉，体超而不稳。又患腕平则笔锋多偃向右，故以名指撅之使左；又患其撅力推之使外也，则以食指撅之使内；四指争力，势相蹙迫，锋自然中正浑全。掌自虚，腕自圆，筋自左纽，而通身之力出矣。

自后汉崔子玉传笔法至钟、王，下逮永禅师，永传虞世南，世南传陆柬之，柬之传其侄彦远，彦远传张长史，长史传崔邈，邈以授韩方明。方明曰："置笔于大指节前，大指齐中指相助为力，指自然实，掌自然虚。"卢携述羲、献以来相传笔法曰："大指撅，中指敛，第二指拒无名指。"林韫传卢肇拨镫法，亦云：以笔管著中指尖，令圆活易转运。其法与

虞世南　唐　夫子庙堂碑

今同，盖足踏马镫，浅则易转运。"拨镫"二字，诚为妙譬，盖崔、杜之旧轨，钟、王之正传也。

以指运笔之说，惟唐人《翰林密论》乃有之。其法曰："作点向左，以中指斜顿；向右，以大指齐顿；作横画，皆用大指遣之；作策法，仰指抬笔上；作勒法，用中指钩笔涩进，覆画以中指顿笔，然后以大指遣至尽处。"自尔之后，指运之说大盛。韩方明所讥"今人置笔当节，碍其转动，拳指塞掌，绝其力势"。然则唐人之书固多不善执笔者矣。宋人讲意态，无施不可。东坡乃有"把笔无定法，要使虚而宽"，以永叔"指运而腕不知为妙"，盖爱取姿态故也。夫以数指俯仰运送，其力有几？运送亦不能出分寸外，苟过寸字，已滞于用。然则又易执笔法乎？则未得国能，失其故步矣。东坡操之至熟，变化生新，其诗曰："貌妍容有矉，璧美何妨椭？"亦其不足之故。孙寿以龋齿、堕马为美，已非"硕人颀颀"模范矣。在东坡犹可，然由此遂远逊古人，后人勿震于东坡而欲效矉也。夫用指力者，笔力必困弱。欲卧纸上，势为之也。包慎伯之《论书》，精细之至，为后世开山。然以其要归于运指，谓大指能揭管则锋自开，引欧、苏之说以为证，乃谓：握之太紧，力止在管，而不在毫端，其书必抛筋露骨，枯而且弱。其说粗谬可笑。盖慎伯好讲墨法，又好言万毫齐力，不得其故，而思借助于指。不知握笔既紧，腕平掌竖，俾手眼之势，欲斜切于案，以腕运笔，欲提笔则毫起，欲顿笔则毫铺，顿挫则生姿，行笔战掣，血肉满足，运行如风，雄强逸荡。安有抛筋露骨枯弱之病？慎伯自称其书"得于简牍，颇伤婉丽"，则逸少龙威虎震，大令跳宕雄奇，岂非简牍乎！不自知腕弱之由，败绩在指，而反攻运腕之弱，不其谬乎！此诚智者千虑之失。余虑人惑于慎伯之说，故亟正之。

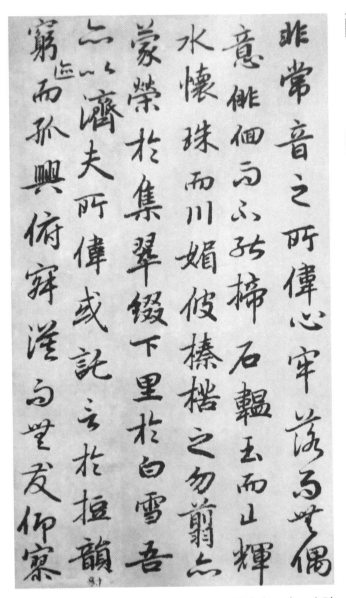

陆柬之　唐　文赋

执笔高下，亦自有法。卫夫人真书，执笔去笔头二寸，此盖就汉尺言，汉尺二寸，仅今寸许。然亦以为卫夫人之说为寸外大字言之。大约执笔总以近下为主。卢携曰："执笔浅深，在去纸远近。远则浮泛虚薄，近则揾锋体重。"体验甚精。包慎伯述黄小仲法曰"布指欲其疏"，则谬；"执笔欲其近"，则有得之言也。

近人执笔多高，盖惑于卫夫人之说而不知考，亦由宋、明相传，多作行、草，不能真、楷之故。盖其执笔太高，画势虚浮，故不能正书也。近人又矜言执笔欲近之说，以为不传之秘，亦为可笑。吾自解执笔，即已低下，人多

疑之，吾亦不能答其搵重之故。阅诸说，颇讶其暗合。后乃知吾腕平，大指横撑，执笔自不得不近下。以此知苟得其本，其末自有不待学而能者矣。

包慎伯又述王瞿言：管须向左后稍偃，自能逆入平出，卷毫而行。此法不止矜为秘传，且托于神授矣。吾腕欲平，而大指撑出，管常微偃右，自学执笔时，即能逆入平出，卷毫而行矣。盖常人执笔，腕斜欹案上，大指向上，笔管必斜右，毫尖必向左，落笔既顺，画则毫尖向上，竖则毫尖向左，其锋全在边线，故未能万毫齐力。若腕能平，使手眼几欲切案，则无论如何执法，管自向左，但锋仍自外耳。惟以中指直擫之，则锋自向内。又有大指横撑，直出拒之，食指亦横出作椭圆形，以指尖推笔，故管自向右，锋自迤后向左，名指控禁之，则锋自定。笔在四指之尖，转动空活，故类拨镫。王侍中《书诀》所谓"中控前冲，拇左食右，名禁后从"，皆悉暗合。侍中用"冲""禁"二字尤精，盖不用大指、食指尖推笔，则不得为"冲"；名指在外禁定其笔，只能谓之"禁"，不能谓之"拒"也。然吾之暗合古法，亦不出"腕平欲置杯水而不倾，大指横撑而出"二语而已。黄小仲云："食指须高，如鹅头昂曲。"欲其如是，大指横撑出拒笔，食指自有是势。故苟能腕平指横，则王侍中石本之诀、小仲不传之秘、仲瞿神授之说、慎伯累牍之言，皆已备有无遗。富哉言乎！故学贵有本，小艺亦其理也。

吾谓之语曰：平腕，欲手眼之向下；横撑大指，欲其指平而执低。手眼向下，则腕反而筋纽；大指横平下拒，则掌竖而食指昂。右腕挺开，则锋正对准。腕悬而肩背力出。左腕挺开贴案，则气势停匀，右腕益虚活。如此，则八面完全，险劲雄浑，篆、真、行、草，无不得势矣。盖隶书横圃，故勒为最难，其努次之。腕开则得横势，顺势行之，则画平满有气；对准，则努垂下自有势；筋纽，则险劲自出。自此学书，无施不可，视其学之深浅高低，以为其书品之高下耳。丞相称："下笔如鹰隼攫拿。"中郎："笔势洞达。"右军曰："字势雄强。"详观索靖、王导、右军、大令、鲁公草书及《天发神谶》，北碑中若《杨大眼》《魏灵藏》《惠感》诸造像，巨刃挥天，大刀斫阵，无不以险劲为主，若不得执笔之势，如何能之？慎伯之《论书》虽精，其见闻及此，然未尝论及腕平、大指横撑之说，想慎伯尚未知之，故用工至深，而终伤腕弱。吾偶得此，又证以古法及慎伯之法，无不吻合。虽用力过浅，未及于古。然欲阶古人，舍是则出不由户，莫能致也。吾亦不欲缄秘之，以示子弟。俾继此而神明之，或有成焉。

缀法第二十一

书法之妙，全在运笔；该举其要，尽于方圆。操纵极熟，自有巧妙。方用顿笔，圆用提笔。提笔中含，顿笔外拓。中含者浑劲，外拓者雄强。中含者篆之法也，外拓者隶之法也。提笔婉而通，顿笔精而密。圆笔者萧散超逸，方笔者凝整沉著。提则筋劲，顿则血融。圆则用抽，方则用絜。圆笔使转用提，而以顿挫出之。方笔使转用顿，而以提絜出之。圆笔用绞，方笔用翻。圆笔不绞则痿，方笔不翻则滞。圆笔出以险则得劲，方笔出以颇则得骏。提笔如游丝袅空，顿笔如狮狻蹲地。妙处在方圆并用，不方不圆，亦方亦圆，或体方而用圆，或用方而体圆，或笔方而章法圆。神而明之，存乎其人矣。

求之古碑：《杨大眼》《魏灵藏》《始平公》《郑长猷》《灵感》《张猛龙》《始兴王》《隽修罗》《高贞》等碑，方笔也；《石门铭》《郑文公》《瘗鹤铭》《刁遵》《高湛》《敬显儁》《龙藏寺》等碑，圆笔也；《爨龙颜》《李超》《李仲璇》《解伯达》等碑，方圆并用之笔也。方圆之分，虽云导源篆、隶，然正书、波磔，全出汉分。汉分中实备方圆，如《褒斜》《郙阁》《孔谦》《尹宙》《东海庙》《曹全》《石经》，皆圆笔也；《衡方》《张迁》《白石神君》《上尊号》《受禅》，皆方笔也。盖方笔便于作正书，圆笔便于作行、草。然此言其大较。正书无圆笔，则无宕逸之致；行草无方笔，则无雄强之神：故又交相为用也。

以腕力作书，便于作圆笔，以作方笔，似稍费力，而尤有矫变飞动之气，便于自运，而亦可临仿，便于行、草，而尤工分楷。以指力作书，便于作方笔，不能作圆笔，便于临仿，

东汉　尹宙碑

而难于自运，可以作分楷，不能作行、草，可以临欧、柳，不能临《郑文公》《瘗鹤铭》也。故欲运笔，必先能运腕，而后能方能圆也。然学之之始，又宜先方笔也。

古人笔法至多，然学者不经师授，鲜能用之。但多见碑刻，多临细验，自有所得。善乎张长史告裴儆曰："倍加工学，临写书法，当自悟耳。"可见昔人亦无奇特秘诀也。即其告鲁公，亦曰："执笔圆畅，布置合宜，纸笔精佳，变通适怀。"此数语至庸，而书道之精，诚不外此。若言简而该，有李华之说曰："用笔在乎虚掌而实指，缓衄而急送，意在笔前，字居笔后，不拙不巧，不今不古，华质相半。"

君讳全字景完

敦煌效穀人也

其先盖周之胄

武王秉乾之

前伐段商阮定�

尔勋福禄祓同

又曰："有二字神诀：截也，拽也。"所谓"截""拽"者，谓未可截者截之，可以已者拽之。后有山谷，殆得此诀以名家者也。窦臮论书七十余字，甚精可玩。

黄小仲论书，以章法为主，在牝牡相得，不计点画工拙。包慎伯因为大九宫之论。然古人实已有之。张怀瓘曰："偃仰向背，阴阳相应，鳞羽参差，峰峦起伏，迟涩飞动，射空玲珑，尺寸规度，随字变转。"此论小九宫，而施之大九宫尤精妙。故曰一字则功妙盈虚，连行则巧势起伏。

行笔之法，十迟五急，十曲五直，十藏五出，十起五伏。此已曲尽其妙。然以中郎为最精。其论贵疾势涩笔，又曰："令笔心常在点画中，笔软则奇怪生焉。"此法惟平原得之。篆书则李少温，草书则杨少师而已。若能如法行笔，所谓虽无师授，亦能妙合古人也。

古人作书，皆重藏锋。中郎曰："藏头、护尾。"右军曰："第一须存筋藏锋，灭迹隐端。"又曰："用尖笔须落笔混成，无使豪露。"所谓筑锋下笔，皆令完成也。锥画沙，印印泥，屋漏痕，皆言无起止，即藏锋也。

古人论书以势为先。中郎曰"九势"，卫恒曰"书势"，羲之曰"笔势"，盖书，形学也，有形则有势。兵家重形势，拳法亦重扑势，义固相同。得势便则已操胜算。右军《笔势论》曰："一正脚手，二得形势，三加遒润，四兼抑拔。"张怀瓘曰："作书必先识势，则务迟涩。迟涩分矣，求无拘系。拘系亡矣，求诸变态。变态之旨，在乎奋斫。奋斫之理，资于异状。异状之变，无溺荒僻。荒僻去矣，务于神采。"善乎轮扁之言曰："得于心而应于手。"庖丁之言曰："以神遇，不以目视，官虽止而神自行。"新理异态，变出无穷。如是则血浓骨老，筋藏肉莹。譬道士服炼既成，神采王长，迥绝常人也。

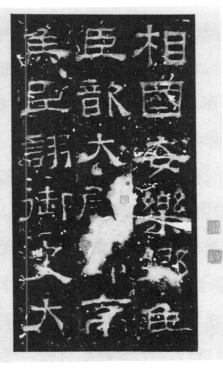

魏　受禅表碑　　　　　东汉　白石神君碑

新理异态，古人所贵。逸少曰："作一字须数种意。"故先贵存想，驰思造化古今之故，寓情深郁豪放之间，象物于飞、潜、动、植、流、峙之奇，以疾涩通八法之则，以阴阳备四时之气，新理异态，自然佚出。少温自谓于天地、山川，日月、星辰，云露、草木，文物、衣冠皆有所得，虽文士夸妄之语，然写《黄庭》则神游缥缈，书《告誓》则情志沉郁，能移人情，乃为书之至极。佛法言声、色、触、法、受、想、行、识，以想、触为大。书虽小技，其精者亦通于道焉。

侧之必收，勒之必涩，啄之必峻，努之必战。此千古书家之公论，诸家所必同者也。然诸家于八法体势各异，但熟玩诸碑可得之。

行笔之间，亦无异法，在乎熟之而已。唐太宗曰："缓则滞而无筋，急则病而无骨。横毫侧管，则钝慢而多肉；竖笔直锋，则干枯而露骨。及其悟也，思与神合，同乎自然。"吾谓书法亦犹佛法，始于戒律，精于定慧，证于心源，妙于了悟，至其极也。亦非口手可传焉。

古人言行、草笔法有极详明者。陈绎曾曰："字一寸，蹲七厘，提五厘，捺九厘，尽一分，清劲者减三。初学提活，蹲轻则肉圆，老成提紧，蹲重则肉趣赵。"然此只就常法言之，令学者有下手处。然如《始平公》等碑，岂可复泥此邪？唐后人作书，只能用轻笔，不能用肥笔。山谷谓：瘦硬易作，肥劲难得。东坡谓：李国主不为瘦硬，便不成书，益以见魏人笔力之不可及也。

夫学书犹学射也。射者，内志正，外体直，持弓注矢，引满而后发。无远无近，无左无右，期中的焉。弓不欲强，强则爆；不欲弱，弱则弛。夫书者，正体、执笔，选毫、调墨，使之浓淡得，刚柔中，亦奚以异？古者以射选士，今以书，亦何选哉？

夫书道犹兵也。心意者，将军也；腕指者，偏裨也；锋者，先锋也；副毫者，众队也；纸墨者，器械也。古之书论，犹古兵法也；古碑，犹古阵图也；执笔者，束伍也；运笔者，调卒也；选毫者，选锋也。将军不熟于

王羲之 晋 黄庭经

北魏 晖福寺碑

古兵法阵图，则无以为将军；偏裨不习熟将军之意旨，而致之士卒，不能束伍，或束伍不严，则无以为偏裨；毫不受令，则为骄兵，受令而众队不齐心，则为偏师，为散勇。将卒至矣，器械不精良，或精良而不善用，亦无以杀敌致果。有一于此，皆可致败，名将练兵，岂可使有懈可击哉！若夫百练之师，熟于古兵法，加以神明变化，武穆曰：迦"运用之妙，则在一心。"此又存乎其人矣。

墨之为器械也。譬之今日，其犹炮乎？用何钢质，受药多少，皆有分度，犹墨之浓淡、稠稀也。墨太溃，则散；太爆，则枯。东坡论墨，谓"如小儿眼睛"。每起必研墨一斗，供一日之用。盖古人用墨必浓厚。观《晖福寺》《温泉颂》《定国寺》，丰厚无比。所以能致此者，万毫齐力，而用墨浆浓色深，故能黝然

作深碧色也。

笔、墨之交亦有道。笔之著墨三分，不得深浸，至毫弱无力也。干研墨则湿点笔，湿研墨则干点笔。太浓则肉滞，太淡则肉薄。然与其淡也宁浓，有力运之，不能滞也。

纸法古人寡论之，然亦须令与笔、墨有相宜之性，始可为书。若纸刚则用柔笔，纸柔则用刚笔。两刚如以锥画石，两柔如以泥洗泥，既不圆畅，神格亡矣。今人必以羊毫矜能于蜡纸，是必欲制梃以挞秦、楚也，岂见其利乎？

昔人谓：学者当用恶笔，令后不择笔。虽则云然，而器械不精，亦不能善其事。故伯喈非流纨体素，不妄下笔。若子邑之纸，研染辉光；仲将之墨，一点如漆。若令思挫于弱毫，数屈于陋墨，言之使人于邑。侍中之叹，岂为谬欤？

李世民　唐　温泉铭

黄庭坚　北宋　诸上座帖

学叙第二十二

今天下之士，学之难成者，非独其人之惰学，亦教之无其序也。蒙偲就傅，不事小学而读大学，舍名物训诂而言性理，故有号称学人，问以度数之实而瞀如者。其他未学文史而遽为八股，未临碑刻而遽写卷折，皆颠倒舛戾，失序之尤。即以临碑刻观之，则亦昧于本末先后之序，既以用力多而蓄德鲜，久之则懈畏不敢为，此所以难成也。

学书有序，必先能执笔，固也。至于作书，先从结构入，画平竖直，先求体方；次讲向背往来伸缩之势，字妥帖矣；次讲分行布白之章。求之古碑，得各家结体章法，通其疏密、远近之故。求之书法，得各家秘藏验方，知提、顿、方、圆之用。浸淫久之，习作熟之，骨血气肉精神皆备，然后成体。体既成，然后可言意态也。《记》曰："体不备，君子谓之不成人。"体不备，亦谓之不成书也。

作书宜从何始？宜从大字始。《笔阵图》曰："初学先大书，不得从小。"然亦以二寸、一寸为度，不得过大也。

学书行、草，宜从何始？宜从方笔始。以其画平竖直，起收转落，皆有笔迹可按，将来终身作书写碑，皆可方整，自不走入奇衺也。

学书宜用九宫格摹之，当长肥加倍，尽其笔势而纵之。盖凡书经刻石摹拓，必有瘦损，加倍临之，乃仅得古人原书之意也。

字在一二寸间而方笔者，以何碑为美？《张猛龙碑额》《杨翬碑额》字皆二寸，最为丰整有势，可学者也。寸字方笔之碑，以《龙门造像》为美。《丘穆陵亮夫人尉迟造像》，体方笔厚，画平竖直，宜先学之。次之，《杨大眼》骨力峻拔。遍临诸品，终之《始平公》，极意峻宕，骨格成，形体定，得其势雄力厚，一身无靡弱之病。且学之亦易似。吾教十龄小女作书，十二日便有意势，且有拙厚峻秀之气矣。

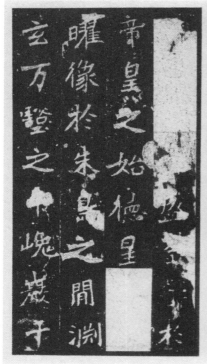
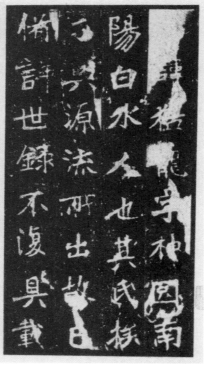

北魏　张猛龙碑

学书必须摹仿。不得古人形质，无自得性情也。六朝人摹仿已盛，《北史》赵文深，周文帝令至江陵影覆寺碑。影覆即唐之响拓也。欲临碑必先摹仿，摹之数百过，使转行立笔尽肖，而后可临焉。

能作《龙门造像》矣，然后学《李仲璇》，以活其气，旁及《始兴王碑》《温泉颂》以成其形；进为《皇甫骎》《李超》《司马元兴》《张黑女》以博其趣；《六十人造像》《杨翚》，以隽其体，书骎骎乎有所入矣。于是专学《张猛龙》《贾思伯》，以致其精，得其绵密奇变之意。至是也，习之须极熟，写之须极多，然后可久而不变也。然后纵之《猛龙碑阴》《曹子建》，以肆其力；竦之《吊比干文》，以肃其骨；疏之《石门铭》《郑文公》，以逸其神；润之《梁石阙》《瘗鹤铭》《敬显儁》，以丰其肉；沈之《朱君山》《龙藏寺》《吕望碑》，以华其血；古之《嵩高》《鞠彦云》，以致其朴；杂学诸造像，以尽其态；然后举以《枳阳府君》《爨龙颜》《灵庙阴》《晖福寺》，以造其极。学至于是，其几于成矣。虽然，犹未也。上通篆分而知其源，中用隶意以厚其气，旁涉行、草以得其变，下观诸碑以备其法，流观汉瓦、晋砖而得其奇，浸而淫之，酿而酝之，神而明之，能如是十年，则可使欧、虞抗行，褚、薛扶毂，鞭笞颜、柳，而狎畜苏、黄矣。尚何赵、董之足云？吾于此事颇用力，倾囊倒箧而出之，不止金针度与也。若能如是为学，遍临诸碑，虽不学一唐人碑，岂患不成？若急于干禄，不能尔许，亦须依此入手，博学数种，以植其干，厚其力，雄其笔，逸其韵，然后学唐碑，若《裴镜民》《灵庆池》《郭家庙》《张兴》《樊府君》《李靖》《唐俭》《臧怀恪》《冯宿》《不空和尚》《云麾将军》《马君起浮图》《罗周敬》诸碑，则亦可通古通今。若夫入手之叙，则万不可误耳。

书体既成，欲为行书博其态，则学阁帖，次及宋人书，以山谷最佳，力肆而态足也。勿顿学苏、米，以陷于偏颇剽佼之恶习。更勿误学赵、董，荡为软滑流靡一路。若一入迷津，便堕阿鼻牛犁地狱，无复超度飞升之日矣。若真书未成，亦勿遽学用笔如飞，习之既惯，则终身不能为真楷也。

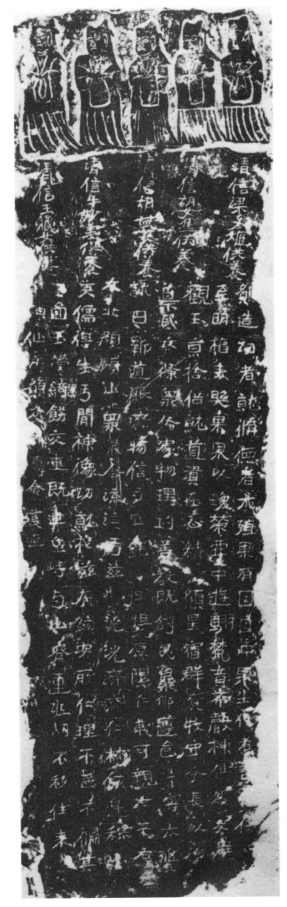

北魏　姚伯多造像记

述学第二十三

吾十一龄，侍先祖教授公（讳赞修，字述之）。于连州官舍，含饴觊枣，暇辄弄笔。先祖始教以临《乐毅论》及欧、赵书，课之颇严。然性懒钝，家无佳拓，久之不能工也。将冠，学于朱九江先生（讳次琦，号子襄）。先生为当世大儒，余事尤工笔札，其执笔主平腕竖锋，虚拳实指，盖得之谢兰生先生，为黎山人二樵之传也。于是始学执笔，手强甚，昼作势，夜画被，数月乃少自然。得北宋拓《醴泉铭》临之（铭为潘木君先生铎赠九江先生者，潘公时罢晋抚，于役河南，尽以所藏书籍、碑版七千卷为赠，用蔡邕赠王粲例也。前辈风流盛德如此，附记之），始识古人墨气笔法，少有入处，仍苦涧疏。后见陈兰甫京卿，谓《醴泉》难学，欧书惟有小欧《道因碑》可步趋耳。习之，果茂密，乃知陈京卿得力在此也。因并取《圭峰》《虞恭公》《玄秘塔》《颜家庙》临之，乃少解结构，盖虽小道，非得其法，无由入也。间及行草，取孙过庭《书谱》及《阁帖》模之，姜尧章最称张芝、索靖、皇象章草，以时人罕及，因力学之。自是流观诸帖，又瞩苏、米窠臼中。稍矫之，以太傅《宣

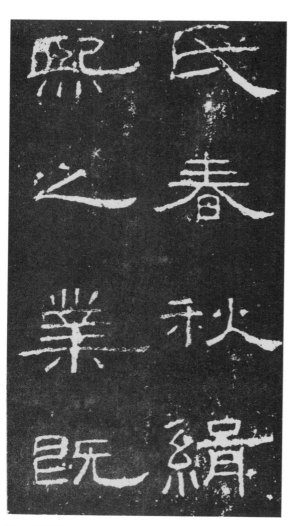

汉 史晨碑

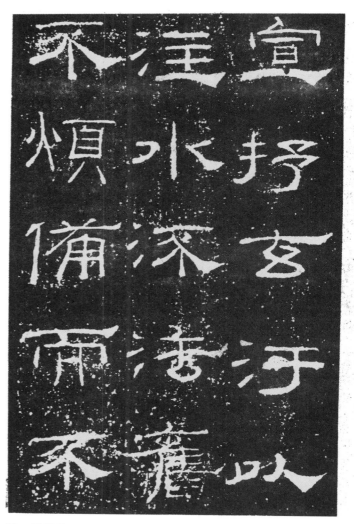

汉 礼器碑

示》《戎辂》《荐季直》诸帖，取其拙厚，实皆宋、明钩刻，不过为邢侗、王宠奴隶耳。时张延秋编修相谓帖皆翻本，不如学碑。吾引白石毡裘之说难之，盖溺旧说如此。少读《说文》，尝作篆、隶，苦《峄山》及阳冰之无味。问九江先生，称近人邓完白作篆第一。因搜求之粤城，苦难得。壬午入京师，乃大购焉。因并得汉、魏、六朝、唐、宋碑版数百本，从容玩索，下笔颇远于俗，于是翻然知帖学之非矣。

惟吾性好穷理，不能为无用之学，最懒作字，取大意而已。及久居京师，多游厂肆，日购碑版，于是尽见秦、汉以来及南北朝诸碑，泛滥唐、宋，乃知隶、楷变化之由，派别分合之故，世代迁流之异。湖州沈刑部子培，当代通人也，谓吾书转折多圆，六朝转笔无圆者。吾以《郑文公》证之，然。然由此观六朝碑，悟方笔无笔不断之法，画必平长，又有波折，于《朱君山碑》得之。湖北有张孝廉裕钊廉卿，曾文正公弟子也，其书高古浑穆，点画转折，皆绝痕迹，而意态逋峭特甚，其神韵皆晋、宋得意处，真能甄晋陶魏，孕宋、梁而育齐、隋，千年以来无与比。其在国朝，譬之东原之经学，稚威之骈文，定庵之散文，皆特立独出者也。吾得其书，审其落墨运笔：中笔必折，外墨必连；转必提顿，以方为圆；落必含蓄，以圆为方；故为锐笔而实留，故为涨墨而实洁，乃大悟笔法。又得邓顽伯楷法，苍古质朴，如对商彝汉玉，真《灵庙碑阴》之嗣音。盖顽伯生平写"史晨""礼器"最多，故笔之中锋最厚；又临南北碑最夥，故其气息规模自然高古。夫艺业惟气息最难，慎伯仅求之点画之中，以其画中满为有古法，尚未为知其深也。赵㧑叔学北碑，亦自成家，但气体靡

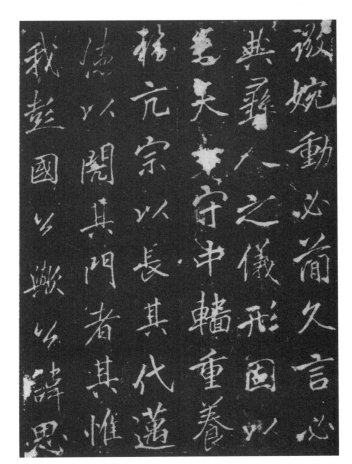

李邕　唐　云麾将军李思训碑

弱，今天下多言北碑，而尽为靡靡之音，则赵㧑叔之罪也。夫精于篆者能竖，精于隶者能画，精于行、草能点，能使转。熟极于汉隶及晋、魏之碑者，体裁胎息必古，吾于完白山人得之。完白纯乎古体，张君兼唐、宋体裁而铸冶之，尤为集大成也，阮文达《南北书派论》谓必有英绝之士领袖之者，意在斯人乎？吾执笔用九江先生法，为黎、谢之正传，临碑用包慎伯法。慎伯问于顽伯者，通张廉卿之意而知下笔，用墨浸淫于南北朝而知气韵胎格。借吾眼有神，吾腕有鬼，不足以副之。若以暇日深至之，或可语于此道乎？夫书小艺耳，本不足述，亦见凡有所学，非深造力追，未易有得，况大道邪？

榜书第二十四

榜书，古曰"署书"。萧何用以题"苍龙""白虎"二阙者也。今又称为"擘窠大字"。作之与小字不同，自古为难。其难有五：一曰执笔不同，二曰运管不习，三曰立身骤变，四曰临仿难周，五曰笔毫难精。有是五者，虽有能书之人，熟精碑法，骤作榜书，多失故步，盖其势也。故能书之后，当复有事，以其别有门户也。

榜书有尺外者，有数寸者，当分习之。先习数寸者，可以摹写，笔力能拓，起收使转，笔笔完具。既精熟，可以拓为大字矣。杜工部曰："九龄书大字，有作成一囊。"则古人童年先作大字可见矣。

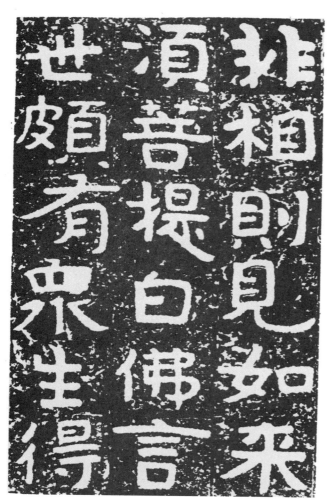

北齐　泰山金刚经

学榜书虽别有堂壁，要亦取古人大字精者临写之。六朝大字，犹有数碑，《太祖文皇帝石阙》《泰山经石峪》《淇园白驹谷》皆佳碑也。尚有《尖山》《冈山》《铁山摩崖》，率大书佛号赞语，大有尺余，凡数百字，皆浑穆简静。余多参隶笔，亦复高绝。

榜书亦分方笔、圆笔，亦导源于钟、卫者也。《经石峪》，圆笔也；《白驹谷》方笔也。然自以《经石峪》为第一，其笔意略同《郑文公》，草情篆韵，无所不备，雄浑古穆，得之榜书。较《观海诗》尤难也。若下视鲁公《祖关》《逍遥楼》，李北海《景福》，吴琚"天下第一江山"等书，不啻兜率天人视沙尘众生矣，相去岂有道里计哉！

东坡曰："大字当使结密而无间。"此非榜书之能品，试观《经石峪》，正是宽绰有余耳。

作榜书须笔、墨雍容，以安静简穆为上，雄深雅健次之。若有意作气势，便是伧父。凡不能书人，作榜书未有不作气势者。此实不能自揜其短之迹。昌黎所谓"武夫桀颉作气势"，正可鄙也。观《经石峪》及《太祖文皇帝神道》，若有道之士，微妙圆通，有天下而不与。肌肤若冰雪，绰约如处子，气韵穆穆，低眉合掌，自然高绝。岂暇为金刚怒目邪？

《白驹谷》之体，转折点画，皆以数笔成一笔。学者不善学，尤患板滞，更患无气，此是用方笔者。方笔写榜书最难，然能写者，庄雅严重，美于观望，非深于北碑者，寡能为之而无弊也。

自萧何题署之后，梁鹄、韦诞、卫觊盛以此称。唐时，殷仲容"资圣"，王知敬"清禅"，

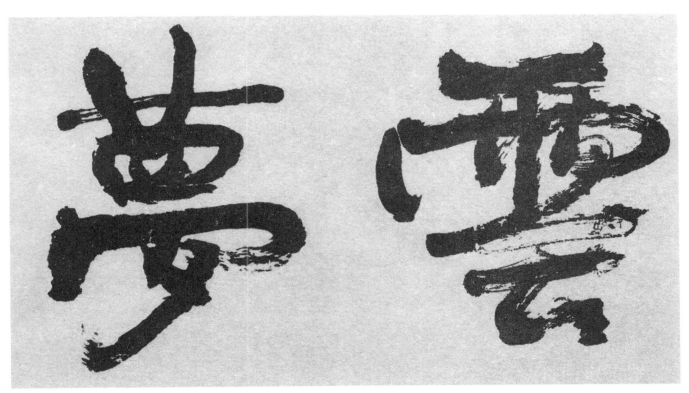

康有为　清　榜书云梦

并知名一时。盖榜书至难，故能书者致为世重也。

北人工为署书，其知名者，并著于时。题洛京宫殿门板，则有沈含馨、江式。北京台殿楼观宫门题署，则窦遵、瑾。周天和时露寝成，赵文深以题榜之功，除赵兴守，每须题榜，辄复追之，其重榜书至矣。故榜书当以六朝为法。东坡安致，惜无古逸之趣；米老则倾佻跳荡，若孙寿堕马，不足与于斯文；吴兴、香光，并伤怯弱，如璇闺静女，拈花斗草，妍妙可观。若举石臼，面不失容，则非其任矣。自元、明来，精榜书者殊鲜，以碑学不兴也。吾所见寡陋，惟朱九江先生所书《朱氏祖祠》额，雄深绝伦，不复知有平原矣。吴中丞荷屋，则神采雍容，气韵绝佳。

数寸大字，莫如郑道昭《太基仙坛》及《观海岛诗》，高气秀韵，馨芬溢目。《般若碑》，慎伯盛称之，以为古今石本隶、楷第一，谓其雄浑简静，则诚有之，遽臆定为西晋人书，则不无嗜痂之癖。考《般若碑》，是北齐书也。

梁碑"神道"，渊穆极矣，然各体不同：《简王》，则高浑雍容；《靖王》，则丰整醋逸；《忠武王》，则茂密美致，新理异采；《吴平忠侯》，匀

王僧虔　南朝齐　太子舍人帖

整安静。《忠武王》酷肖《刁遵》，《吴平忠侯》甚类《苏慈》。若能展作榜书，固当独出冠时，然吾未见能之者也。

《云峰山石刻》，体高气逸，密致而通理，如仙人啸树，海客泛槎，令人想象无尽。若能以作大字，其秾姿逸韵，当如食防风粥，口香三日也。《瘗鹤铭》如瑶岛散仙，阳阿晞发；《般若碑》与《南康》《简王》《始兴》《忠武》四碑比肩，真可为四渎通流于后世矣。

平原《中兴颂》有营平之苍雄，《东方朔画赞》似周勃之厚重，蔡君谟《洛阳桥记》体近《中兴》，同称于时。此以雄健胜者。《八关斋》骨肉停匀，绝不矜才使气，昔人以为似《鹤铭》，诚为近之。宋人数寸书，则山谷至佳。如龙蠖蛰启，伸盘复行，可肩随《太基》《观海》诸碑后，正不必以古今论，但嫌太妩媚耳。

篆书大者，惟有少温《般若台》，体近咫尺，骨气遒正，精采冲融，允为楷则。隶之大者，莫若《冈山摩崖》，其次则唐隶之《泰山铭》，宋隶之《山河堰》，俱可临写也。

榜书操笔，亦与小字异。韩方明所谓"摄笔以五指垂下，捻笔作书"，盖伸臂代管，易于运用故也。方明又有握笔之法，捻拳握管于掌中。其法起于诸葛诞，后王僧虔用之，此殆施于尺字者邪？

作榜书，笔毫当选极长至二寸外，软美如意者，方能适用。纸必当用泾县。他书笔略不佳尚可勉强，惟榜书极难，真所谓非精笔佳纸、晴天爽气，不能为书，盖又过于小楷也。字过数尺，非笔所能书，持碎布以代毫，伸臂肘以代管，奋身厉气，濡墨淋漓而已。若拓至寻丈，身手所不能为，或谓持帚为之，吾谓不如聚米临碑出以双钩之，易而观美也。

颜真卿　唐　东方朔画赞

行草第二十五

　　近世北碑盛行，帖学渐废，草法则既灭绝。行书简易，便于人事，未能遽废。然见京朝名士，以书负盛名者，披其简牍，与正书无异，不解使转顿挫，令人可笑，岂天分有限，兼长难擅邪？抑何钝拙乃尔！夫所为轩碑者，为其古人笔法犹可考见，胜帖之屡翻失真耳。然简札以妍丽为主，奇情妙理，瑰姿媚态，则帖学为尚也。

　　碑本皆真书，而亦有兼行书之长，如《张猛龙碑阴》，笔力惊绝，意态逸宕，为石本行书第一。若唐碑则怀仁所集之《圣教序》不复论，外此可学犹有三碑：李北海之《云麾将军》，寓奇变于规矩之中；颜平原之《裴将军》，藏分法于奋斫之内；《令狐夫人墓志》，使转顿挫，毫芒皆见。可为学行书石本佳碑，以笔法有入处也。

　　帖以王著《阁帖》为鼻祖，佳本难得，然赖此见晋人风格，慰情聊胜无也。续《阁帖》之绪者有潘师旦之《绛帖》，虽诮羸瘠，而清劲可喜。宝月大师之《潭帖》，虽以肉胜，而气体有余。蔡京《大观帖》，刘焘《太清楼帖》，曹士冕《星凤楼帖》，以及《戏鸿》《快雪》《停云》《余清》，各有佳书，虽不逮昔人，亦可一观。择其著者师之，惟国朝《玉虹鉴真》，虽出张得天之手，而笔锋毫发皆见，致可临学。吾粤诸帖，以叶氏《风满楼帖》为佳，过于吴氏《筠清馆》也。吴荷屋中丞专精帖学，冠冕海内，著有《帖镜》一书，皆论帖本，吾恨未尝见之。海内好事，必有见者，傥有以引申之邪？

　　学草书先写智永《千文》、过庭《书谱》千百过，尽得其使转顿挫之法。形质具矣，然后求性情，笔力足矣，然后求变化。乃择张芝、索靖、皇象之章草，若王导之疏、王珣之韵、谢安之温、钟繇《雪寒》《丙舍》之雅、右军《诸贤》《散势》

智永　隋　真书千字文

孙过庭　唐　书谱

《乡里》《苦热》《奉橘》之雄深、献之《地黄》《奉对》《兰草》之沉著，随性所近而临仿之，自有高情逸韵，集于笔端。若欲复古，当写章草。史孝山《出师颂》，致足学也。

学《兰亭》但当师其神理奇变，若学面貌，则如美伶候坐，虽面目充悦，而语言无味。若师《争座位》三表，则为灌夫骂坐，可永绝之。

王侍中曰："杜度之书，杀字甚安。"又称："钟、卫、梁、韦之书，莫能优劣，但见其笔力惊绝。"吾谓行、草之美，亦在"杀字甚安""笔力惊绝"二语耳。大令沉酣矫变，当为第一。宋人讲意态，故行、草甚工。米书得之，后世能学之者，惟王觉斯耳。

宋人之书，吾尤爱山谷。虽昂藏郁拔，而神闲意秾，入门自媚。若其笔法瘦劲婉通，则自篆来。吾以山谷为行篆、鲁公为行隶、北海为行分也。山谷书至多，而《玉虹鉴真》所刻《阴长生诗》，有高谢风尘之意，当为第一。米友仁书中含，南宫外拓，而南宫佻傈过甚，俊若跳掷则有之，殊失庄若对越之意。若小米书，则深奇秾缛，肌态丰嫮矣。

岳忠武书，力矿余地；明太祖书，雄强无敌；宋仁宗书，骨血峻秀，深似《龙藏》。然则豪伟丈夫，胸次绝人，点画自异，然其工夫亦正不浅也。

元康里子山、明王觉斯，笔鼓宕而势峻密，真元、明之后劲。明人无不能行书，倪鸿宝新理异态尤多，乃至海刚峰之强项，其笔法奇矫亦可观。若董香光虽负盛名，然如休粮道士，神气寒俭，若遇大将，整军厉武，壁垒摩天，雄旗变色者，必裹足不敢下山矣。得天专师思白而加变化，然体颇恶俗。石庵亦出于董，然力厚思沈，筋摇脉聚。近世行草书作浑厚一路，未有能出石庵之范围者，吾故谓石

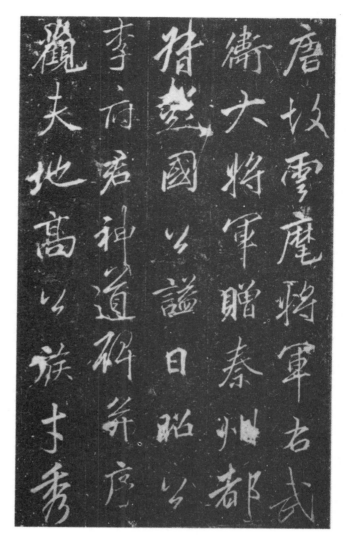

李邕 唐 云麾将军李思训碑

庵集帖学之成也。吾粤书家，有苏古侪、张药房、黎二樵、冯鱼山、宋芷湾、吴荷屋、谢兰生诸家。而吴为深美，抗衡中原，实无多让。慎伯《书品》不称之，可异也。先师朱九江先生于书道用工至深，其书导源于平原，蹀躞于欧、虞，而别出新意。相斯所谓鹰隼攫搏，握拳透爪，超越陷阱，有虎变而百兽跧气象。鲁公以后，无其伦比，非独刘、姚也。元常曰："多力丰筋者圣。"识者见之，当知非阿好焉。但九江先生不为人书，世罕见之。吾观海内能书者惟翁尚书叔平似之，惟笔力气魄去之远矣。

王铎　明　行书

康有为　清　行书南去北来句

干禄第二十六

赵壹《非草》曰："乡邑不以此较能，朝廷不以此科吏，博士不以此讲试，四科不以此求备。"诚如其说，书本末艺，即精良如韦仲将，至书凌云之台，亦生晚悔。则下此钟、王、褚、薛，何工之足云？然北齐张景仁以善书至司空公，则以书干禄，盖有自来。唐立书学博士，以身书言判选士，故善书者众。鲁公乃为著《干禄字书》，虽讲六书，意亦相近。于是乡邑较能，朝廷科吏，博士讲试，皆以书，盖不可非矣。

国朝列圣宸翰，皆工妙绝伦，而高庙尤精。承平无事，南斋供奉，皆争妍笔札，以邀睿赏。故翰林大考试差，进士朝殿试、散馆，皆舍文而论书。其中格者，编、检授学士，进士殿试得及第，朝考厕一等，上者魁多士，下者入翰林。其书不工者，编、检罚俸，进士、庶吉士散为知县。御史，言官也；军机，政府也，一以书课试。下至中书教习，皆试以楷法。

内廷笔翰，南斋供之，而诸翰林时分其事，故词馆尤以书为专业。马医之子，苟能工书，虽目不通古今，可起徒步积资取尚、侍，耆老可大学士。昔之以书取司空公而诧为异闻者，今皆是也。苟不工书，虽有孔、墨之才，曾、史之德，不能阶清显，况敢问卿相！是故得者若升天，失者若坠地，失坠之由，皆于楷法。荣辱之所关，岂不重哉！此真学者所宜绝学捐书，自竭以致精也。百余年来，斯风大扇，童子之试，已系去取。于是负床之孙，披艺之子，猎缨捉衽，争言书法，提笔伸纸，竞讲折策。惜其昧于学古，徒取一二春风得意者，以为随时。不知中朝大官未尝不老于文艺。欧、赵旧体，晋、魏新裁，所阅已多，岂

无通识？何必陈陈相因，涂涂如附，而后得哉！俗间院体，间有高标，实则人数过多，不能尽弃，然见弃者，固已多也。惟考其结构，颇与古异，察其揩抹，更有时宜，虽导源古人，实别开体制。犹唐人绝律，原于古体，而音韵迥异；宋人四六，出于骈俪，而引缀绝殊。其配制均停，调和安协，修短合度，轻重中衡，分行布白，纵横合乎阡陌之经；引笔著墨，浓淡灿乎珠玉之彩。缩率更、鲁公于分厘

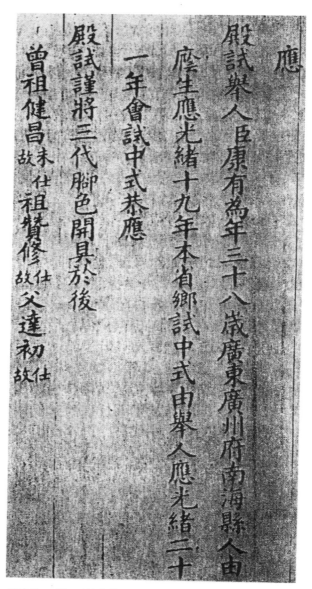

康有为　清　殿试状

之间，运龙跳虎卧于格式之内，精能工巧，遏越前载。此一朝之绝诣，先士之化裁，晋、唐以来，无其伦比。班固有言："盖禄利之道然也。"于今用之，蔚为大国。虽卑无高论，聊举所闻，穷壤新学，或有所助云尔。

应制之书，约分二种：一曰"大卷"，应殿试者也；一曰"白折"，应朝考者也。试差大考、御史、军机、中书教习，皆用白折；岁科生员、童子试，则用薄纸卷。字似折而略大，则折派也。优拔朝考翰林散馆，则用厚纸大卷，而字略小，则策派也。二者相较，折用为多，风尚时变，略与帖同。盖以书取士，启于乾隆之世。当斯时也，盛用吴兴，间及清

臣，未为多觏。嘉、道之间，以吴兴较弱，兼重信本，故道光季世，郭兰石、张翰风二家大盛于时，名流书体相似，其实郭、张二家，方板缓弱，绝无剑戟森森之气。彼于书道，未窥堂户，然而风流扇荡，名重一时，盖便于折策之体也。欧、赵之后，继以清臣，昔尝见桂林龙殿撰启瑞大卷，专法鲁公，笔笔清劲。自兹以后，杂体并兴，欧、颜、赵、柳，诸家揉用，体裁坏甚。其中学古之士，尚或择精一家，自余购得高第之卷，相承临仿，坊贾翻变，靡坏益甚。转相师效，自为精秘，谬种相传，涓涓不绝，人习家摹，荡荡无涯，院体极坏，良由于此。其有志师古者，未睹佳碑，辄

褚遂良　唐　孟法师碑

柳公权　唐　玄秘塔碑

颜真卿　唐　多宝塔感应碑

徐浩　唐　不空和尚碑

取《九成宫》《皇甫君》《虞恭公》《多宝塔》《闲邪公》《乐毅论》翻刻磨本，奉为鸿宝，朝暮仿临，枯瘦而不腴，柔弱而无力。或遂咎临古之不工，不如承时之为美，岂不大可笑哉！同光之后，欧、赵相兼，欧欲其整齐也，赵欲其圆润也。二家之用，欧体尤宜，故欧体吞云梦者八九矣。然欲其方整，不欲其板滞也；欲其腴润，不欲其枯瘦也。故当剂所弊而救之。

近代法赵，取其圆满而速成也。然赵体不方，故咸、同后，多临《砖塔铭》，以其轻圆滑利，作字易成。或有学苏灵芝《真容碑》《道德经》、徐浩《不空和尚》，此二家可上通古碑，实非干禄正体。此不过好事者为之，

非通行法也。吾谓《九成宫》难得佳本，即得佳本，亦疏朗不适于用。《虞恭公》裴拓已不可得，况原拓石乎？《姚辨志》亦仅宋人翻本，此二碑竟可不临。欧碑通行者，大则《皇甫君》，小则《温大雅》可用耳。率更尚有显庆二年《化度题记》《黄叶和尚碑》，但颇僻，学者不易购耳。今为干禄计，方润整朗者，当以《裴镜民碑》为第一。是碑笔兼方圆，体极匀整，兼《九成》《皇甫》而一之。而又字画丰满，此为殷令名书，唐书称其不减欧、虞者，当为干禄书无上上品矣！若求副者，厥有《唐俭》，又求参佐，惟《李靖碑》，皆体方用圆，备极圆美者。盖昭陵二十四种，皆可取也。近有《樊府君碑》，道

光新出，其字画完好，毫芒皆见，虚和娟妙，如莲花出水，明月开天。当是褚、陆佳作，体近《砖塔铭》而远出万里。此与《裴镜民》皆是完妙新碑，二者合璧联珠，当为写折二妙，几不必复他求矣。

大卷弥满，体尚正方，非笔力雄健不足镇压。宜参学颜书，以撑柱之。颜碑但取三本，《臧怀恪》之清劲，《多宝塔》之丰整，《郭家庙》之端和，皆可兼收而并用之。先学清劲以美其根，次学丰整以壮其气。《郭家庙》体方笔圆，又画有轻重，最合时宜；缩移入卷，美壮可观，此宜后学者也。但学三碑，已为大卷绝唱，能专用《臧怀恪》，尤见笔力也。

唐末，柳诚悬、沈传师、裴休并以遒劲取胜，皆有清劲方整之气。柳之《冯宿》《魏

公先》《高元祐》最可学，直可缩入卷折。大卷得此，清劲可喜，若能写之作折，尤为遒媚绝伦。裴休《圭峰碑》，无可《安国寺》少变之，乃可入卷，此体人人所共识者也。

小欧《道因碑》，遒密峻整，曾假道此碑者，结体必密，运笔必峻，上可临古，下可应制，此碑有焉。求其副者，《邠国公碑》《张琮碑》《八都坛》《独孤府君》四碑。又有《于孝显碑》，峻整端美，在《苏慈》《虞恭公》之间，皆应制之佳碑也。北碑亦有可为干禄之用者，若能学则树骨运血，当更精绝。若《刁遵》之和静、《张猛龙》之丽密、《高湛》之遒美、《龙藏寺》之雅洁、《凝禅寺》之峻秀，皆可宗师。至隋碑体近率更，尤为可学。《苏慈》匀净整洁，既已纸贵洛阳，而

裴休 唐 圭峰禅师碑

唐　开成石经

《栖岩》《道场》《舍利塔》整朗丰好，尤为合作。《凤泉寺》《舍利塔铭》匀净，近《苏慈》，《美人董氏志》娟好，亦宜作折。右八种者，书家之常用，而干禄之鸿宝也。但须微变，便成佳折。所恶于《九成》《皇甫》《虞恭公》者，非恶之也，以碑石磨坏，不可复学也。必求之唐碑，则小唐碑多完美石本，其中极多佳书。合于时趋者，能购数百种，费资无多，佳碑不少。今举所见佳碑，可为干禄法者，著之于下：

《张兴碑》，秀美绝伦。

《河南思顺坊造像记额》，丰美匀净。

《韦利涉造像》，精美如绛霞绚采。

《南阳张公夫人王氏墓志》，婉美。

《太子舍人翟公夫人墓志》，遒媚。

《王留墓志》，精秀无匹。

《李纬墓志》，体峻而笔圆。

《一切如来心真言》，和密似《刁遵》。

《马君起浮图记》，体峻而美。

《崔璿墓志》，茂密。

《罗周敬墓志》，整秀峻爽。

以上随意举十数种，各有佳处。《张兴碑》之秀美，直逼《唐俭》，而《罗周敬碑》尤为奇绝，直与时人稍能唐碑者写入大卷无异，结体大

小，章法方长，皆同大卷，不变少许，直可全置大卷中。不期世隔千祀，乃合时至是！稍缩小为折，亦复佳绝，诚干禄第一碑也。

又有一法。唐开元《石经》皆清劲遒媚，《九经字样》《五经文字》笔法皆同。学者但购一本，读而学之，大字几及寸，小注数分，经文可以备诵读，字书可以正讹谬，师其字学，清整可以入策折，一举而三美备。穷乡学僮，无师无碑，莫善于是矣。

历举诸碑，以为干禄之用，学者得无眩于目而莫择乎？吾今撮其机要，导其次第焉。学者若不为学书，只为干禄，欲其精能，则但学数碑，亦可成就。先取《道因碑》钩出，加大摹写百过，尽其笔力，至于极肖，以植其体，树其骨。次学《张猛龙》，得其向背往来之法，峻茂之趣。于是可学《皇甫君》《唐俭》，或兼《苏慈》《舍利塔》《于孝显》，随意临数月，折衷于《裴镜民》《樊府君》，而致其润婉。投之卷折，无不如意。此体似世之学欧者也，参之《怀恪》《郭庙》，以致其丰劲，杂之《冯宿》《魏公先》，以致其遒媚。若用力深，结构精，全缩诸碑法，择而为之，峻拔丰美，自成体裁。笔性近者，用功一时，余则旬日。苟有师法者，精勤一年，自可独出冠时也。此不传之秘，游京师来，阅千碑而后得之。

《樊府君碑》，经缣素练，宜于时用。写折竟可专学此体，虚和婉媚，成字捷速，敏妙无双。

卷折所贵者光，所需者速。光则欲华美，不欲况重；速则欲轻巧，不欲浑厚。此所以与古书相背驰也。

卷折结体，虽有入时花样，仍当稍识唐碑某字某字如此结构，始可免俗。

卷折欲光，吾见梁斗南宫詹大卷，所长无他，一光而已。光则风华秾艳。求此无他，但须多写，稍能调墨，气爽笔匀，便已能之。

欧阳通　唐　道因法师碑

篆贵婉而通，隶贵精而密。吾谓婉通宜施于折，精密可施于策。然策虽极密，体中行间，仍须极通；折虽贵通，体中行间，仍须极密，此又交相为用也。

折贵知白，策贵守黑。知白则通甚矣，守黑则密甚矣，故卷折欲光。然折贵白光，缥缈有采；策贵黑光，黝然而深。

卷折笔当极匀，若画竖有轻重，便是假力，不完美矣。气体丰匀而舒长，无促迫之态。笔力峻拔而爽健，无靡弱之容。而融之以和，酣之以足，操之以熟，体自能方，画自能通，貌自能庄，采自能光，神自能王。驾骒骊与骐骥，逝越轶而腾骧。

论书绝句第二十七

昔尝续慎伯为《论书绝句》，择人间罕称者发明之。及述此书，论之盖详，未能割爱，姑附于末。

隶楷谁能溯滥泉，句容片石独夐然。

若从变处搜《灵庙》，应识昆仑在《震》《迁》。

句容有《吴葛府君碑额》，为正书第一古石，浑厚质穆，亦自绝尘，真隶、楷之鼻祖。《灵庙碑》在隶、楷交变之间，意状奇古。若从欲变之始言之，则《杨震》《张迁》二碑实开隶、楷之意矣。

《受禅》应为卫觊书，邯郸韦诞比何如？

瓘恒世受真传法，一脉逾河走传车。

《受禅碑》颜真卿以为钟繇，刘禹锡、徐浩以为梁鹄，今从其同时人闻人牟准《卫敬侯碑》文，以为卫觊书。觊与邯郸淳并以古文名。子瓘孙恒世传笔法，恒传崔悦至宏、浩，为北书之宗，又传江琼至式，故北书率卫派也。

元常法乳知谁在，珍重丰碑有《枳阳》。

文质蹒跚开《石阙》，始知晋法有传方。

晋《枳阳府君碑》，丰厚茂密，在文质之间。今传元常诸帖，字体犹有其意，真元常嫡嗣也。《太祖文皇帝神道》，稍加姿美，然亦魏、晋正传，善学者当能会之。

铁石纵横体势奇，相斯笔法孰传之？

汉经以后音尘绝，惟有《龙颜》第一碑。

宋《爨龙颜碑》，浑厚生动，兼茂密雄强之胜，为正书第一。昔人称李斯篆画若铁石，体若飞动，可以形容之。

餐霞神采绝人烟，古今谁可称书仙？

石门崖下摩遗碣，跨鹤骖鸾欲上天。

《石门铭》体态飞逸，不食人间烟火，书中之仙品也。

《琅琊》茂密集书成，《郙阁》《褒斜》章法精。

能戒熹平变疏匾，仅传古法《彦云铭》。

秦斯《琅琊石刻》茂密极矣，汉隶惟《郙阁》有此意，《褒斜》异笔而同意。熹平以后，隶法大变，今楷出焉，惟《鞠彦云墓志》独有《郙阁》之法。

《褒斜》分法知谁继？瘦硬应推《吊比干》。

风荡齐碑成一律，《修罗》雄峻独为难。

《吊比干文》瘦硬无匹，出于《褒斜》。齐碑百余种，皆以瘦硬取胜，然无雄峻秀韵之味，惟《隽修罗碑》独峻拔耳。

铦利森森耀戟铤，《始兴》碑法变钟传。

率更后出书名擅，谁识先师《贝义渊》。

率更书有武库剑戟森森之气，窦臮以为出于北齐刘珉，想以其峻峭处近之。其实信本南人，南碑《始兴王碑》与率更《皇甫君碑》无二，乃知率更所从出。然南碑无不圆浑者，此则先变钟法矣。

骨道血莹态丰秾，《怀令》青青秀一峰。

变化方圆尽奇丽，光芒鳞甲若游龙。

《怀令李超墓志》骨血奇峻，结撰精丽，变化无端，兼备方圆，与《张猛龙》皆为结体，无上上品也。

《子建》遗碑独擅场，卫家体质贵雄强。

大刀斫阵称无敌，沉著偏兼痛快长。

昔人称中郎骨势洞达，后世惟《曹子建碑》有之。虽体杂篆、隶，致诮百衲衣，然沉著痛

快，中有浑穆气象，是《般若》正传也，是开爽则启唐人矣。

异态新姿杂笔端，行间妙理合为难。

谁人解作《兰亭》意，君起《浮图》仔细看。

唐《马君起浮图记》，字里行间，姿态百出，诡制妙理，变化一新，而不失六朝法度。《猛龙》之后未多见。钟司徒意外巧妙，绝伦多奇，于此有焉。

鲁公端合瓣香薰，茂密雄强合众芬。

章法已传《郙阁》理，更开草隶《裴将军》。

鲁公书举世称之，罕知其佳处。其章法、笔法全从《郙阁》出，若《裴将军诗》，健举沉追，以隶笔作之，真可谓之草隶矣。

南宫《书评》妙难量，跳掷偏兼对越庄。

《灵庆池》边真石在，神锋峻立独回翔。

韦纵书《灵庆池碑》，体格不出唐人，是欧、虞新体。然龙跳虎卧，兼庄若对越，俊若跳掷之长，且笔画完好，深可宝爱。

山谷行书与篆通，《兰亭》神理荡飞红。

层台缓步翛翛远，高谢风尘属此翁。

宋人书以山谷为最，变化无端，深得《兰亭》三昧。至其神韵绝俗，出于《鹤铭》而加新理，则以篆笔为之。吾目之曰行篆，以配颜、杨焉。

欧体盛行无魏法，隋人变古有唐风。

千年皖楚分张邓，下笔苍茫吐白虹。

自隋碑始变疏朗，率更专讲结构，后世承风，古法坏矣。邓完白出，独铸篆隶，冶六朝而作书。近人张廉卿起而继之，用力尤深，兼陶古今，浑灏深古，直接晋、魏之传。不复溯唐人，何有宋、明，尤为书法中兴矣。

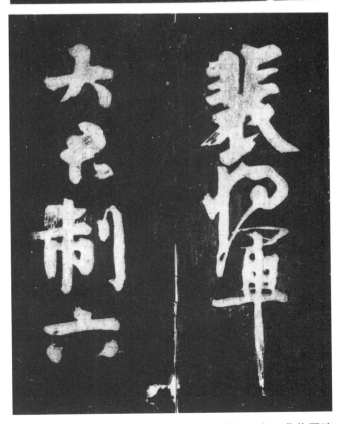

颜真卿　唐　裴将军碑

康有为　清　行书七言联

康有为　清　云鹤神鸾五言联

楊庭光地徹變相圖大立軸神妙之極也吾見唐畫不多不敢決定後見燉煌石室所出精神宪結者與此極相似然後乃信真蹟如此也　康有為

書屏示兒

行屈佳峰云　康有為

盤蔚大文字

康有为　清　行书五言联　　　　　　　康有为　清　行书

孔子二千四百六十八年丙辰十有二月之十日康有为谨洁酒醴庶馐陈祭于

若海仁弟之灵而哭之曰呜呼天不祐吾中国耶何丧吾

若海之速也呜呼天其呪予耶何

若海之酷也惟风尘之澒洞兮狻猊鏖处磨牙而竞争嗟雁鹜之酣嬉食稻粱兮忘暴风烈

两之狂横虽覆巢毁卵而不顾旦暮之苟安横八表而俛览分嗟道丧而才难惟吾

于之雄才大略兮羌乃飘天生诞读书观大略兮发浩气之彼横虽道文而清词兮学探要

而钧君日眇二忧中国兮哀四万三之元二遂摆弃一切兮惟大圆之相柎独与孺博友携

分风雨歌哭于一庐麦我舜过兮谓救中国非我莫图兮十年奔走相持

扶鋻持桑而浴日兮居磨而观澳同览东海之波涛兮共吟凉燠而忧虞相与画泵而

无成兮感朝市之逷除自于遝居申嘉圆兮共纬缠而晕通朝论文而讲道夕饮酒而学

蠚进雄俟以谋议退斋傲以自娱虽家徒四壁而不言生产兮任妻儿饥寒之啼呼金门结

社而题诗江南入幕而筹纾编友天下之士择豪俊而纳文儒骤帅而世莫知枚六憨而功

不居虽远交于象郡痛过伏于海珠慨长才之永施竟忧慎而永殂空抱迥天之志莫伸捧日

之模速围埋于短棺雄心斋于弱躯已而大紫未起生陨兮尸鸣呼道天实为之长伏

共雄决满襟而志士痛衔悲也惟君之毅魄无所不之奥洌酒浆芬芳鱼雁饮若平生

君来歆斯尚

襚

庭荫方梧夐觉儿攀大藏读楞伽王生有安心传衣迳先欣印是家

庭荫方梧夐觉儿攀六藏读楞伽吾生自有安心传衣迳此欣印是家

晴为君以己亥迳于加拿大之温哥华乙廿四年癸乙与吾婿罗昌因为总领る于星架坡记吾女同璧寿古 康有为 壬戌闰五月廿七日

康有为　清　行书

康有为　清　行书《自作庭荫高梧诗一首》

万木草堂所藏
中国画目

万木草堂所藏中国画目

中国近世之画衰败极矣，盖由画论之谬也，请正其本、探其始、明其训。

《尔雅》云：画，形也。《广雅》：画，类也。《说文》：画，畛也。《释名》：画，挂也。《书》称：彰施五采作绘。《论语》：绘事后素。然则画以象形类物，界画着色为主，无能少议之。故陆士衡曰：宣物莫大于言，存形莫善于画。张彦远曰：留乎形容，式昭盛德之事，具其成败，以传既往之踪，记传所以叙其事，不能载其形，赋颂所以咏其美，不能备其象，图画之制，所以兼之，今见善足以劝，见恶足以戒也。若夫传神阿堵，象形之迫肖云尔，非取神即可弃形，更非写意即可忘形也。遍览百图作画皆同，故今欧美之画与六朝、唐、宋之法同。惟中国近世以禅入画，自王维作《雪里芭蕉》始，后人误尊之。苏、米拨弃形似，倡为士气，元、明大攻界画为匠笔而摈斥之。夫士夫作画，安能专精体物？势必自写逸气以鸣高，故只写山川，或间写花竹，率皆简率荒略，而以气韵自矜。此为别派则可，若专精体物，非匠人毕生专诣为之，必不能精。中国既摈画匠，此中国近世画所以衰败也。昔人诮画匠，此中国画所以衰败也。昔人诮黄筌写虫鸟鸣引颈伸足为谬，谓鸣时引颈则不伸足，伸足则不引颈。夫以黄筌之精工专诣犹误谬，而谓士夫游艺之余，能尽万物之性软？必不可得矣。然则专贵士气，为写画正宗，岂不谬哉？今特矫正之，以形神为主，而不取写意；以着色画为正，而以墨笔粗简者为别派。士气固可贵，而以院体为画正法，庶救五百年来偏谬之画论，而中国之画乃可医而有进取也。今工商百器皆藉于画，画不改进，工商无可言。此则鄙人藏画论画之意，以复古为更新，海内识者，当不河汉斯言耶。

唐 画

吾见唐画鲜少，向见之亦不敢信。自敦煌石室发现，有所信据，则唐画以写形为主，色浓而气厚，用笔多拙。尚有一二武梁祠画像意，尊古者则爱其古，然精深妙丽实不若宋人也。唐人未尚山水，故摩诘遂为创祖，至五代荆、关、董、巨，乃摹北宋真山水而成宗，以开宋法。然实由变唐之板拙而导以生气者，终非唐人所致。吾于唐也，仍以为夏殷之忠质焉。

唐 维摩诘变相

杨庭光《地狱变相图》（立轴）始吾见唐画不多，不敢决定。后见敦煌所出唐画略同，乃信真迹。

郑虔《雁宕图》（长卷盈丈、绢本）郑广文画少，真否难决也。然精深华密，自是宋元笔。

韦无忝《人物》（册幅、绢本）。

殷敝《人物》（册幅、绢本）。

李思训《芦雁》（立轴、绢本，或是明摹）。

李思训《宫室人物》（立轴、绢本）。

李昭道《宫室人物》（立轴、绢本）。

此二李将军画并佳妙，然是摹本耳。

地狱变相图

李昭道　唐　明皇幸蜀图

五代画

荆、关、董、巨之山水，徐熙、黄筌、周文矩之花鸟人物，贯休之佛像异兽，皆冠百代，为画宗师。盛矣哉！五代之画也，由质而文之导师也。但宋无所不备，而五代诸名家皆入于宋，故吾总归之宋画而特尊之。

荆浩《山水》（绢本、立轴，似是明后摹本）。

巨然《山水猴鸟》立轴、绢本有吴仲圭题，神妙独出，布局运笔，皆时人所无，与江南顾氏所藏笔法同，真迹可宝。

贯休《佛像》（册一幅、绢本）、《兽》（册一幅、绢本）。

南唐画

徐熙《花鸟》（立轴、绢本）。
周文矩《唐明皇放蝶图》（立轴、绢本）。
又`《仕女图》（立轴、绢本）。

后　蜀

黄筌《九安双寿图》（立轴、绢本）。
黄居寀《花鸟》（册一幅）。
又《花卉》（册一幅）。
黄居寀《花鸟》（立轴、绢本）。

吴　越

杜霄《花蝶》（册幅一、绢本）。

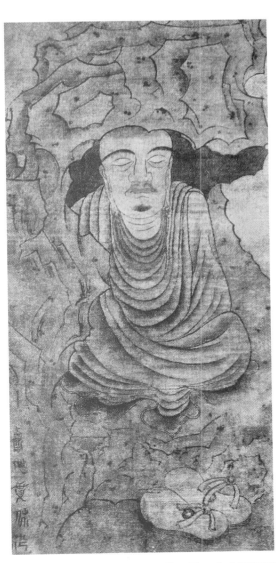

贯休　五代西蜀　十六罗汉图

黄居寀　北宋　山鹊棘雀图

宋 画

画至于五代，有唐之朴厚，而新开精深华妙之体。至宋人出而集其成，无体不备，无美不臻。且其时院体争奇竞新，甚且以之试士。此则今欧美之重物质，尚未之及。吾遍游欧美各国，频观于其画院，考其15纪前之画，皆为神画，无少变化。若印度、突厥、波斯之画，尤板滞无味，自桧以下矣。故论大地万国之画，当西15纪前无有我中国若。即吾中国动尊张、陆、王、吴，大概亦出于尊古过甚。鄙意以为中国之画，亦至宋而后变化至极，非六朝、唐所能及，如周之文监二代而郁郁，非夏、殷所能比也。故敢谓宋人画为西15纪前大地万国之最。后有知者，当能证明之。吾之搜宋画，为考其源流，以令吾国人士知所从事焉。更牲。

范中立《雪景图》（一卷、绢本）有黄山谷《寒江钓雪》诗大字，故为范、黄合璧。题者至夥，藏者印章如林。旧为吾粤孔氏藏，名迹也，珍护之。

高益《七猛醒贤图》（一卷、绢本）奇伟精警。宋刘道醇品，高益之物为神品，畜兽在妙品，居黄筌父子及周文矩上。

徐崇矩《花鸟》（立轴、绢本）。

郭河阳《芦花秋色图》（册幅一、绢本）。

苏汉臣《两仙驾龙图》（绢本轴）。

易元吉《寒梅雀兔图》（立轴、绢本）油画逼真，奕奕有神。

宋澥《山水》（册幅一、绢本）澥高逸无求，宋人品画以与李成齐无比者。

油画与欧画全同，乃知油画出自吾中国。吾意马可波罗得中国油画，传至欧洲，而后基多琏腻、拉非尔乃发之。观欧人画院之画，15纪前无油画可据。此吾创论，后人当可证明之。即欧人14纪13纪有油画，亦在马可波罗后耳。

赵永年《雪犬》（册幅一、绢本）油画奕奕如生。赵大年弟以画犬名者，可宝。

龚吉《兔》（册幅一、绢本）.

郭熙　北宋
窠石平远图

油 画

陈公储《画龙》（册幅一、绢本）油画。公储固以龙名，而此为油画，尤足资考证。以上皆油画，国人所少见。沈子封布政久于京师，阅藏家至多，而叹赏惊奇，诧为未见。此关中外画学源流，宜永珍藏之。

李龙眠《佛像》（册幅一）。

又白描《罗汉》（长卷、纸本）笔力奇绝。

又白描《罗汉》（册幅十二）。

王晋卿《青绿山水》。

又《人物》（立轴）。

李迪《耄耋图》（卷绢本）妙逸入神。

又《幽禽茶竹图》（卷绢本）。

名家题跋及藏家印甚多，真迹佳者，二画皆珍藏。

徐易《荷花白鹭》（立轴、纸本）。

《蝶》（册幅）。

道宏《佛像》。

维真和尚写《如来像》。

二画皆高远。（维真写人物，在神品者。）

崔白《鹰》（立轴、绢本）绢少破裂，神气如生。

徽宗《九骏图》（卷绢本）有徐天池、张船山题，真迹可宝。

《白鹰》（立轴、绢本）。

《花鸟》（卷绢本）。

吴元瑜《花卉》（立轴、纸本）宋人真迹，秀妙。

石恪《佛像》（册幅一、绢本）。

王凝《猫蝶》（册幅一、绢本）。

徐知常《仙采药图》（绢本、挂轴）。

辛成《人物》（册幅一、绢本）辛成写畜兽在能品。

楼观《人物》（册幅一、绢本）。

苏过《山水》（立轴、绢本）题诗及画笔，超迈活跃有父风。

张择端《清明上河图》（长卷四丈、绢本。）精细如发，人物数万，精妙入神。有十洲印在卷末，当是十洲藏。即谓非真，亦十洲以前物。

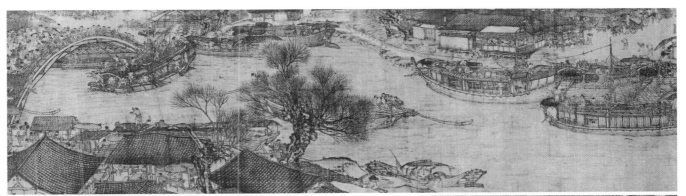

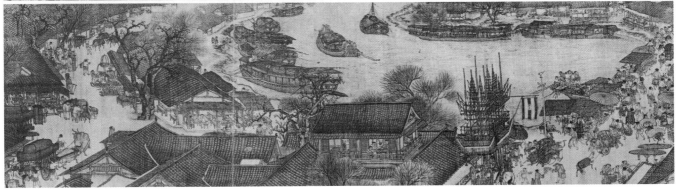

张择端 北宋 清明上河图卷

雷宗道《神像》（立轴、纸本）

贾公杰《如来双树图画》（立轴、绢纸本）

二画为佛像精妙者。

卢道宁《山水》（绢本轴，精深）

赵千里《山水楼阁人物》（立轴三、绢本，一裂者秾深华妙，宜珍藏。）

《赏桂图》（立轴、绢本，已赠美公使芮恩施）。

端献王赵颋《花卉》（立轴二、皆绢本）北宋人，妙品雅逸。

赵伯骕《洗马图》。

又《海山楼阁图》。

李晞古《长夏江寺图》（卷绢本）名家著录，精妙之极，宜珍藏。

又《山水楼阁人物》（立轴、绢本）。

马兴祖《荷花白鹭》（立轴、绢本）。

刘松年《山水殿阁人马》（立轴、绢本）。

又《人物》（分四幅作卷）跋以书。

又《兰亭修禊图》（卷绢本）。

又《人物》（册幅）。

夏珪《山水》（大立轴、绢本）雄厚奇逸，可宝。

马远《雪景图》（立轴、绢本）。

马麟《渔家乐图》（立轴、绢本）神气逸妙，吾所娱赏。

陈居中《东坡洗砚图》（小立轴）。

鲁宗贵《大戏图》（立轴、绢本）宗贵以画犬知名。

赵子固《花鸟》（立轴、绢本）。

又《花鸟》（册幅二）精妙。

胡良史《山水》（立轴、绢本）秾深。

孙玠《花草》（册幅）。

李德柔《山水》（立轴、绢本）朴拙甚，自是唐人遗意。

明达皇贵妃《神像》（册十幅、纸本）精奇。

姜法似《花鸟》（立轴、绢本）。

李从训《牧马图》（绢本）。

钱舜举《灵芝献寿图》（屏十二幅、绢本）。

百花百鸟皆备，花鸟有中国所无，而南美洲乃有者。其着色亦有今所无者，若所布置色采神态，秾妙华深，冠精后世。吾以比内府及日本东西京所藏大观，若此者皆无之，为玉潭生之神品，而希世之瑰宝也。（内府及东西京皆据画院所陈列。）

刘松年　南宋　猿猴献果图

又《时苗归犊图》（卷绢本）。

又《桃源图》（卷绢本）。

二卷秀夺山绿，神品也。

又《山水人物图》（卷绢本）国朝仁宗睿皇帝题赐大学士彭元瑞者。

宋无名氏《雪景图》（大立轴、绢本）秾深精妙，宋人之近唐者，吾最宝之。

宋无名氏画《人物花卉》（十幅、绢本）

宋无名氏画《花卉山水人物》（册幅十、绢本，有北宋者），第一幅御题，未审何帝。此画册为邓完白累世藏本，其曾孙赠我者，我仍厚酬以六百金。精深华妙，得未曾有。

宋无名氏《百鸟图》（卷绢本）笔妙精丽。

宋无名氏《异兽图》（绢本轴）异兽数十，有颈长丈余之刚角鹿，日人号为麒麟者。欧人博物院所见出南非，而此有之，疑元时画。元人地大，故见此。就论意笔，亦秾逸茂异，诚奇品也。

宋无名氏《罗汉神异图》（绢本卷）廿二罗汉，着色布局，莫不伟异奇逸。

宋无名氏《梅花美人图》（绢本、挂轴）色相丽妙。

宋无名氏《水村驱犊图》（绢本、挂轴）

宋无名氏《山水》（绢本、挂轴）精深秾苍，后人名家无由及之。

宋无名氏《仙女采药图》（大挂轴、绢本）秾厚。

宋无名氏《花鸟》。

宋、元人作画，多不题名。凡吾所藏宋人无名者皆佳品，即巨然、夏珪亦无名，不过据梅道人、祝枝山而信之。即其他题名者，亦岂足尽信，岂无后人妄加者。以画之佳，不为主可也。若此雪景异兽等图，岂待主名哉？旧见黄居寀百鸟图，今图与之相仿佛也，皆可宝藏。

金　画

所藏无几，无可置论。

虞仲文《马》（册幅、绢本）。

李早白描《回部骑兵大阅图》（长卷、纸本）阅兵大观超妙甚。又金人画不易觏，李早亦名家，固可珍。

无名氏　宋　垂杨飞絮图

无名氏　宋　出水芙蓉图

元 画

中国自宋前，画皆象形，虽贵气韵生动，而未尝不极尚逼真。院画称界画，实为必然，无可议者，今欧人尤尚之。自东坡谬发高论，以禅品画，谓"作画必须似，见与儿童邻"，则画马必须在牝牡、骊黄之外。于是元四家大痴、云林、叔明、仲圭出，以其高士逸笔，大发写意之论，而攻院体，尤攻界画，远祖荆、关、董、巨，近取营邱华原，尽扫汉、晋、六朝、唐、宋之画，而以写胸中丘壑为尚，于是明清从之。尔来论画之书，皆为写意之说，摈呵写形。界画斥为匠体，群盲同室，呶呶论日。后生摊书学画，皆为所蔽，奉为金科玉律，不敢稍背绳墨，不则若犯大不韪，见屏识者。高天厚地，自作画囚。后生既不能人人为高士，岂能自出丘壑？只有涂墨妄偷古人粉本，谬写枯澹之山水及不类之人物花鸟而已。若欲令之图建宫千门百户，或长扬羽猎之千乘万骑，或清明上河之水陆舟车风俗，则瞠乎阁笔，不知所措。试问近数百年画人名家，能作此画不？以举中国画人数百年不能作此画，而惟模山范水、梅兰竹菊萧条之数笔，则大号曰名家，以此而与欧美画人竞，不有如持抬枪以与五十三生的之大炮战乎？盖中国画学之衰，至今为极矣！则不能不追源作俑，以归罪于元四家也。夫元四家皆高士，其画超逸澹远，与禅之大鉴同。即欧人亦自有水粉画墨画，亦以逸澹开宗，特不尊为正宗，则于画法无害。吾于四家未尝不好之，甚至但以为逸品，不夺唐宋之正宗云尔。惟国人陷溺甚深，则不得不大呼以救正之。

赵子昂《秋林驰马图》（立轴、绢本、着色）结束院画象形之终，开元四家写意之始，气韵生动，神品也。且关画学正变源流，珍藏之。

又《高卧》（卷纸本）逸品。

又《八骏图》（大横轴、广盈丈、纸本）神奇变化，前无古人，后无来者。

又《山水图》（绢本、册幅一）神妙。

又《青绿山水》（绢本、立轴）当是摹本。

又《山水图》（立轴、绢本）作峭崖垂藤、勒马渡桥，秀峭甚。

赵、管合璧(卷各一幅)已赠婿罗昌及女同璧。

管夫人《竹》（立轴、绢本）。

又《竹》（册幅、纸本）。

赵仲穆《人物》（册幅一）精品。

又《马》（册幅一）精品。

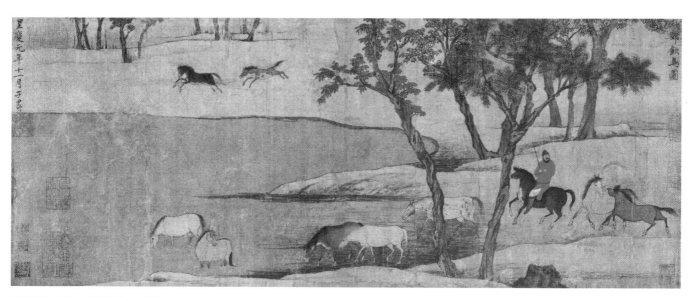

赵孟頫　元　秋郊饮马图卷

又《苏武牧羊图》（卷）精品。

又《松下吹箫图》（绢本轴）秀采。

赵子俊《人兽》（册幅一）

王振鹏《罗汉图》（八幅册）精彩。

又《乡俗图》（二幅册）。

王若水《花鸟》（立轴、绢本）。

又《芦雁》（立轴二、绢本）。

又《山水》（册）。

盛洪《岩下女仙驯象图》（绢本、挂轴）。

耶律楚材《花卉》（立轴、绢本）色彩神态皆绝出，相业之隆而艺精若此。已赠美公使芮恩施。

胡庭晖《青绿山水》（立轴、绢本）精深。

颜秋月《桃源图》（立轴、绢本）精能之至，欧画无以尚之，界画之工，叹观止矣。

冯君道《花卉》（立轴、绢本）深秋。

又《枯木寒鸦图》（横轴）。

又《山水花鸟》（册幅）。

王叔明《山水》（卷纸本）廿三岁作，已精深同晚岁。太清道人奕郡王绘藏，并有题词，副福晋、顾太清诗词各一。

葛仙《移居图》（卷纸本）。

又《山水》（册幅）。

又《山水》（绢本、立轴）武仪题签。

吴仲珪《山水》（立轴二，皆纸本）。

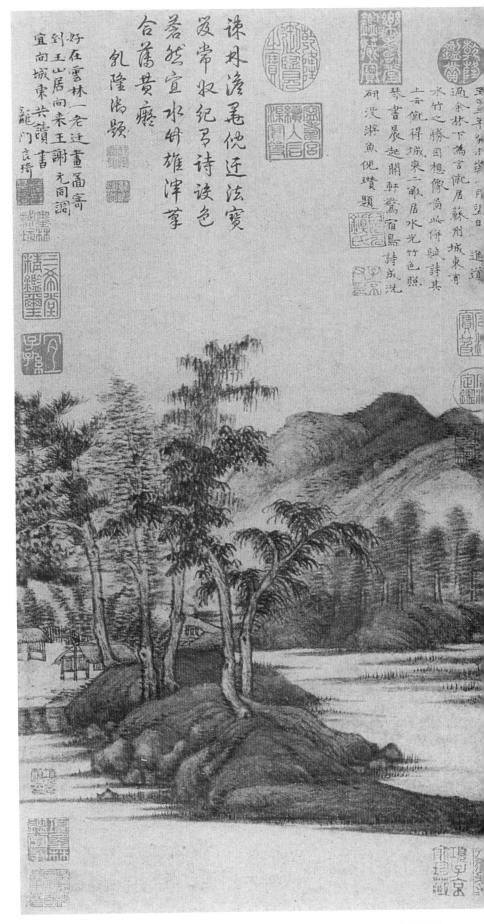

倪瓒　元　水竹居图

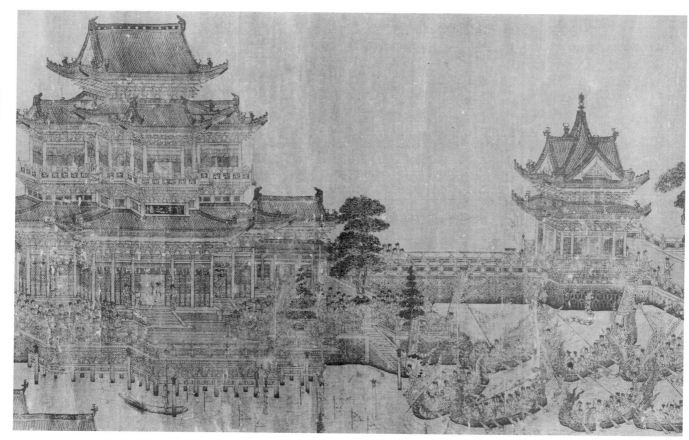

王振鹏　元　金明池夺标图

又《渔舟图》（纸本轴）海山仙馆旧藏。

又《风雨归舟图》立轴。

倪云林《山水》（立轴）似摹本。

吾无大痴画，为缺典，亦无营丘南宫画。

盛子昭《层峦叠嶂图》（立轴、绢本）雄苍。

又《人物》（册幅）。

丁野夫《灌口搜山图》（卷）长数丈，神怪杂沓，奇伟无伦。

方方壶《山水》（立轴、纸本）神似范中立、高泮甚矣。

又《山水》（册幅一）。

曹知白写《赵文敏像》（立轴）题者如林，精品也。

王珪《松屋著书图》（纸本轴）。

高遇《马》（册幅）亦油画，与前各油画合册。写瘦马迫真，珍品。

田景延《人物》（册幅）。

元无名氏《金山图》（立轴、绢本）。

元无名氏《山水人物》（立轴二）秋深浑苍之至。

元无名氏《李太白草答蛮书图》（立轴、绢本，又有名）《杨妃捧砚图》。

元无名氏《鱼虾》（卷绢本）。

元无名氏《花鸟》（立轴、绢本）。

元无名氏《刘阮天台图》（立轴、纸本）。

元无名氏《山水人物》（绢本轴）精深。

宋元人作画，多不题名，其无名者，率多真迹，佳。

元无名氏《青绿山水》（绢本轴）深秋之至。

冷谦《花卉》（绢本、册幅）。

余稚《花鸟》（立轴、绢本）。

余稚无考，画似元人，故附焉。

明 画

凡物穷则变，宋画精工既极，自不得不变为逸澹；亦犹朱学盛极，阳明学出焉。明代虽宗元四家，至人家不悬云林画，以为俗物，然去宋不远。明中叶前，画人多学宋画，故虽不知名之画人，亦多有精深华妙之画，至可观矣。至晚明元四家一统画说，香光主盟，画人多逸笔，即学元画，亦有取焉。

徐幼文《山水》（立轴、绢本）超逸之至。

王孟端《山水》（立轴、绢本）精奇高妙，与幼文方驾。

又《山水》（纸本轴）此学梅道人者。

宋克《山水》（册幅）宋克在明初山水名至高。

戴文进《山水》（立轴）

王廷直《人物》（册幅八）渲染逼真。此乃画正格，不能以弱议之。

方钺《花鸟》。

林良《河伯图》（立轴）。

又《鹤石》（册幅一）。

王宠《松石》（绢本轴）。

沈石田《西汝夜宴图》（卷纸本）明人题者数十，苍浑高古，真迹之有据者。吾石田画甚多，以此为最。

《春试马图》（大立轴、纸本）雄秀绝俗。戊戌抄后，始得此画于香港癸卯除夕也。

《山水》（长卷数丈，绢本）破裂矣。

《山水》立轴。

《雪景图》（立轴、纸本）。

《翎毛松》（立轴、纸本）。

《灵芝》（册页一）。

文衡山《工笔楼阁人物》（绢本、挂轴）精能秀倩之至。衡山工笔界画甚少，故最可宝，且见贤者无不工。

八十三岁所作《山水》（纸本、挂轴）澹逸萧苍，荒率与云林无二。

又《山水》（纸本、挂轴）。

又《山水》（绢本、挂轴）。

又《松》（绢本、挂轴）。

旧有册页四册，澹浑高妙，且有扇书。

又册页十幅。

唐子畏《兰亭图》（绢本、大挂轴）有香光题百余字。

又《仙女采药图》（绢本、挂轴）秾厚精深。始以为宋人笔，后察知有半字唐寅，乃定为六如作。

又《崔莺莺图》（纸本、挂轴）真迹。有六如题词百余字，妙丽甚。

沈周　明　东庄图册

又《武林送行图》（绢、本轴）。

又《山水》（立轴、纸本）。

又《山水》（绢本）种竹图，精妙之至。

又《山水》（绢本轴）。

《侠女图》（册幅一）。

仇十洲《赤壁图》（卷绢本）神妙独到，十洲少真迹，此可珍。

白描《宫女调鹦图》（纸本轴）。

又《韩熙载夜宴图》（绢本轴）深秀秾冶。

又《西厢图》（册幅十、绢本、大）着色艳冶。

又《乘风破浪图》（绢本卷）。

又《众美图》（绢本轴）。

又《母弄婴儿图》（册页一）。

又《美人图》（绢本轴）。

又《山水楼阁人物》（册页一）。

盛虞《摹秋亭雅兴图》（纸本、挂轴）亦名《枯树新篁图》，澹逸超浑之至。盛虞与王端齐名，不虚也。

沈宣《雪景山水图》（绢本、挂轴）。

郑千里《蓬莱宫阙图》（纸本、挂轴）高妙华秾。

文嘉《山水人物》（立轴、纸本）。

文南云《山水》（立轴、纸本）。

文震亨《山水》（立轴、纸本）。

世宗《御笔花鸟》（立轴、绢本）。

陈道复《荷花》（立轴、纸本）澹逸之至。

张复《山水》（立轴、纸本）。

张宏《桃源图》（卷绢本）。

谢时臣《溪山风雨图》（立轴、绢本）。

周之冕《花鸟》（立轴、绢本）。

又《雄鸡》（册幅、绢本）。

陆包山《花卉》（立轴、纸本）。

尤求《群仙献寿图》（立轴、绢本）张文襄祝嘏物，华妙甚，今落吾手。

又《仙槎图》（册）。

曾鲸《五十罗汉图》卷纸本。

仇英　明　桃源仙境图

曾鲸　明　葛一龙像

丁云鹏《菩萨三身像》（立轴、纸本）。

李日华《山松》（绢本）。

董香光《山水》（册幅二、纸本）神妙超脱，不食人间烟火。

又《山水》（立轴、纸本）澹逸之至，真迹可珍。

又《山水》（立轴、绢本）。

沈昭《松下放鹤图》（立轴）澹逸甚。

程嘉燧《松》（立轴、纸本）。

项圣谟《松石》（立轴、纸本）。

盛茂晔《山水》。

李长蘅《山水》（立轴）。

朱之蕃《佛像》（立轴、纸本）。

倪鸿宝《山水》（立轴、纸本）。

蓝田叔《山水》（仿荆、关笔立轴）。

又《山水》（立轴）。

又《山水》（立轴）。

《滕王阁会宴图》（立轴、绢本）。

又《花果》（立轴、纸本）深秀。

李士达《玉麟送子图》（立轴、绢本）。

又《白描仙人像》。

徐天池《花卉》（册绢、纸本）神妙。

又《鸭》（立轴）。

高阳《西湖图》（纸本、小轴）。

戴仍庵《竹林七贤图》（立轴、绢本）。

又万历周嘉胄题《竹林七贤图》（无名而超逸）。

赵焞夫《墨牡丹》（立轴、纸本）。

张平山《山水》（立轴、纸本）。

周顺昌《山水》。

归庄《牡丹》（立轴、纸本）。

归假庵《墨竹》（立轴、纸本）。

张二水《英雄独立图》（绢本轴）。

卞元瑜《山水》（册幅）。

谭志伊《山水》（册一页）。

徐俟齐《山水》（立轴、绢本）。

杨龙友《山水》（纸本、四屏）。

方无可《山水》（立轴、纸本）。

八大山人《鸟》（立轴、纸本）。

石涛《山水》（立轴、纸本）超逸离尘。（又一纸本立轴，又一纸本轴）

又《山水》（四屏、纸本）题苦瓜道人。

又《山水》（立轴、纸本）树霭皆神妙独到。吾所藏四纸本皆精妙。

石谿《山水》（立轴、纸本）秾深。

渐江《山水》。

无名氏《山水》。

垢道人程邃《山水》（纸本轴）。

无名氏仿李咸熙《秋山行旅图》（绢本）精深苍浑。

国朝画

中国画学，至国朝而衰敝极矣。岂止衰敝，至今郡邑无闻画人者。其遗余二三名宿，摹写四王二石之糟粕、枯笔数笔，味同嚼蜡。岂复能传后，以与今欧、美、日本竞胜哉？盖即四王二石稍存元人逸笔，已非唐宋正宗，比之宋人已同邻下，无非无议矣。惟恽、蒋二南妙丽有古人意，自余则一丘之貉，无可取焉。墨井寡传，郎世宁乃出西法。他日当有合中西而成大家者，日本已力讲之，当以郎世宁为太祖矣。若仍守旧不变，则中国画学，应遂灭绝。国人岂无英绝之士，应运而兴，合中西而为画学新纪元者，其在今乎，吾斯望之。

圣祖仁皇帝《旭日升海图》小册，纸本，有诸臣题跋及藏家印章。

《董皇后画像》。

《亲王永瑢》（绢本册幅）。

吴墨井《山水》（立轴、纸本）。

恽南田《花卉》（立轴、纸本）。

又《山水》（立轴、纸本）画澹逸高妙，题款亦逸，确是真迹。

又《山水》（立轴、纸本）。

吴梅村《山水》（立轴、纸本）。

王烟客《山水》（纸本、小四屏）。

王石谷《山水》（立轴、绢本）。

又《山水》（纸本轴）。

又墨竹兼题诗，杨晋画芭蕉，顾昉画石（绢本）。

又《山水》（册十二）。

王麓台《山水》（纸本轴）秾深，是麓台四十后作。

又《山水》（纸本）。

王圆照《山水》（纸本轴）。

毛西河《山水》（纸本、立轴）。

万寿祺《福禄寿图》（绢本轴）。

又《山水人物》（绢本轴）。

顾见龙《九老图》（绢本轴）精妙。

又《园林美人》（轴）。

又《山贼戏弥陀图》。

朱天章《箜篌图》（绢本）精丽甚，青绿山水、楼阁人物。

江介《花卉》（纸本轴）色厚态浓，神似赵昌。

张成龙《山水》（绢本轴）。

焦秉贞《仙山楼阁图》（娟本轴）奇妙华逸。

龚贤《山水》（册八幅）。

恽寿平　清
牡丹

焦秉贞　清　耕织图

马江香《玉绣球》（纸本轴）叶东卿故物。

又《山水》（轴）。

又《山水》（轴）。

又《菊花》纸本轴。

梅瞿山《山水》（纸本轴）。

邵应闱《山水》（轴）。

杨子鹤《山水》（纸本轴）。

又《山水》册页（纸本、六幅）。

徐溶《石湖图》（纸本轴）。

高且园《山水》（卷纸本）。

又《山水》（纸本轴）。

罗饭牛《山水》（纸本轴）。

又罗牧《山水》（纸本轴）。

李世倬《山水》（纸本轴）。

王蓬心《山水》（纸本轴）。

严绳孙《山水》（纸本轴）。

张南华《山水》（纸本轴）。

查二瞻《山水》（纸本轴）。

又《山水》（纸本轴）。

又《山水》（册幅、纸本）。

沈南蘋《花鸟》（绢本轴）。

又《松鹿》（绢本轴）。

程松门《山水》（纸本轴）。

十山《七贤过关图》（纸本轴）。

蒋南沙《花卉》（绢本轴）。

又《花卉》（册十幅）。

钱南园《柳阴牧马图》（纸本轴）。

团时根《山水》（纸本轴）仿大痴，高秀苍浑。僻姓少见，而画笔佳绝。

纪大复《山水》（纸本轴）。

尤水村《山水》（纸本轴）画笔用纤针法，如周臣。

蔡震《四时读书乐图》（纸本轴）。

夏四只《蜀山行旅图》（纸本轴）。

吴山尊《花鸟》（纸本轴）。

潘恭寿《山水》（二纸本轴）皆有王梦楼题。

陈南楼《花卉》（纸本轴）。

钱维城《花卉》（纸本轴）。

又《山水》（长卷、纸本）。

吴白《花鸟》（绢本轴）。

沈廷瑞《浮岚暖翠图》（纸本、长卷）。

黎二樵《青绿山水》八幅（绢本屏）浓逸苍深，得未曾有。又山川纸本轴已赠胡恺仲阁丞。

金冬心《梅花》（纸本轴）。

郑板桥《竹》（纸本轴）。

又《竹》（轴）。

蒋二壶《山水花卉》（纸本、册页）。

朱宣初《花卉》（绢本、册页）。

李复堂《花卉》（纸本轴）墨梅。

谢里甫先生《山水》（纸本轴）。

又《山水》（绢本轴）。

又《山水》（纸本、十二幅册）。

又《山水》（八幅册）。

郑燮　清　竹石图

祝南塘《梅花》（卷纸本）已赠沈子培尚书。

新罗山人《花鸟》（轴）。

钱叔美《山水》（纸本轴）精逸，叔美少有。

又《山水》（纸本轴）。

又《墨梅花》（纸本轴）有何绍基题，极佳。

伊汀洲《梅》（纸本轴）。

黄小松《山水》（扇）。

吴侃叔《枫桥送别图》（纸本卷）为黄小松画。题诗者乾、嘉名士数十人，皆一时知名者殆备。

管平原《伯牙鼓琴图》（纸本轴）。

吕翔《花卉》（纸本、十二页）。

蒋莲《山水人物》（绢扇）为谢里甫先生写，妙细精逸。

宋葆淳《山水》（绢本、小轴）。

吕荔惟、张忍齐合写《梅》（绢本轴）。

招子庸《竹》（纸本、大挂轴）奇妙隽逸，不必与可。

张叔未写《阮文达草堂图》（纸本轴）。

汪宾玉《花卉》（册纸本）。

又《美人》（纸本轴）。

黄毂原《山水》（纸本卷）。

黄孝子向坚自写《寻亲图》（纸本轴）。

奚铁生《山水》（册四幅）。

奚蒙泉《菊花》（纸本轴）。

孟丽堂《花卉》（纸本轴）。

边寿民《花卉》（纸本、册四幅）。

又《芦雁》（绢本轴）。

程序伯《山水》（纸本轴）。

吴退楼《山水》（纸本轴）。

冯展云中丞《山水》（扇）。

蒙而著《山水》（扇）。

费以耕《山水人物》。

何丹山《花鸟》（册四页、绢本）。

李卓山《人物花鸟》。

彭韶《山水》。

陆恢《山水》（有翁常熟题数百字扇）。

华嵒　清　八百遐龄图

翁文恭公卒前书画（纸本卷）仿戴鹿林笔题千余字。

又仿石田画《花卉》（纸本轴）。

曹伟《荷石》（纸本轴）。

罗宽《山水》（绢轴）精深，二者似明人。

沈闳《山水》（绢本轴）有石渠宝笈印，画精深似宋、元，而沈闳无名，殆后增。

周嵩山《无量寿佛》（纸本轴）。

邓如林《山水》（纸本、四屏）写南宫泼墨。

以上不知时代。

默迟《山水》（绢本、册幅一）精妙古旧似宋人。

海嵩《罗汉图》（纸本卷）金钩妙丽甚。

韫辉《山水》（纸本轴）精深。

务滋《山水》（扇）。

樾南《山水》（扇）。

微山《山水》。

澹云《山水》（绢本卷）嘉庆人。

以上有名，而姓不可考。

梁铁君侠士《竹》（四屏）名尔煦，为国事为袁世凯所杀。今观其竹，亦复节概挺劲。

邓尚书小赤赠《伯牙鼓琴图》（纸本）尚书名华熙，前年逝，年九十，能画。香港相见，说及先帝即挥泪。吾即赠诗曰：相逢挥泪说先皇。忠谋若此。此画高秀，可存。

先从伯父彝仲广文公《牡丹》，讳达棻，工牡丹，当时号称"康牡丹"。

先从叔父竹荪广文公《梅竹》，讳达节。

二从父皆吾少从受经者。

亡媵何旃理女士《花卉》，名金兰，册页四册，立轴十二。

菩提叶写《罗汉》（十二叶，无名）丹青绚彩，华严庄丽。

太液池织画，有殿阁、舟亭、人物，有高宗御制诗。

受天百禄织画（乾隆时作群鹿）。

丁巳五月蒙难，避地美使馆。院前槐樗交荫，名之曰美森院。杜门半载，一身面壁，室中空空无一物，欲邮所藏画来，恐被封没，欲冒险出未能也，惴惴恐忧，兼一身不自保，何况他外物？然性癖书画，戊戌抄没，旧藏既尽。中外环游后，搜得欧美各国及突厥、波斯、印度画数百，中国唐、宋、元、明以来画亦数百，有极爱者。思之既不可得见，乃邮画目来，闭户端居之暇，乃写所藏目录。外国者不详，先写中国者。无书可考，诠次时代，或多谬误，人名亦多不考。神游目想，聊以自娱。素乎患难，天游而默存焉。以后未知再增所藏不，姑写传同铨等慎保守之。北京天早寒，手僵，有暇再写所藏各国图画古器，以后之好事者有考焉。

丁巳十月康有为游存父写于美森院，墨凝笔枯，呵冻书。

「范图欣赏」

嶺南者溥膺靈光六刼回逢
觀海桑柔欲乞所南新畫本豈曰
淚邊風光皇
李芒
小赤宮保文孟乞贈畫
康有為

宮保談及景皇畫枏
下淚小生信箋箬也

行书信札　呈宫保诗

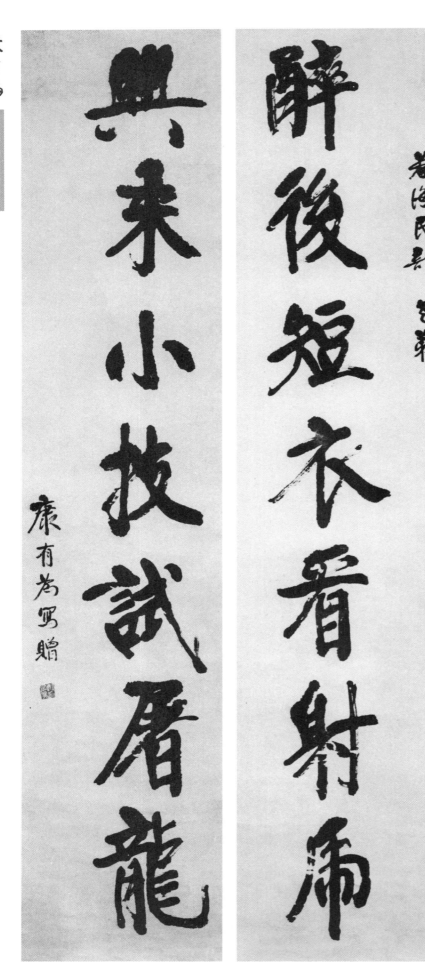

興来小技試屠龍

醉後短衣看射雕

若海民動老弟

康有為寫贈

行楷　醉后兴来联

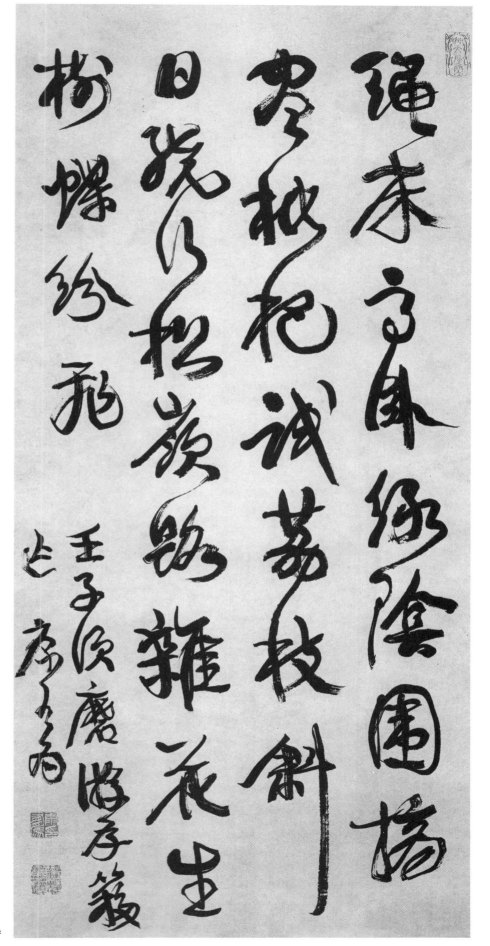

行草 七言诗

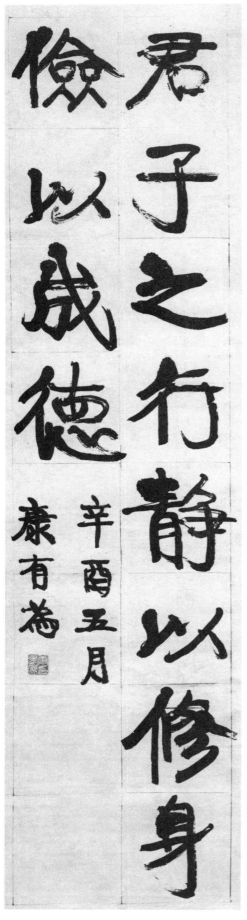

儉以成德　君子之行静以修身

歎窮廬将復何及　駡武侯戒子書

成枯落多不接世悲　与睨駛意与日去遂悲

康有为　辛酉五月

脱駡十二字

行书屏　写武侯诫子书

夫才須學也，學須靜也。非學無以廣才，非志無以成學。澹泊足以明志，寧靜足以致遠。慆慢不足以研精，險躁不足以理性。……年

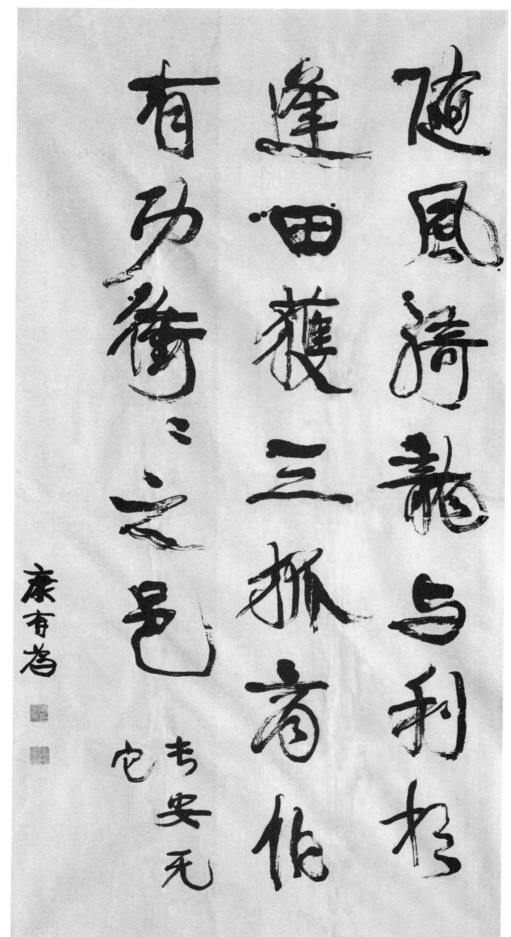

随风骑龙与利于

逢田获三狐畜作

有功衔之之邑

康有为

行书中堂　随风骑龙句

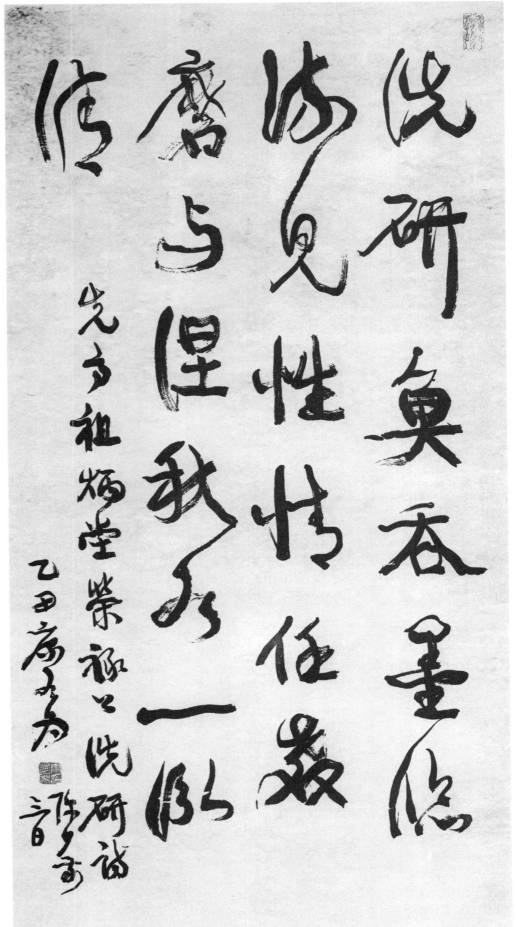

洗研鱼吞墨 临池见性情 任教磨与涅 秋水一泓清

先多祖炳堂荣禄之洗研诗 乙丑广文书

行书　荣禄公洗研诗

为刘海粟美术学校题

行书中堂
为刘海粟美术学校题

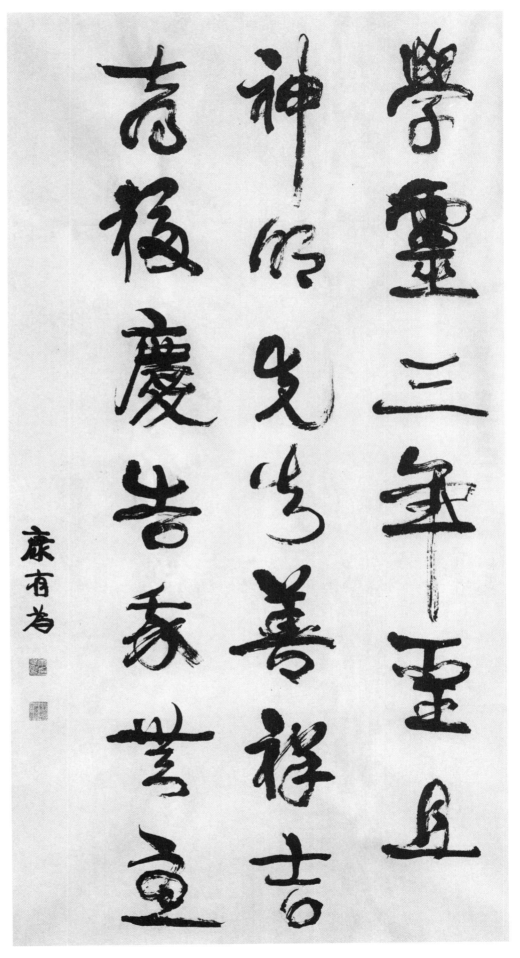

学灵三宝重宝，神祇先为善祥吉，吉黍茎重告庆复吉亮

康有为 [印] [印]

行书中堂　学灵句

大同犹奇道岂梦呓度生民二廿年
抱宏愿世界尚未去众病为之亡
已矣之犹可除人天际已矣已矣题则

绵与霓昏记不秋灭鉴重已为
不廿古靠其大同去以为待而与望小
言以此为誌观见之乙未二月康有为

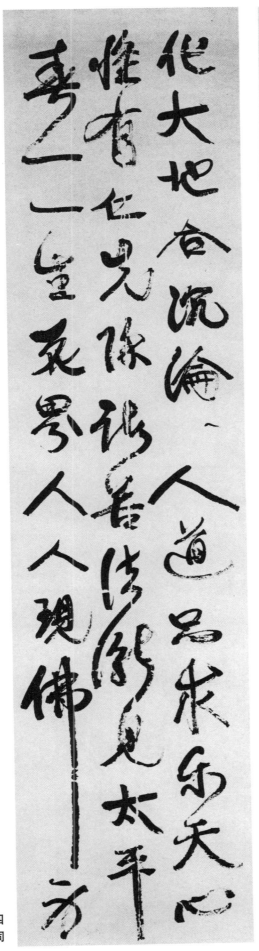

草书四条屏之三、之四
大同书成题词

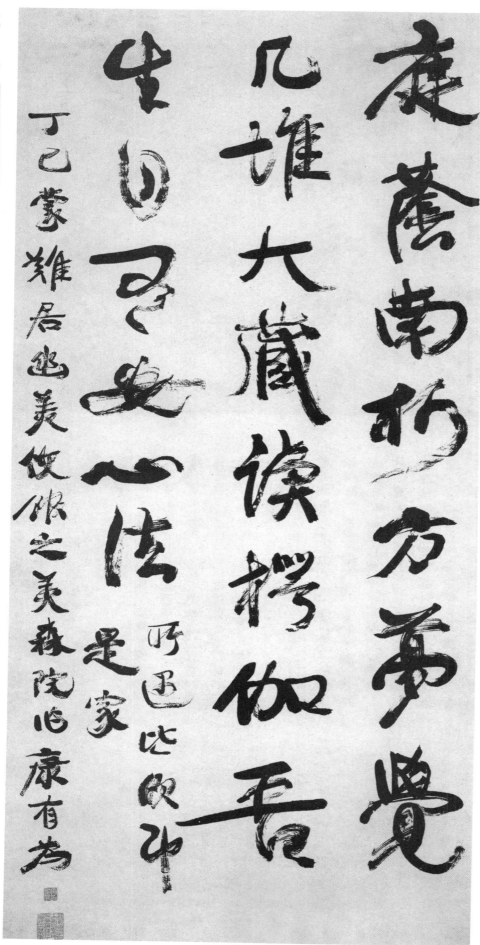

行书中堂 七言诗

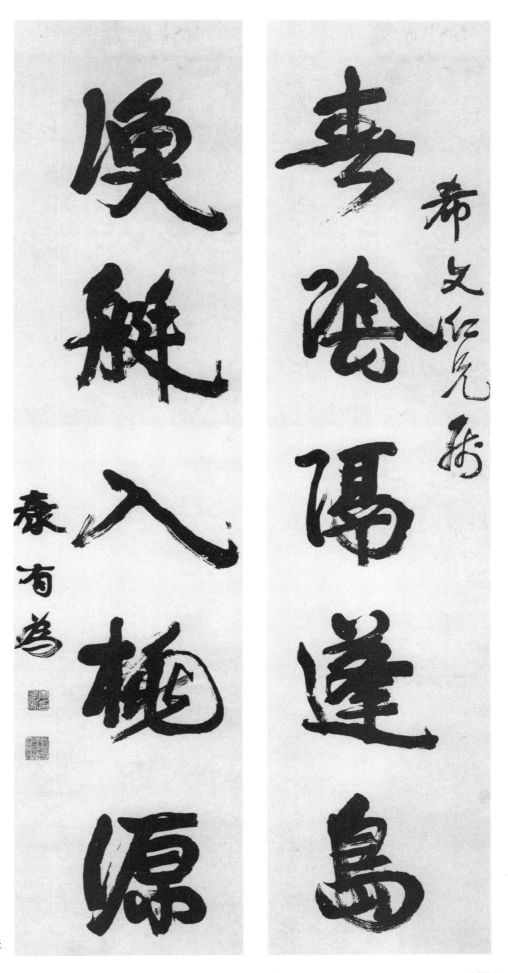

行书　春阴渔艇联

草坡潮藏種兮宠寫
金陀莫須省幽囚鐘室
將毋同撰落山河名
將碧苔憐吳代叔灰
紅記遊山源一閣憑弔
立馬長堤一心雄
丁巳九月題袁督師廟
南海康有為

雖在遠豈
志君須炅
既厚不為
薄想君時
見思
徐幹室思詩
庚申三月十二日更甡父
付同復

行书
题袁督师庙

楷书
徐干室思诗

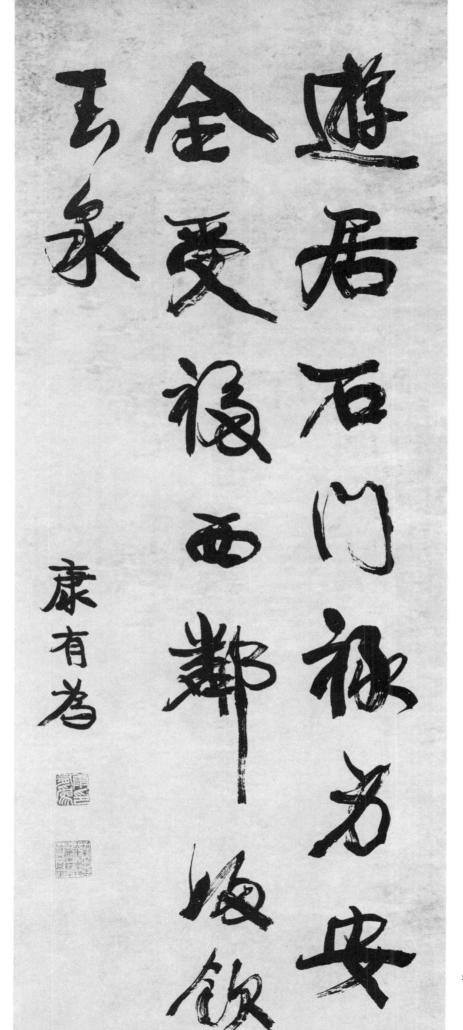

游居石门禄为安

金受福西鄞海饭

玉象

康有为

行书　游居石门句

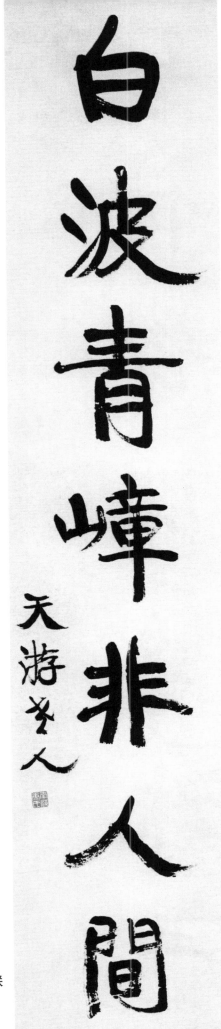

瑶臺閣苑倚天半

白波青嶂非人間

天游老人

行书　瑶台白波联

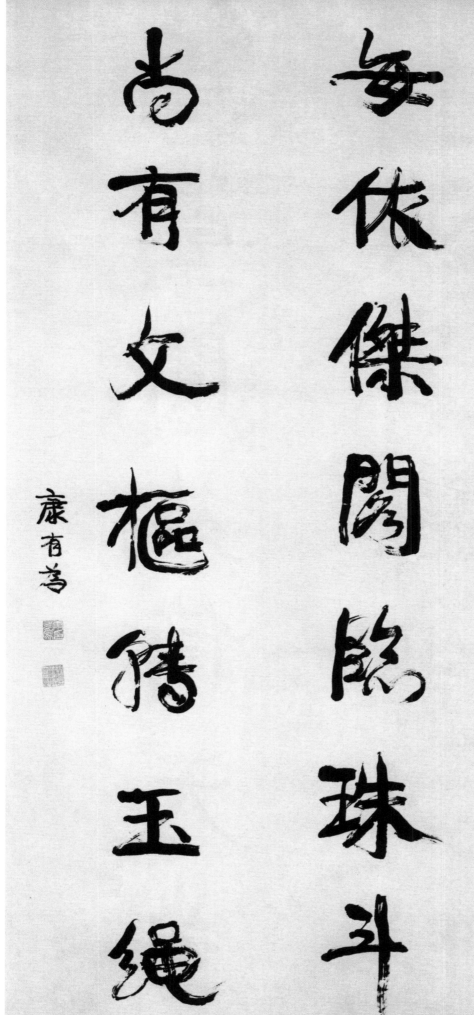

每依杰阁临珠斗

尚有文枢倚玉绳

康有为

行书　每依尚有联

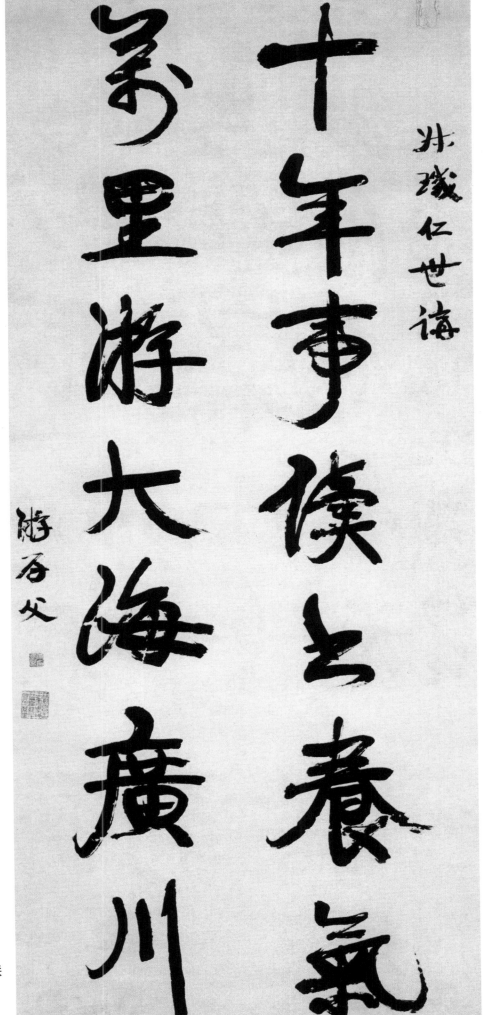

十年事候主養氣
万里游大海廣川

非礒仁世誨

游召父

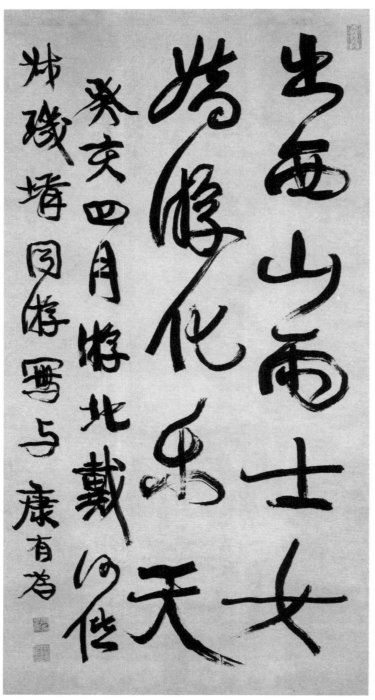

行书屏　游北戴河诗

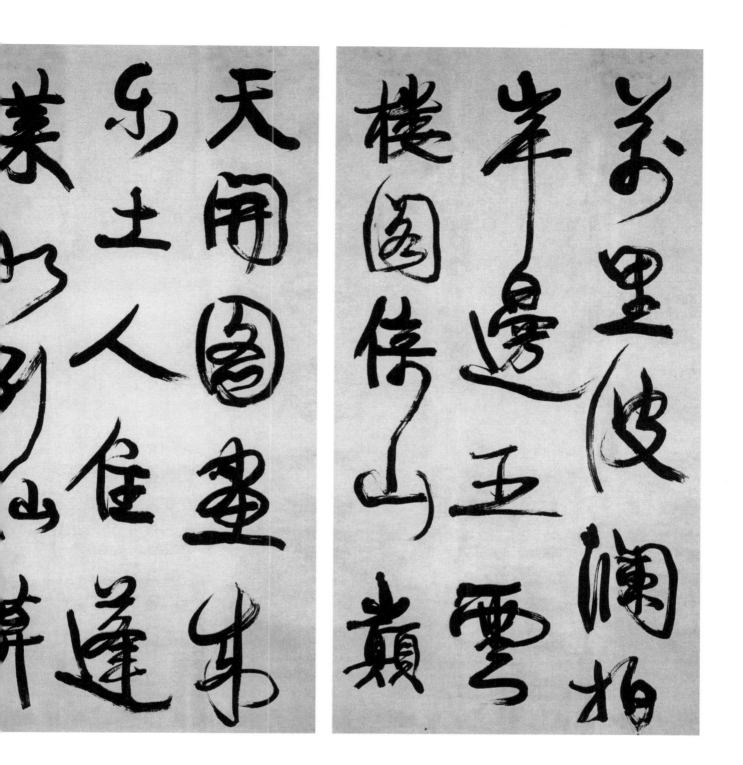

茅里波澜相

半边玉云

楼阁倚山巅

天开图画重朱

乐土人住逢

莱乃到山屏

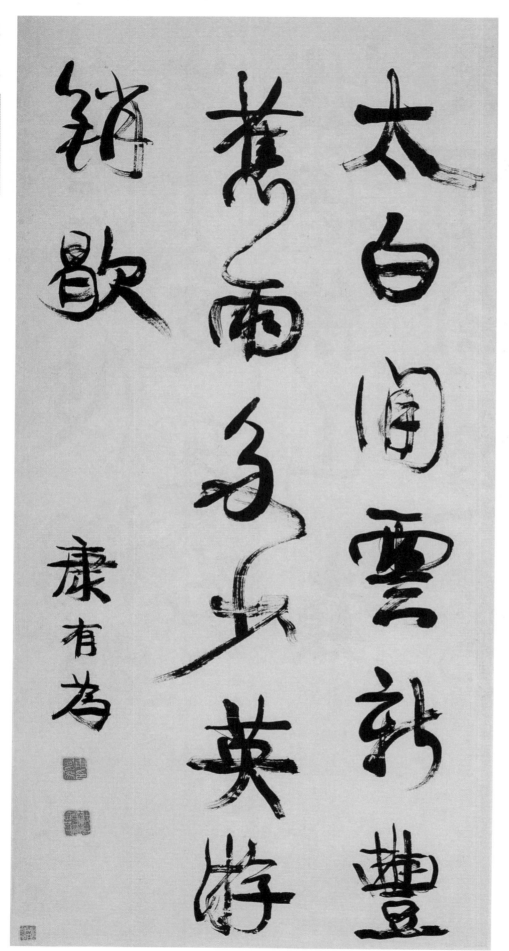

太白闲云新丰旧雨多少英游销歇

康有为

行书太白闲云中堂

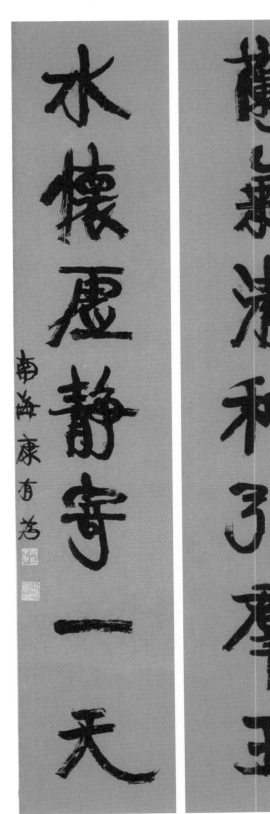
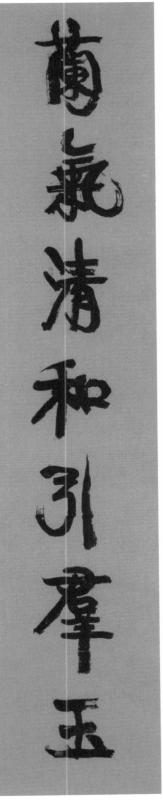

水懷虛靜寄一天

南海康有為

蘭氣清和引群玉

行书七言联

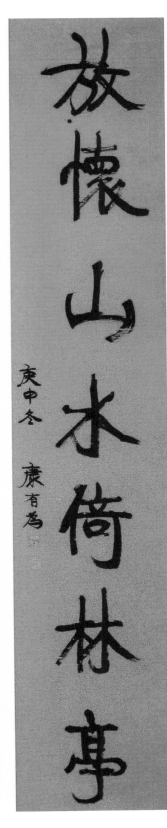
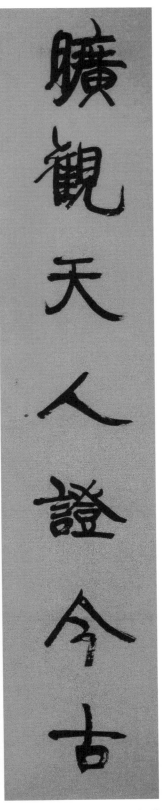

放懷山水倚林亭

庚申冬 康有為

曠觀天人證今古

旷观放怀七言联

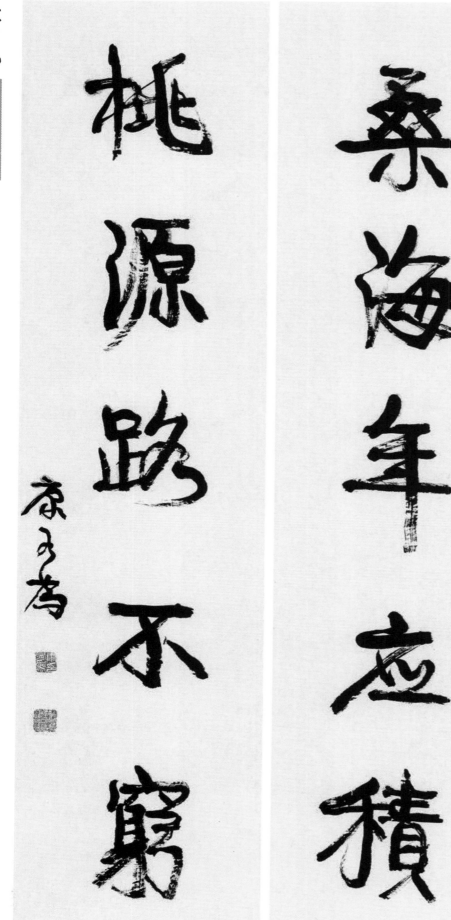

桑海年忘积

桃源路不窘

康有为

行书五言联

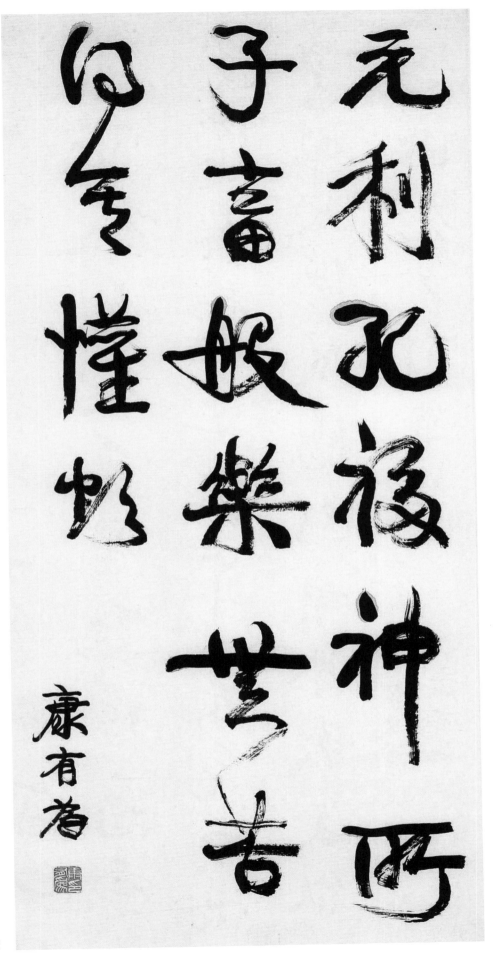

元利孔復神而
子畜眠樂世吉
　　康有為
　　　　慬也

行书　录焦氏易林句中堂

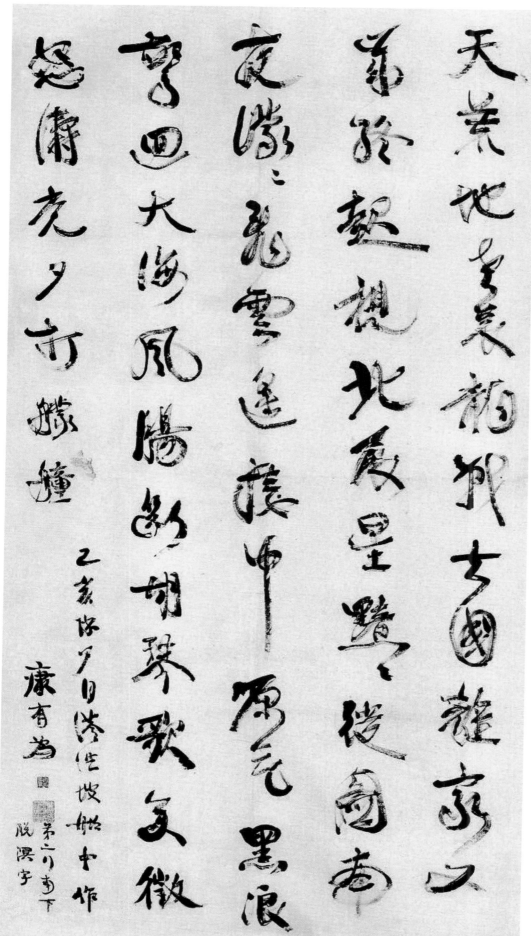

天荒地老美独怕古国难京人
夜於起视北辰星野从尚南
夜深泄泄乾云远扩申隐气黑浪
寥回大海风扬断胡琴歌又徵
怒涛光少前艨艟

乙亥除夕夜日港往坡船中作
康有为

文章上石渠

雄奇倚泰岱

在嵐仁兄

行书五言联

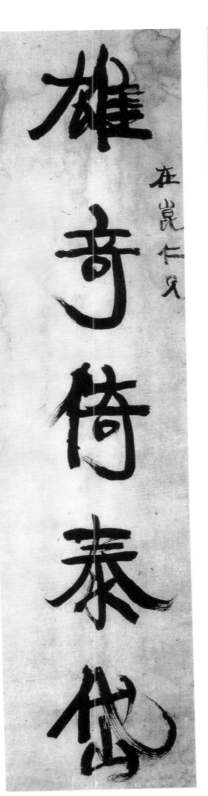

八月湖水平涵虚混太清

氣蒸夢澤波撼北陽城

城欲濟無舟楫端居耻聖

明坐觀垂釣者徒有羨魚情

書古詩

癸亥九月南海康有為

孟浩然古诗一首

康有为常用印章

康有为

康有为

南海康氏

康有为

更牲

游存

有为

更牲

游存老人

天游老人

康有为印

康有为印

康有为印

南海康有为印

南海康氏万木
草堂书藏所藏

康有为艺术年表

咸丰八年（1858年）

3月19日康有为出生于广东南海银塘乡（又名"苏村"）。"有为生时，知县公方居忧，授徒于乡，吾家实以教授其家。"

同治元年（1862年）　5岁

叔伯父读唐诗，能诵百首，开始接受启蒙教育。

同治二年（1863年）　6岁

上私塾，拜简凤仪（侣琴）为师，开始读"四书五经"。

同治四年（1865年）　8岁

跟随嫡祖到广州，在广州府学宫开始学习八股文。

同治七年（1868年）　11岁

父亲于春天去世。跟随嫡祖到连州。开始阅读《纲鉴》《大清会典》《明史》和《三国志》等。在嫡祖的指导下开始临习《乐毅论》和欧阳询、赵孟頫书体。

同治十年（1871年）　14岁

还西樵之银塘乡，从叔竹荪先生、韦达学先生为文。被澹如楼、二万卷书楼的藏书吸引，读书园中，纵观说部集部。是年始就童子试，落榜。

同治十一年（1872年）　15岁

从杨仁山先生学，再试童子试，不售。

同治十二年（1873年）　16岁

移学于灵洲山之象台乡，时好览经说、史学、考据书，始得《毛西河集》读之。

同治十三年（1874年）　17岁

从叔竹荪先生学习，好为纵横之文，时时作诗，又好摹仿古文，然涉猎群书为多，始见《瀛环志略》《地球图》，知万国之故，地球之理，初识世界各国史地人文。

光绪元年（1875年）　18岁

侍先祖于城，从吕拔湖先生学文。广涉群书。取得"监生"身份。

光绪二年（1876年）　19岁

是年应乡试，不售，愤学业之无成。乃从朱九江先生为学。日诵宋儒书与经说，读小学、史学及掌故词章。尤喜读《钱辛楣全集》《二十二史劄记》《日知录》与《困学纪闻》。书法突进，开始仿《圭峰禅师碑》《虞恭公碑》《玄秘塔碑》与《颜家庙碑》，间取孙过庭《书谱》及《淳化阁帖》临习。

光绪四年（1878年）　21岁

在九江礼山草堂从九江先生学，大肆力于群书，攻《周礼》《仪礼》《尔雅》《说文》《水经》之学，《楚辞》《汉书》《文选》《杜诗》、徐庾文，皆能背诵。冬与朱九江先生见解颇多，辞师回乡。

光绪六年（1880年）　23岁

居乡授诸弟读经，以涉群书读经史为日课。致力《说文》及《皇清经解》，兼作篆隶。记劄颇多，而有述作。

光绪八年（1882年）　25岁

读《辽金元明清》《东华录》，以为日课。应顺天乡试，借此游京师，购碑刻讲金石之学。游国子监，观"石鼓"。

光绪十一年（1885年）　28岁

从事算学，以几何著《人类公理》，即《大同书》。头痛病半年，居西樵山养病。乡试不售。因《宋元学案》及蒙古事难题，始知"通人"沈曾植。

光绪十三年（1887年）　30岁

受廖平《古今学考》影响，研究中国上古史，形成历史进化论思想。曾对梁启超曰："吾学三十已成，此后不复有进，亦不必求进。"

光绪十五年（1889年）　32岁

戊子腊月听从沈曾植等人劝告，在北京宣武门汗漫舫，日以读碑为事，观京师收藏家之金石凡数千种，自光绪十三年以前略尽读矣，乃续包慎伯之书为《广艺舟双楫》。"著书销日月，忧国自江潭。日步回廊曲，应从面壁参。"

光绪十六年 (1890年)　33岁

　　春居广州，会晤廖平，接受公羊学思想。陈千秋从学，夏梁启超从学。著《婆罗门教考》《王制义证》《毛诗伪证》《周礼伪证》《说文伪证》《尔雅伪证》。

光绪十七年 (1891年)　34岁

　　春始办"长兴学舍"于广州。《广艺舟双楫》刊印行世。著《长兴学记》，以为学规，与诸子日夕讲业，大发求仁之意，而讲中外之故，救中国之法。《新学伪经考》刻成，陈千秋、梁启超助焉。

光绪十八年 (1892年)　35岁

　　万木草堂学子渐众。与学子习《礼仪》，置乐器，诵歌奏乐。著书《孔子改制考》，体制博大，选高足弟子助撰。编《魏晋六朝诸儒杜撰典故考》《史记书自考》《孟子大义考》及《墨子经上注》等书。

光绪十九年 (1893年)　36岁

　　应顺天乡试，中第八名举人。冬在广州挂"万木草堂"额，收徒教学。《广艺舟双楫》刊行。撰《三世演孔图》未成，著有《孟子为公羊学考》《论语为公羊学考》。

光绪二十一年 (1895年)　38岁

　　携梁启超、梁小山入京师，同寓金顶庙。公车上书震动京城。会试中式进士第五名。创报及开会于京师，而又南返开强学会于上海。书有《殿试状》。

光绪二十二年 (1896年)　39岁

　　元月在上海创办《强学报》。继续讲学于万木草堂。续成《孔子改制考》《春秋董氏学》《春秋学》，与何君穗田创办《知新报》。

光绪二十五年 (1899年)　42岁

　　居日本东京明夷阁，颇受其国人之厚遇，赠他《战袍日记》《新学伪经考辨》以及文稿和墨迹。异国他乡与王照、梁启超、梁铁君、罗普等重话旧事，赋诗唱和。书有《付伯棠诗轴》《致友人书》及《赠犬养毅（木堂）作》。七月至加拿大，创立"保商会"，即"保皇会"，也称"中国维新会"。

光绪二十六年 (1900年)　43岁

　　居新加坡，正式接受英国保护。奉伪旨，毁《广艺舟双楫》版。书有《庚子十月纪事诗卷》。

光绪二十七年 (1901年)　44岁

　　居槟榔屿，二次补成《春秋笔削大义微言考》。二月著《中庸注》成。冬天著成《孟子微》，《清议报》停版。书有《十五年前诗帖》和《大庇阁匾额》。

光绪二十八年 (1902年)　45岁

　　居印度大吉岭大吉山馆。春三月《论语注》书成，时《大同书》亦成。七月著《大学注》成，而后《六哀诗》补成。

光绪二十九年 (1903年)　46岁

　　四月离印度，游缅甸、印尼等地，十月到香港。回港途中作《逍遥游斋诗集》，凡126首。归港后《官制议》成。

光绪三十二年 (1906年)　49岁

　　撰《法国革命论》。重渡大西洋，并作长歌咏之。著有《避岛诗集》。

光绪三十四年 (1908年)　51岁

　　漫游埃及开罗、瑞典和东欧各国。九月归还槟榔屿，校定《漪涟集》遗集，合刻之，名曰《诵芬集》。光绪帝死，康氏发出《讨袁檄文》。书有《大吉岭卧病绝粮诗帖》，撰《人境庐诗序》《梁启超写南海先生诗集序》和《朱九江先生佚文序》。

宣统三年 (1911年)　54岁

　　又到日本，革命军起，撰《救亡论》和《共和政体论》。

1912年　55岁

　　著《孔教会序》。为文祭戊戌六君子，适梁启超归国，赋诗送之，又作《来日大难五解》。撰《理财救国论》及下篇《论租税》。书有《壬子须磨作诗轴》。

1913年　56岁

在日本创办《不忍》杂志，发表大量旧稿新作。撰文《保存中国名迹古器说》。8月母病卒于香港，康氏自日本回香港奔丧。

1915年　58岁

撰文反对袁世凯接受日本提出的《二十一条》。重游西湖，感怀不已，作诗纪之。书有《泛舟游公园旧行宫感赋》。

1916年　59岁

9月至山东曲阜祭孔陵。登泰山，目睹经石峪《金刚经》刻石，观摩不忍离去，书有《丙辰登泰山绝顶诗轴》。由于帝制改革，著有《中国善后议》。

1917年　60岁

赋长诗二百三十五韵，《开岁忽六十篇》。六十初度，门人集沪祝，徐勤携《戊戌舟中与徐君勉书》手迹请跋。为袁崇焕庙题庙额，并撰长联庙记，刻石于庙中，今为北京名胜之一。忆旧事，述世德，祭孔子祀，又成《康氏家庙碑》文。书有《爨龙颜碑临本》和《万木草堂藏画目》，跋尾为《丁巳五月纪事》。

1918年　61岁

门人龙伯纯君携《戊戌绝笔书》真迹赴沪，归见留稿，立为跋语数千言，生平所学具见于此。书有《沁园即事》和《徐侍郎致靖碑文》。8月，通电全国，呼吁全国停战。

1919年　62岁

是时，与章士钊居上海新闸路，过从甚密。五四运动，发表《请诛国贼救学生电》，书有《再呈寐叟诗卷》和《致竞庵书》，著《万木草堂始末记》。

1920年　63岁

居西湖一天园，著有《一天园记》及咏景诗十首。书有《飞白书势铭》和《寒山寺题诗碑》等。

1921年　64岁

作《游存庐诗集》，凡149首。书有《写经横幅》。

1922年　65岁

自沪来杭，路过戏园，又告以今夕渍《光绪痛史》者，下车观之，适扮演出场戏，成十六绝。书有《赋呈沈尚书寐叟诗横幅》和《集王圣教序跋文》。

1923年　66岁

游河南开封，著《开封琉璃塔记》，依叙其事。游济南，著《新济南记》。在青岛、济南成立孔教会。书有《广武将军碑跋文》。

1924年　67岁

春游嵩山、天台山与雁荡山，作《雁荡山志》。译天文书，《诸天讲》著成，书有《未央公园额》。

1925年　68岁

春去杭州，后回上海与家人聚。书有《陪恭王殿下踏雪口占》《赋诗送恭王殿下》《四括苍苍诗帖》《水晶域品花诗横披》和《和恭七律王》。

1927年　70岁

2月5日，康氏七十寿辰，梁启超撰《七十寿言》。3月初书《七十览揆蒙恩赐寿纪事述怀七章手卷》。3月31日病逝于青岛。

图书在版编目（CIP）数据

　　康有为碑学书法要论 ／（清）康有为著.－－上海　：
上海人民美术出版社，2021.11
　　（名家讲稿系列）
　　ISBN 978-7-5586-2213-7

　　Ⅰ.①康… Ⅱ.①康… Ⅲ.①书法理论－中国－清代
Ⅳ.①J292.11

　　中国版本图书馆CIP数据核字（2021）第221378号

名家讲稿

康有为碑学书法要论

著　　者：康有为
编　　者：本　社
主　　编：邱孟瑜
统　　筹：潘志明
策　　划：徐　亭
责任编辑：徐　亭
技术编辑：陈思聪
调　　图：徐才平
出版发行：**上海人民美術出版社**
　　　　　（上海市闵行区号景路159弄A座7楼）
印　　刷：上海商务联西印刷有限公司
开　　本：889×1194　1/16　9.5印张
版　　次：2022年1月第1版
印　　次：2022年1月第1次
书　　号：ISBN 978-7-5586-2213-7
定　　价：88.00元